山龍作品集

造形雕塑技法書

OYAMA ARTWORKS & MODELING TECHNIQUE

INTRODUCTION 寫在前面

第一次知道有人物模型以及 GK 模型這種東西的存在，是我在國中 1 年級的時候。

當時我心裏想著，既然已經升上國中了，是不是也差不多該從組合模型玩具畢業了呢……。

看著周圍的同學，心裏不由得有這樣的感受，對我來說實在是一個重大事件。

至今我仍然無法忘記第一次踏進人物模型專賣店的時候接受到的衝擊。

眼前等著我的是在一般玩具店及模型店根本無法看到，一整片充滿魄力的怪獸還有機器人。

後來，我開始購買專刊雜誌，才知道有一群專門製作人物模型原型的人的存在。

「人物模型原型師」。那是什麼啊？

現在大家都知道「人物模型（Figures）」是一種比例模型的稱呼。

但在當時那個年代，聽到那個名稱，心裏只會想到是花式滑冰（Figure Skating）的簡稱罷了。

那些讓我看得驚呼連連，了不起的立體雕塑作品，

原來都是一群稱為人物模型原型師，擁有高度專業技巧的成年人，以黏土及補土手工製作出來的！光靠人手居然有辦法製作出這麼厲害的作品！！

作品的魄力、完成度，以及其背後所代表的事實，都讓我難以克制內心裏的興奮。

原來還有一個那樣的世界存在，而且就算長大了，還是可以拿黏土來製作怪獸。

我覺得自己所處的世界發出了閃耀光輝，未來也變得一片光明。

接著，我也想試著自己製作看看，於是就購買了專刊雜誌所介紹的材料及道具，

邊看邊模仿地開始了屬於我的黏土雕塑。

那一天，我沈浸在雕塑當中，幾乎忘了時間。

如今想起來，那一天所發生的事情，正是決定了我日後人生道路的一瞬間。

那樣的我，如今也已經在從事人物模型雕塑的工作，

成為每天都可以盡情雕塑的人了。

接著，我開始認為不應該只有自己獨自享受製作人物模型的樂趣，

而是應該將這份樂趣推廣出去，讓更多的人能夠接觸的到。

很榮幸能夠獲得出版社的青睞，透過這次作品集的製作，而有機會實現我的想法。

過去不管是直接購買市面販售品來享受人物模型樂趣的人，又或者是尚未接觸過人物模型的人也好，

若是未來享受人物模型樂趣的時候，能夠將「自己動手製作」也列入選項之一的話，那就太令人感到開心了。

CONTENTS

目次

大山龍作品集
RYU OYAMA ARTWORKS & MODELING TECHNIQUE
&造形雕塑技法書

SATAN
魔王

Original Sculpture, 2016
Photo：Yuji Takase

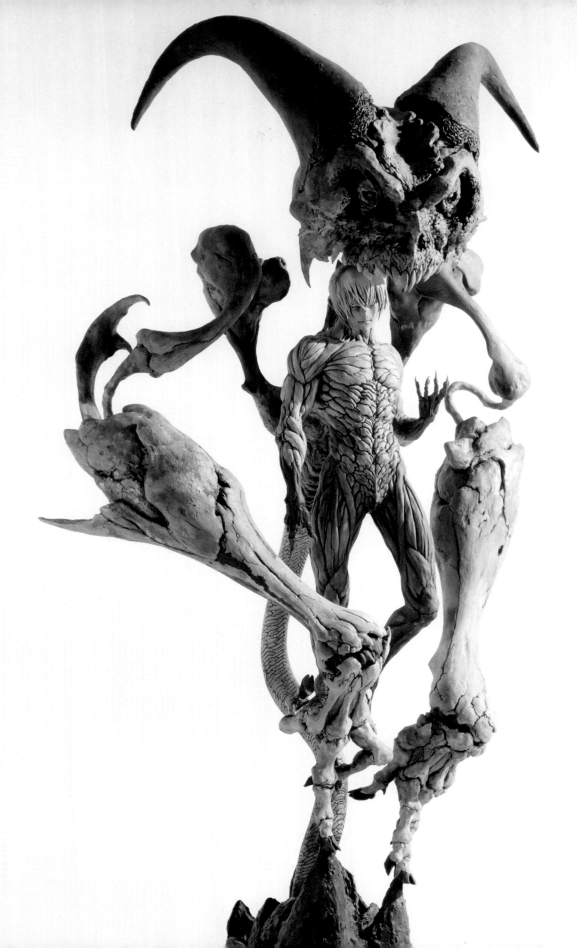

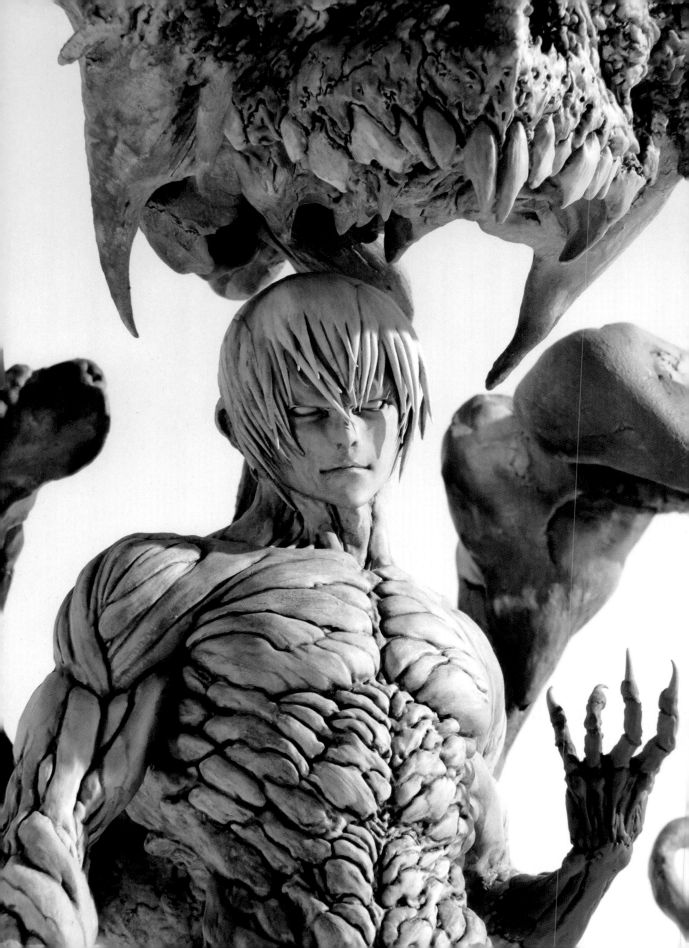

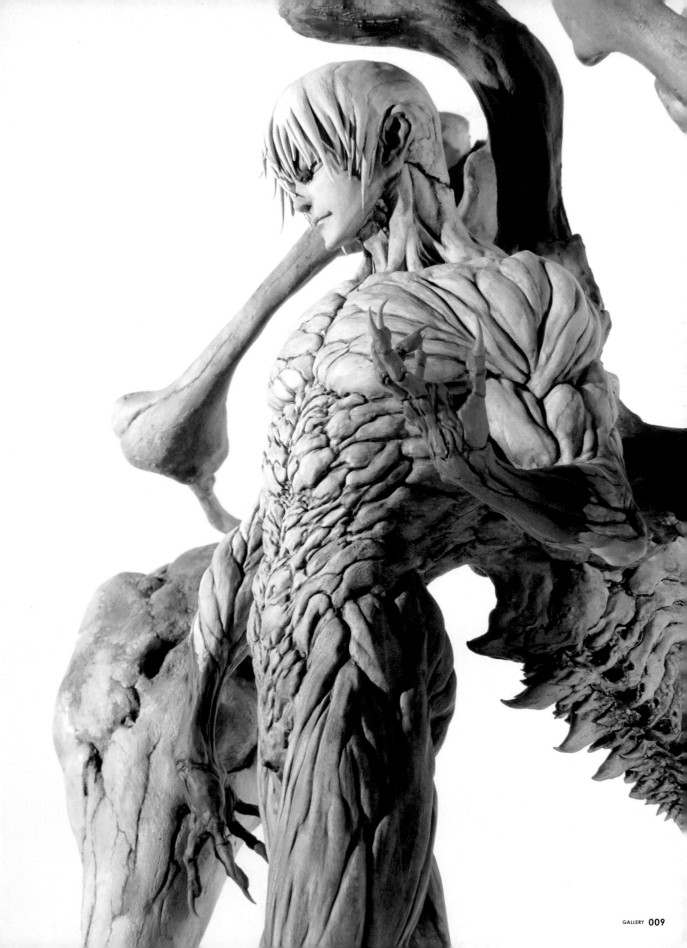

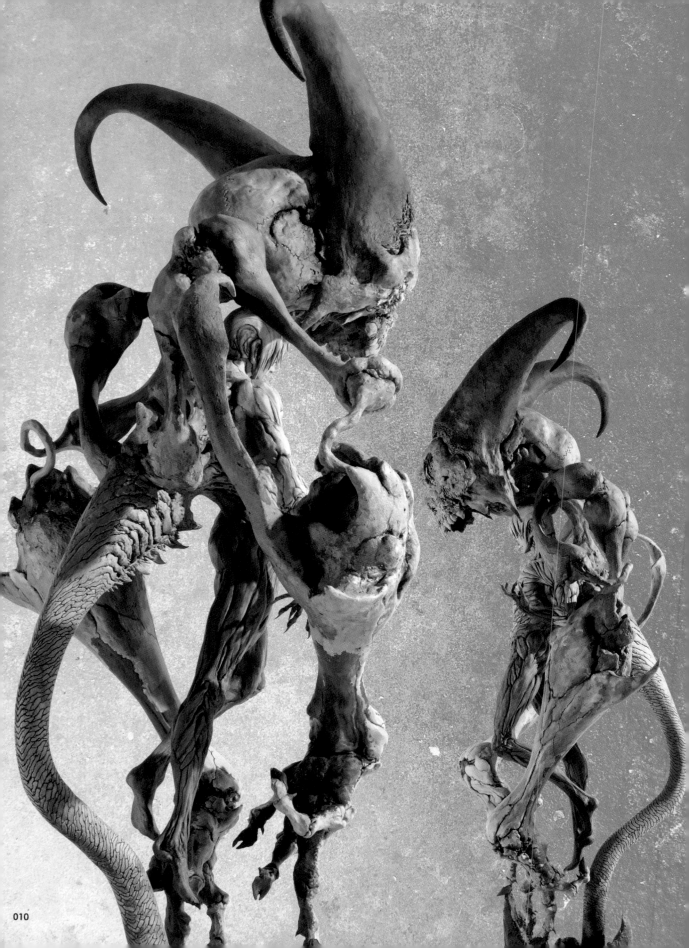

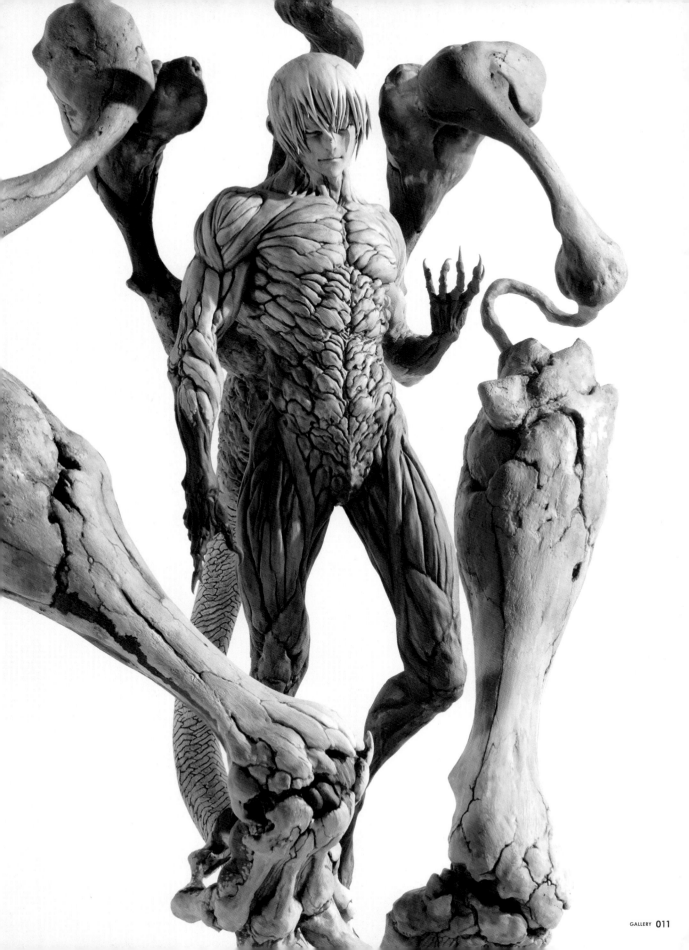

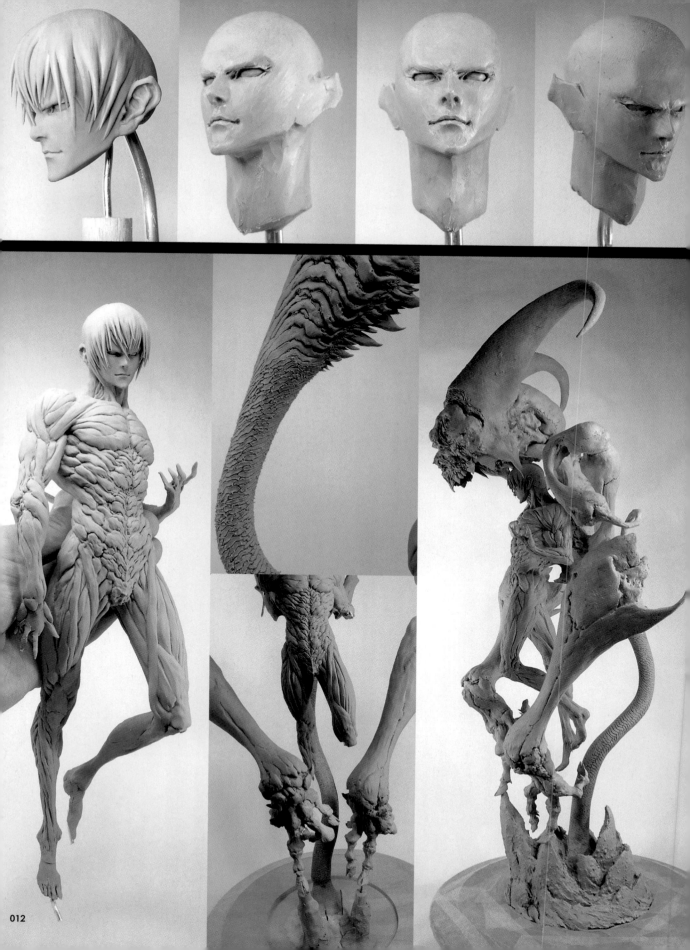

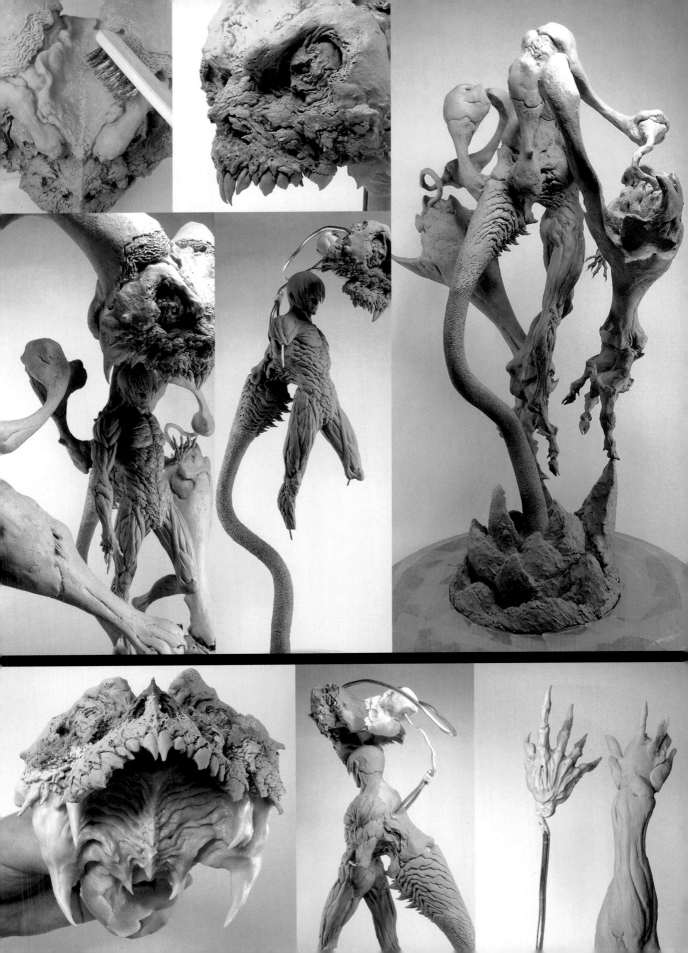

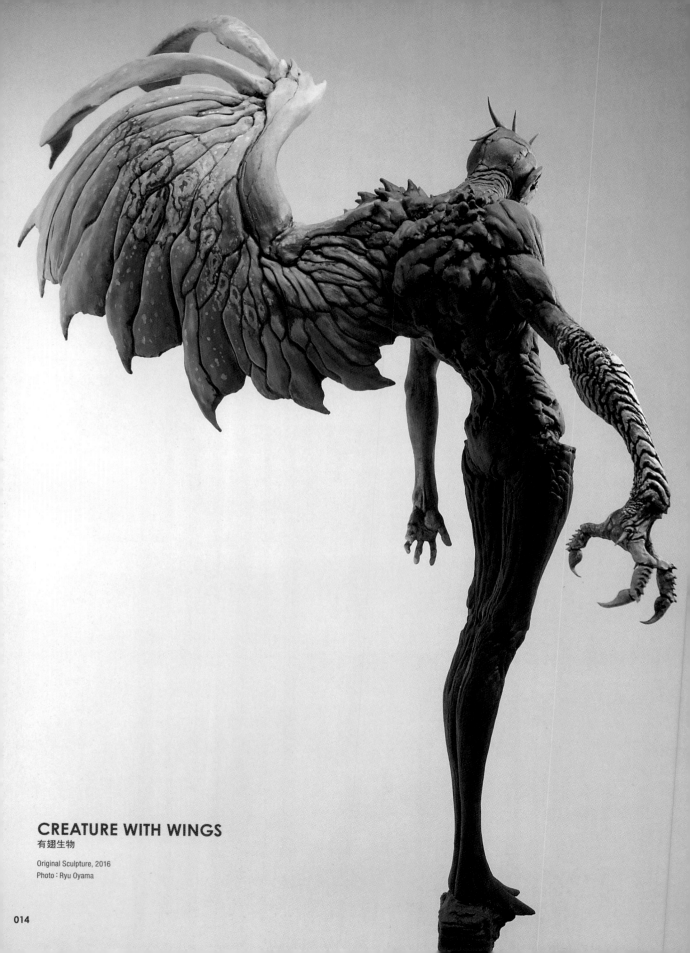

CREATURE WITH WINGS
有翅生物

Original Sculpture, 2016
Photo：Ryu Oyama

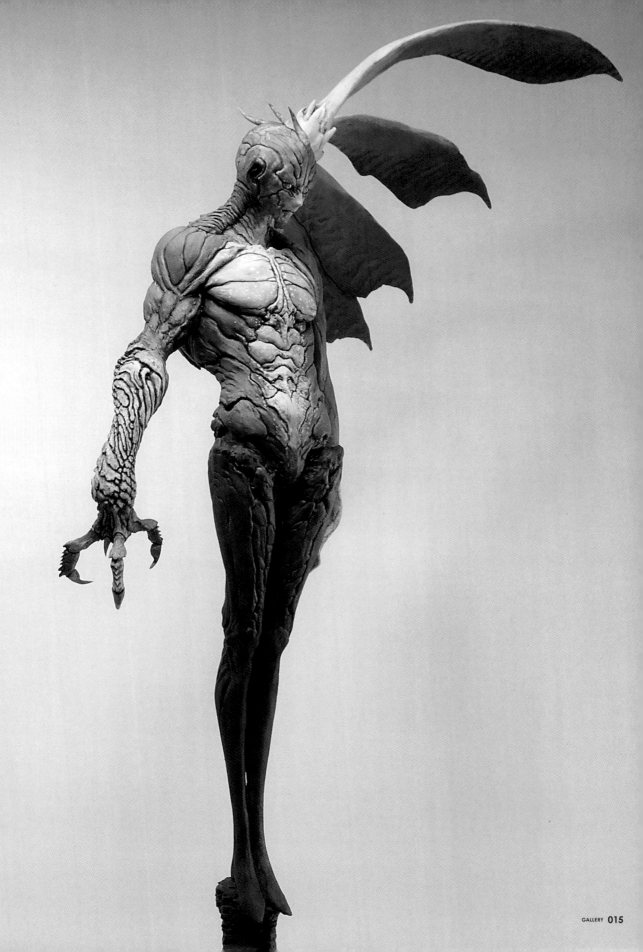

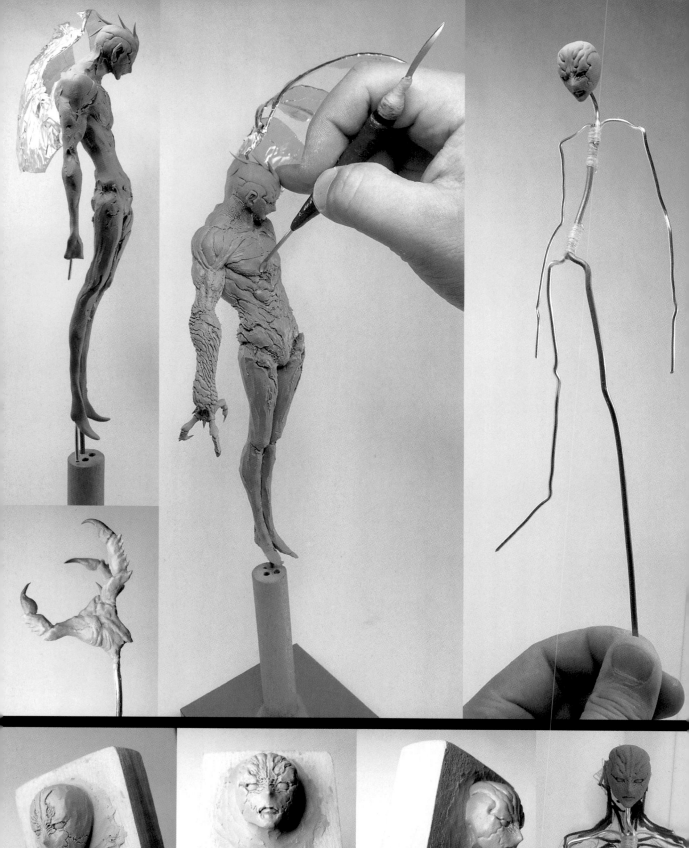
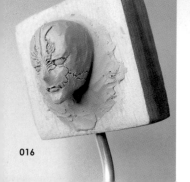
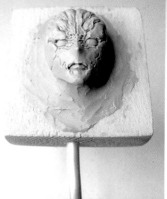
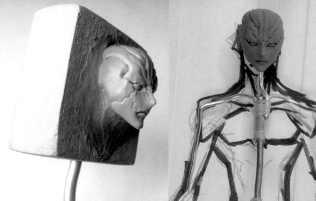

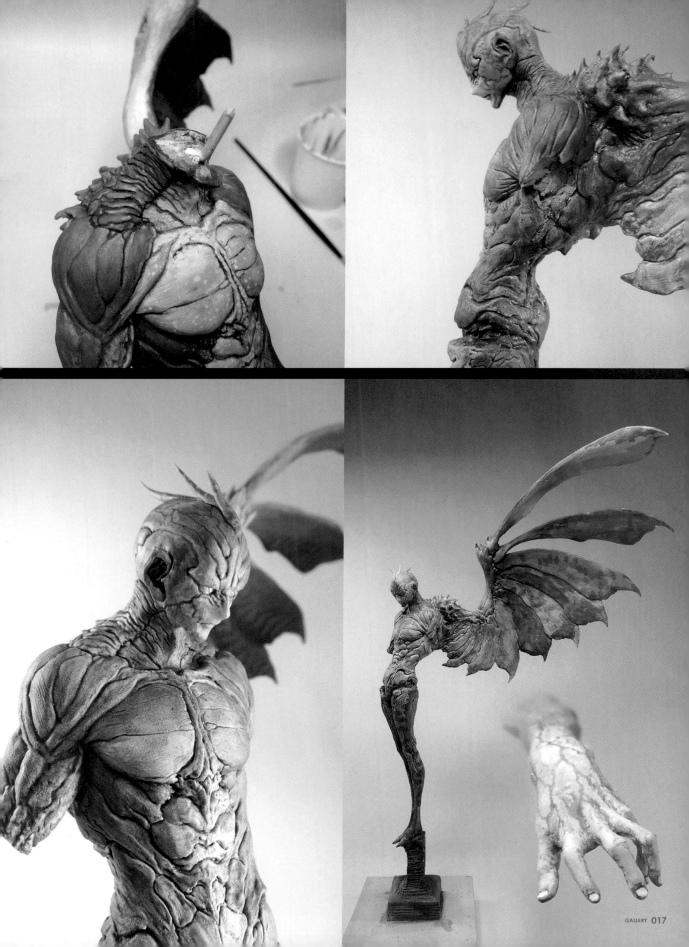

GARAMON
隕石怪獸 嘎拉蒙

Presentation Sculpture for
"Wonder Showcase", 2013
©圓谷製作
Photo：Yuji Takase

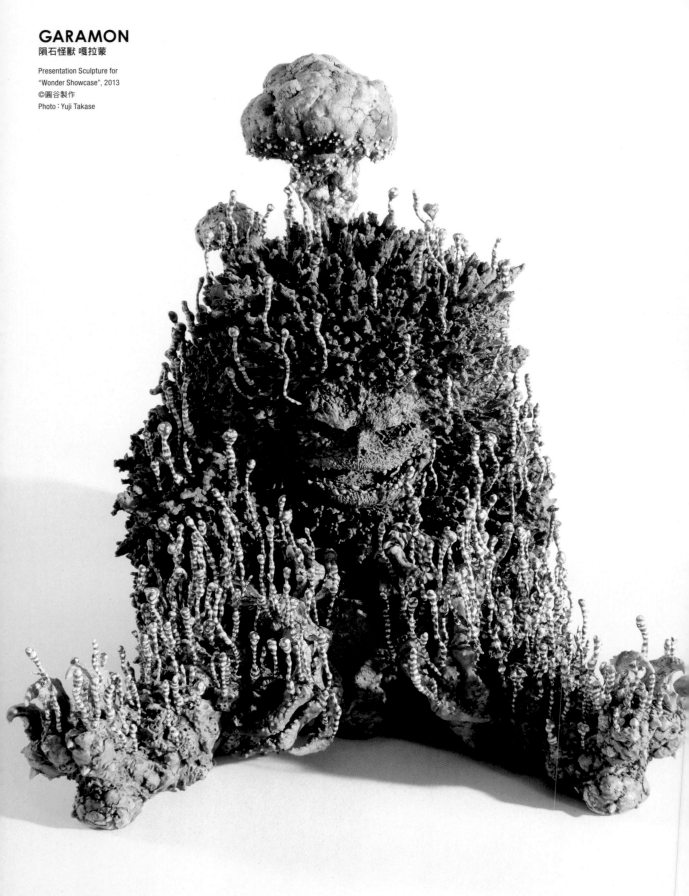

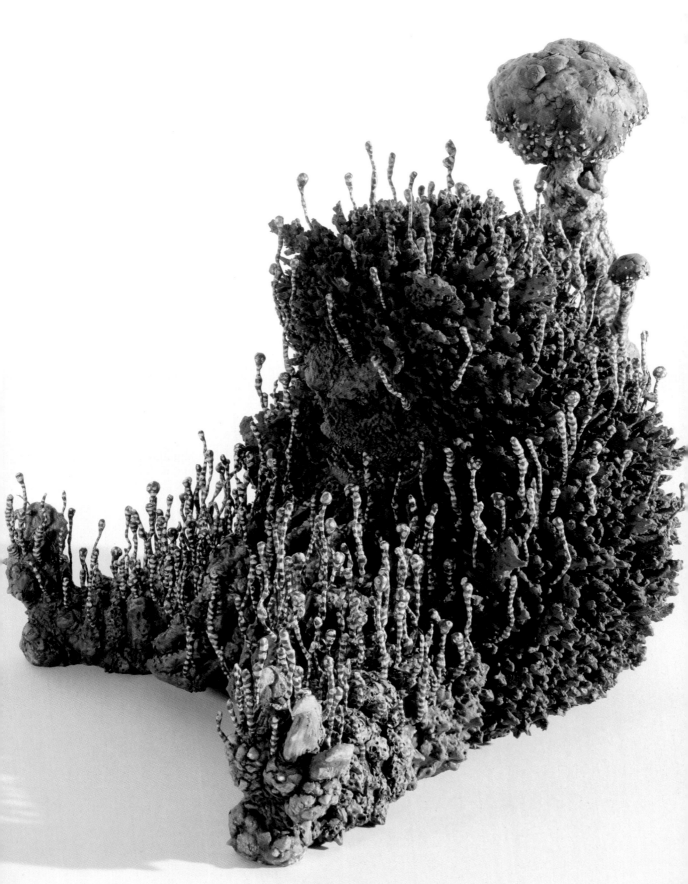

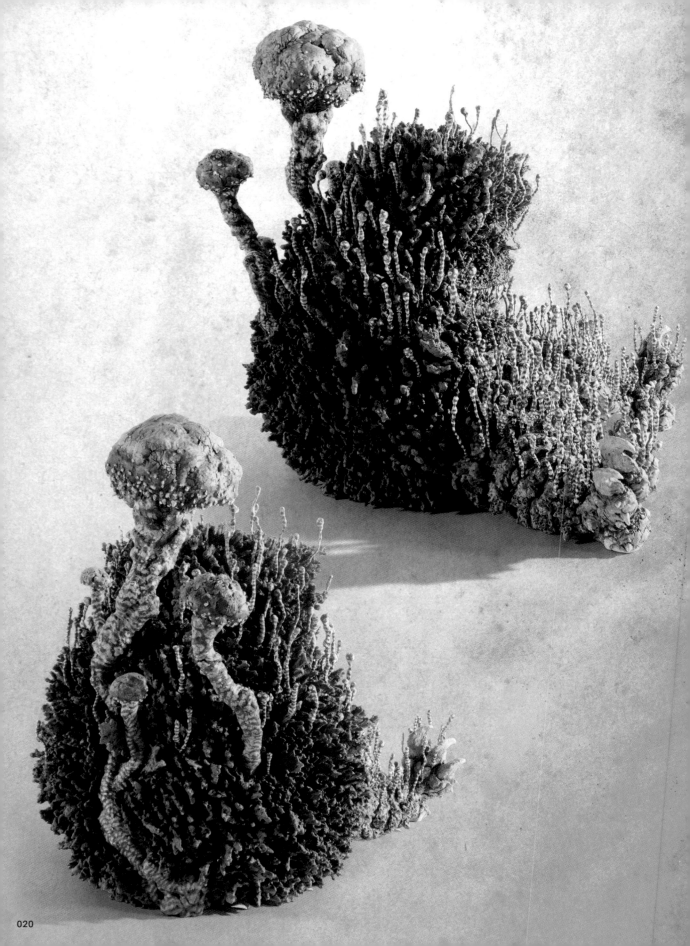

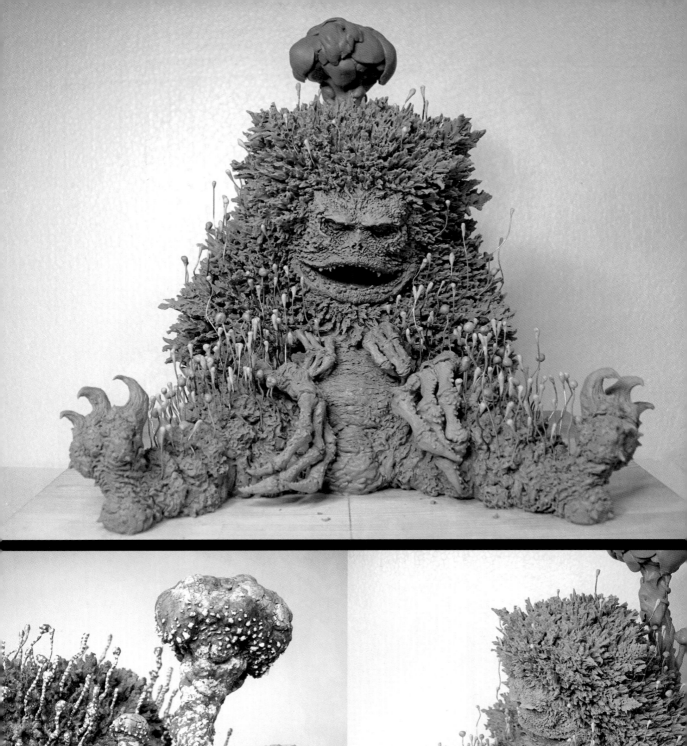
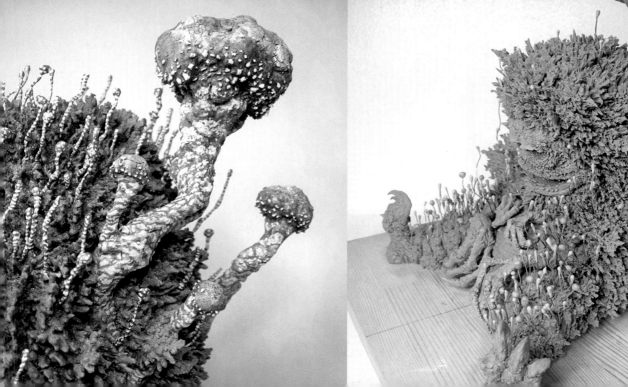

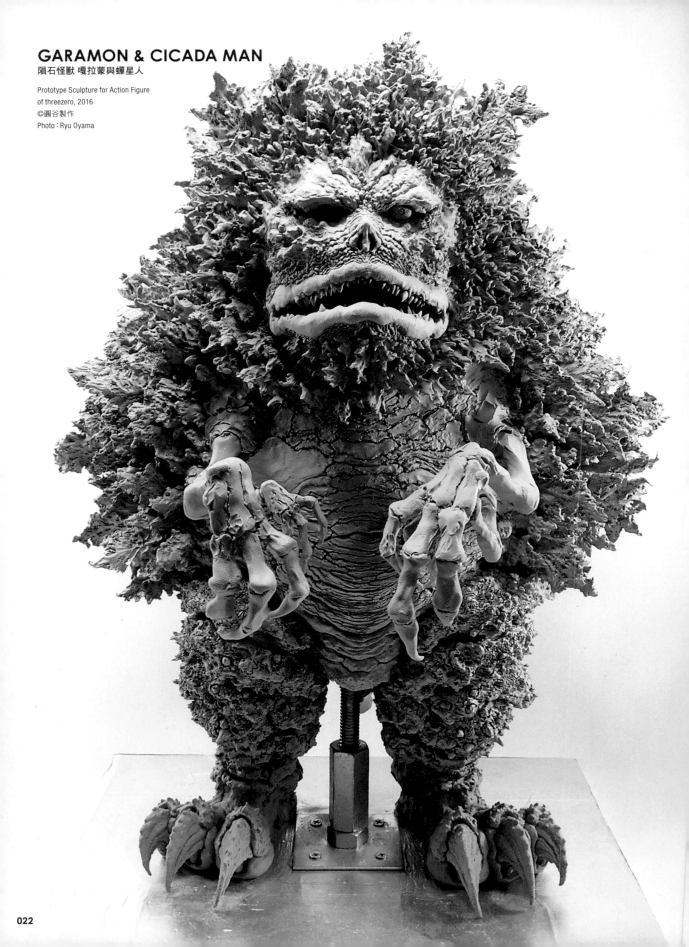

GARAMON & CICADA MAN
隕石怪獸 嘎拉蒙與蟬星人

Prototype Sculpture for Action Figure
of threezero, 2016
©圓谷製作
Photo：Ryu Oyama

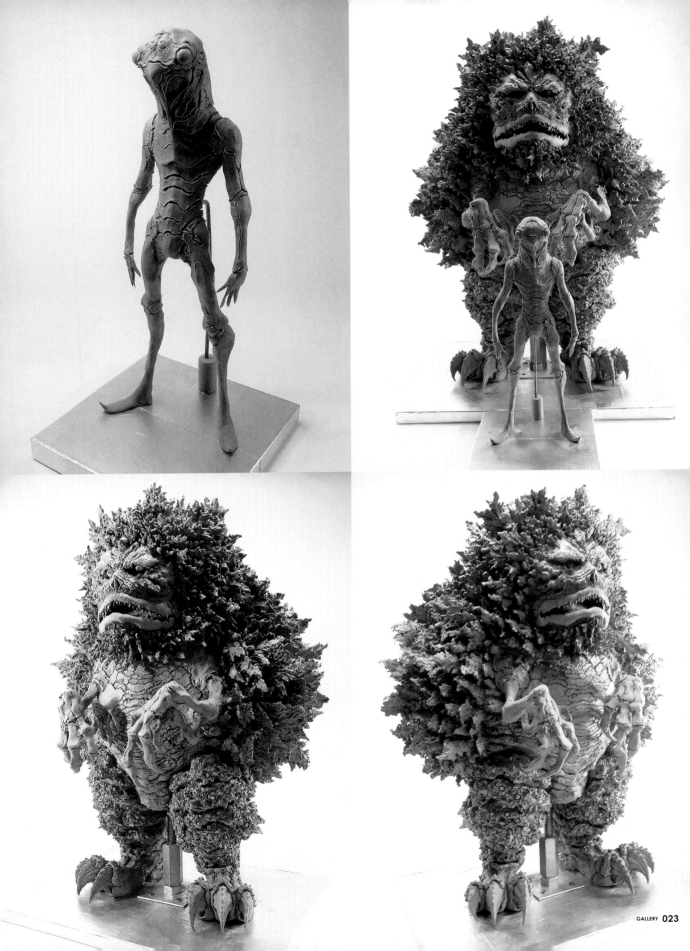

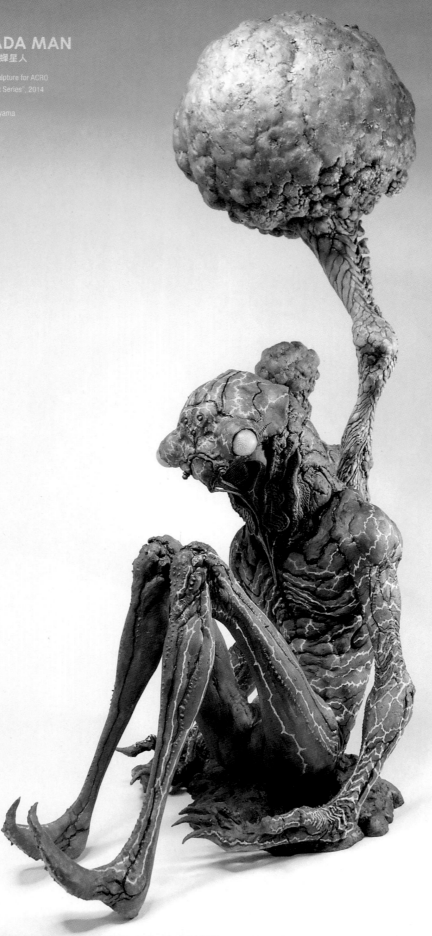

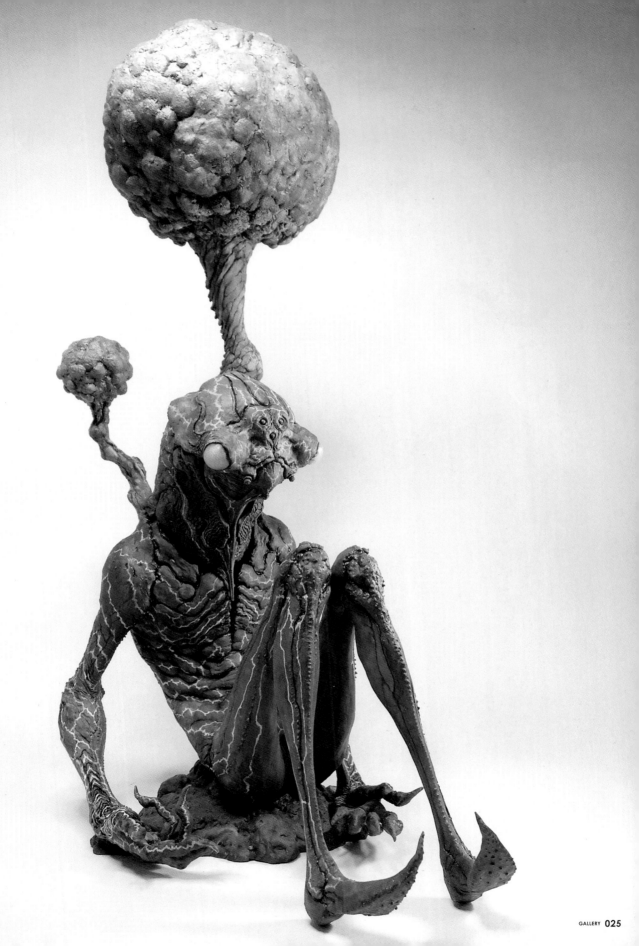

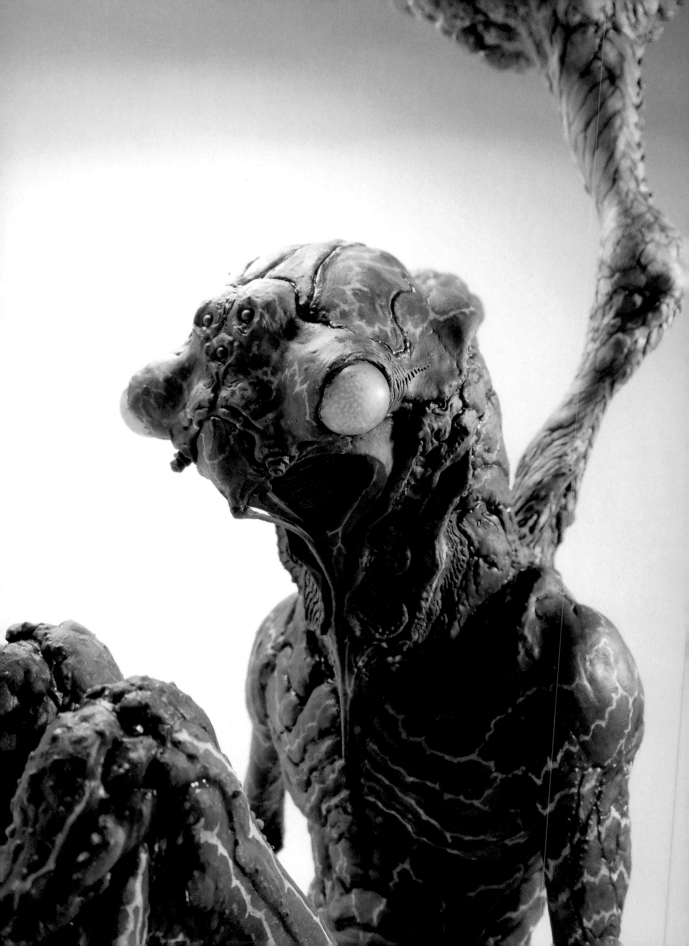

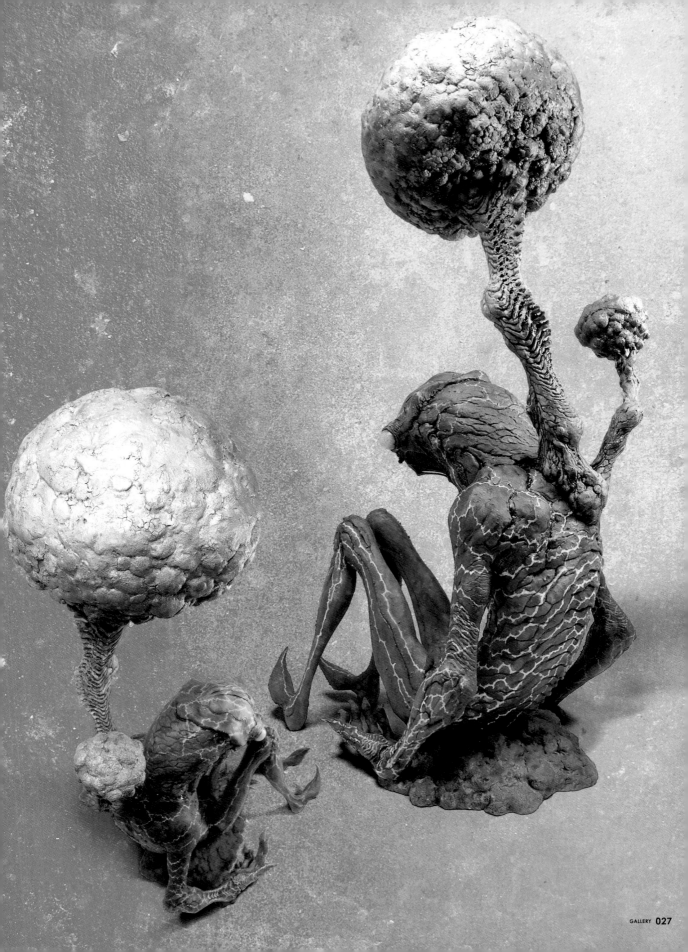

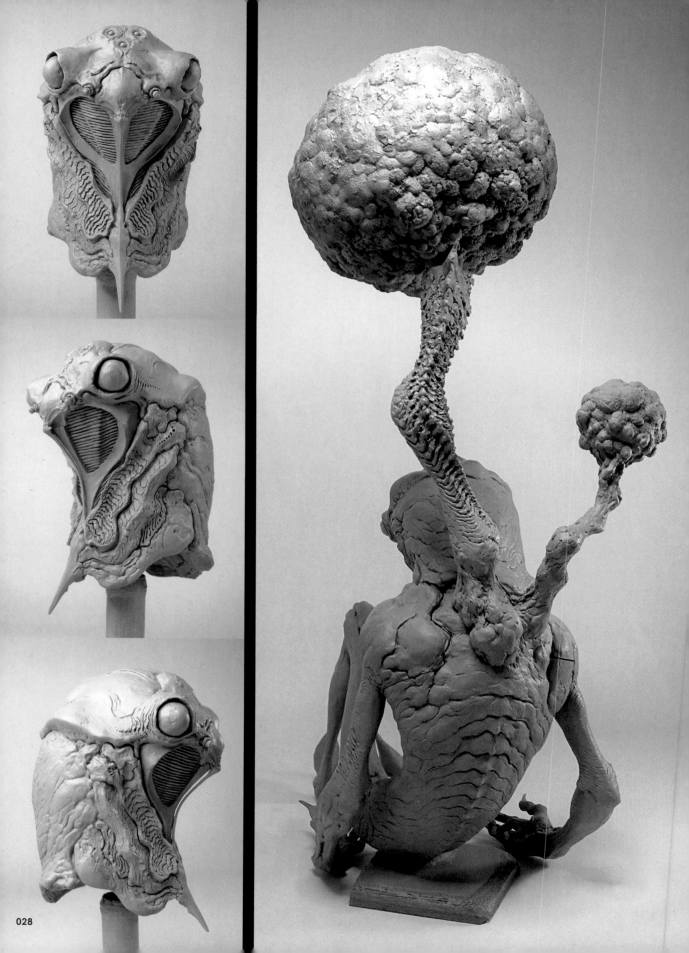

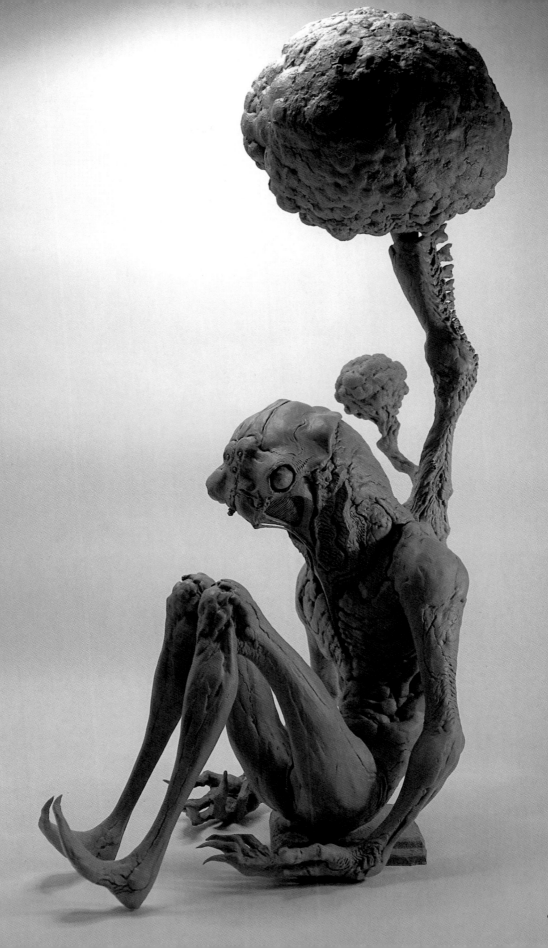

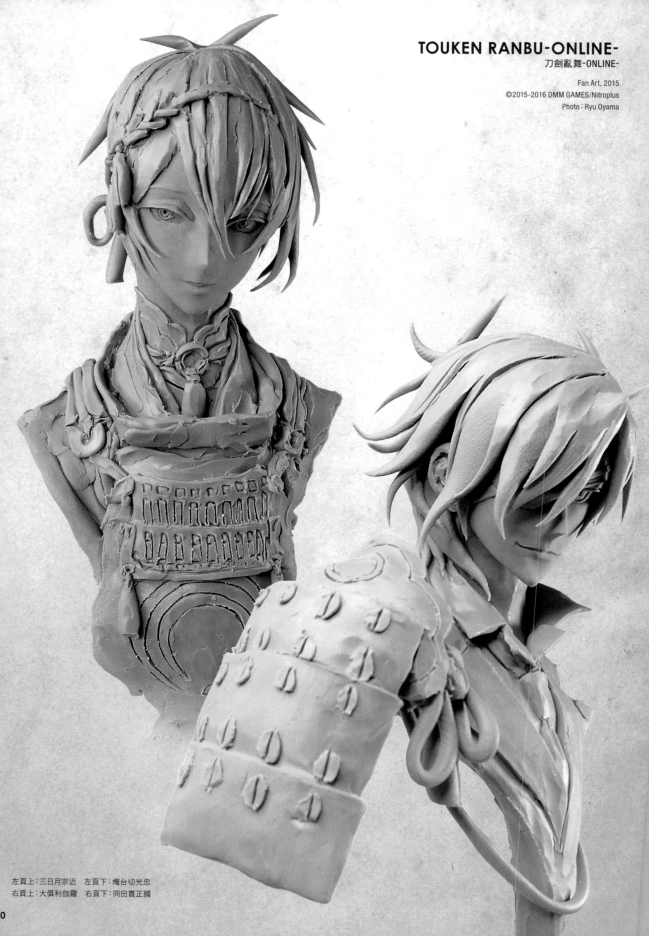

左頁上：三日月宗近　左頁下：燭台切光忠
右頁上：大倶利伽羅　右頁下：同田貫正國

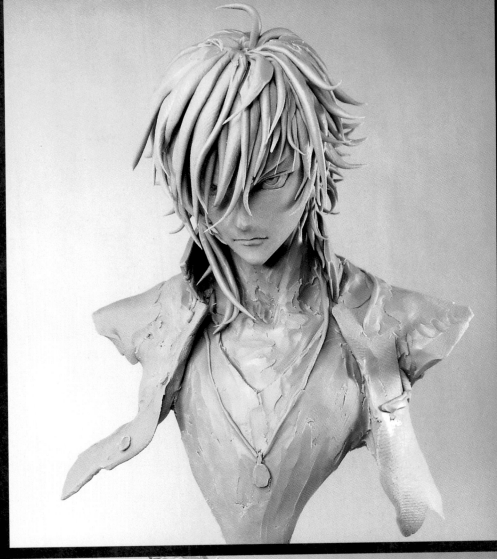

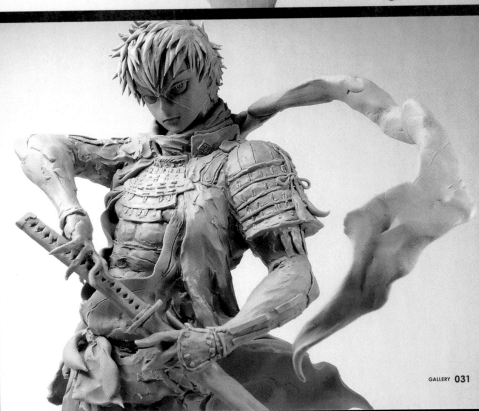

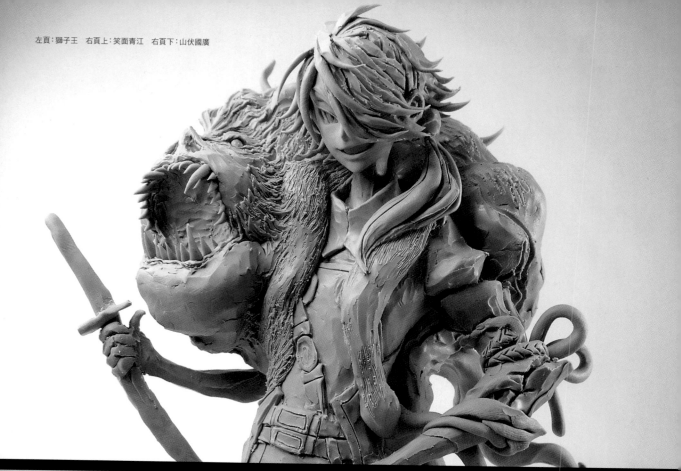

左頁：獅子王　右頁上：笑面青江　右頁下：山伏國廣

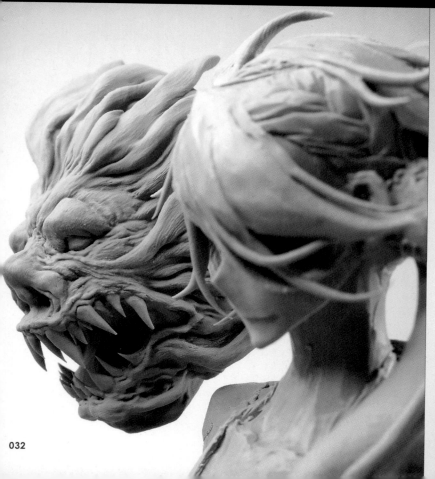

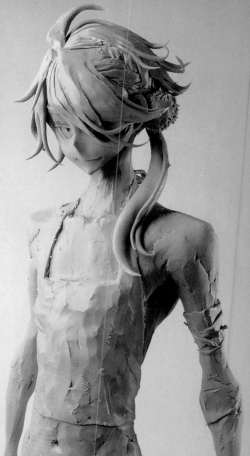

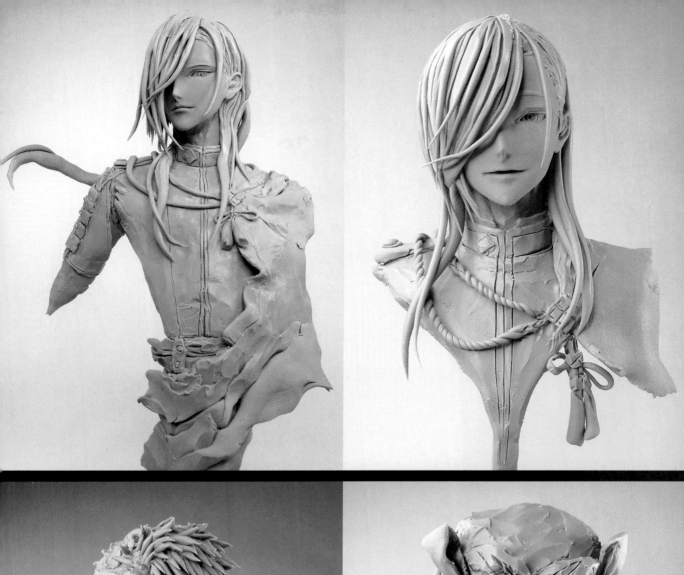
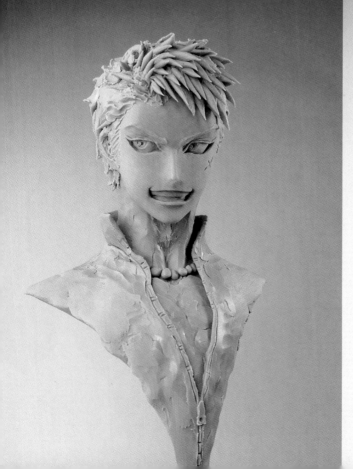
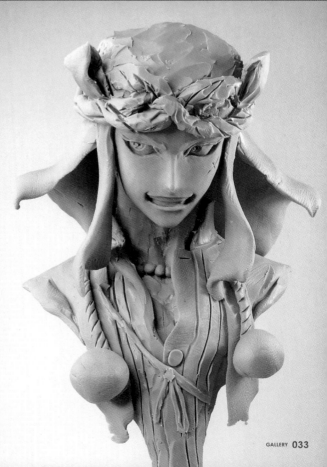

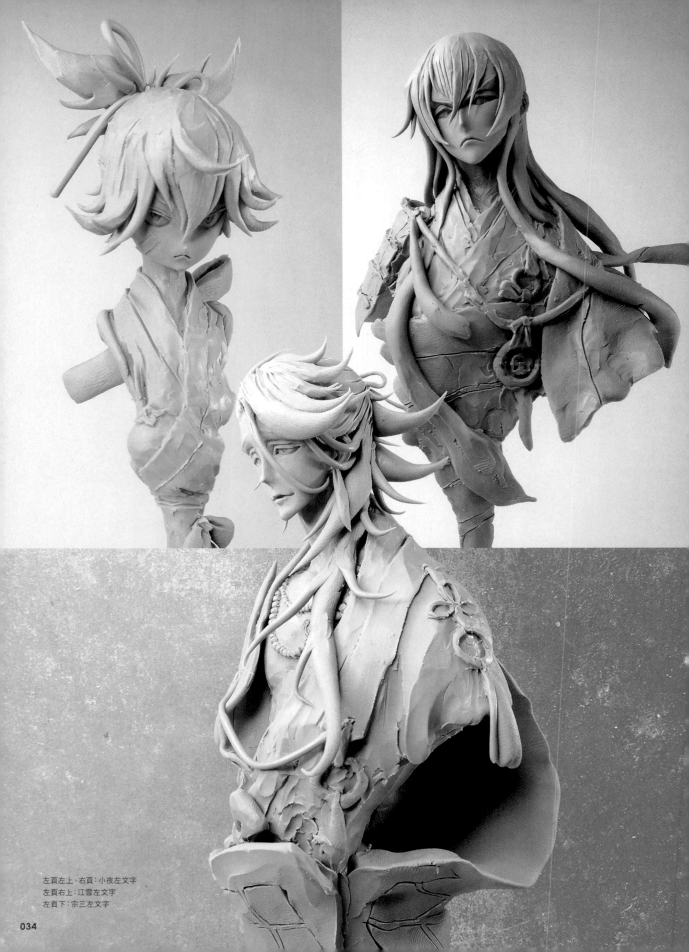

左頁左上、右頁：小夜左文字
左頁右上：江雪左文字
左頁下：宗三左文字

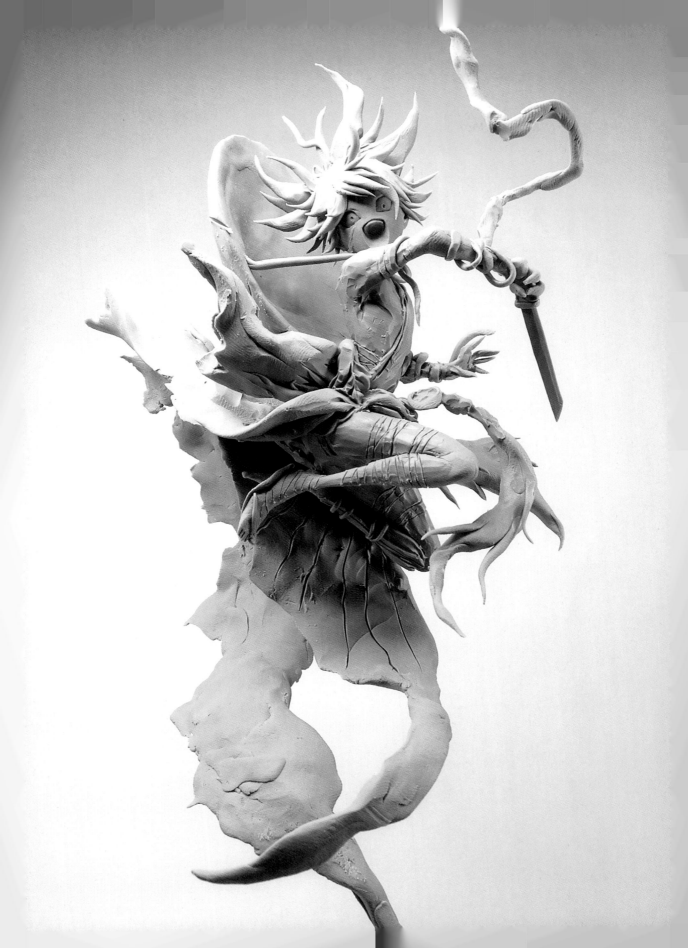

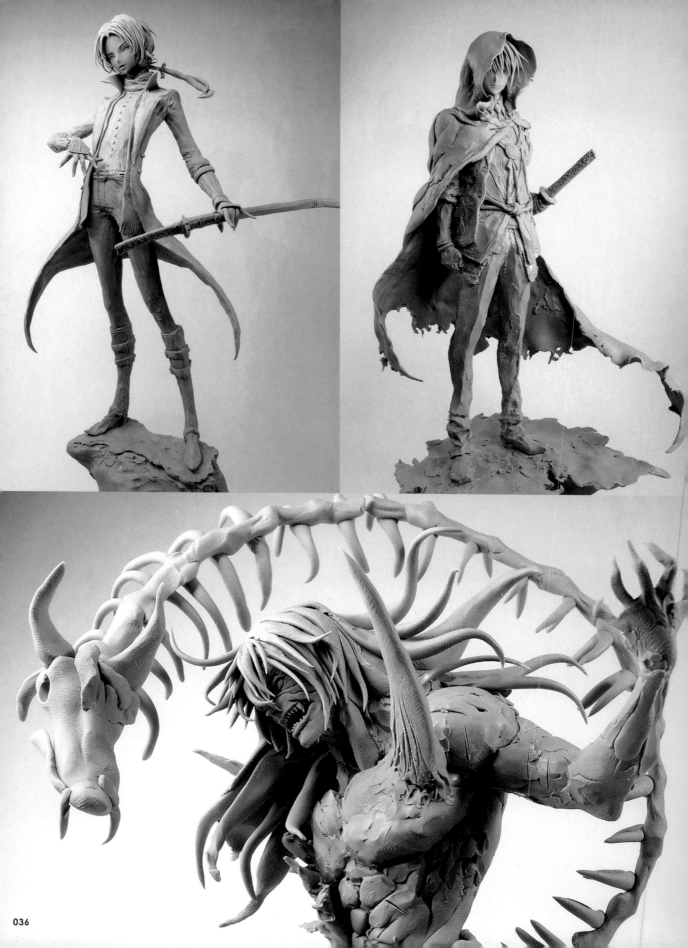

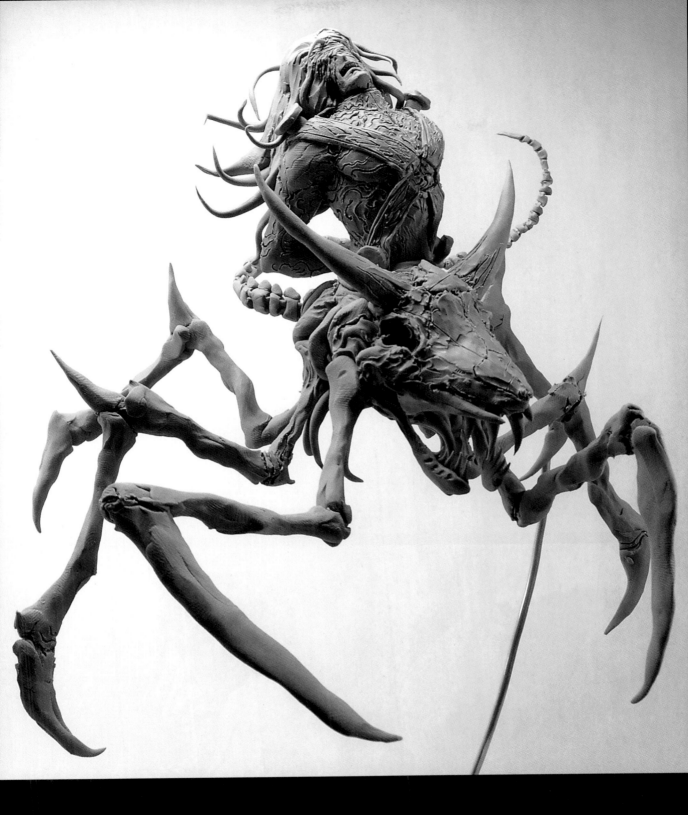

左頁左上：加州清光　左頁右上：山姥切國廣　左頁下：時間遡行軍・槍　右頁：時間遡行軍・脇差

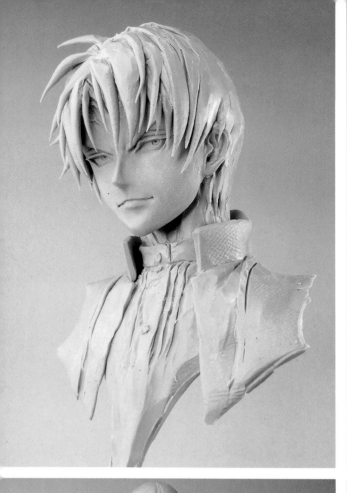
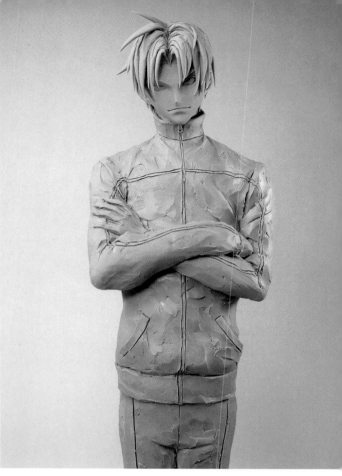
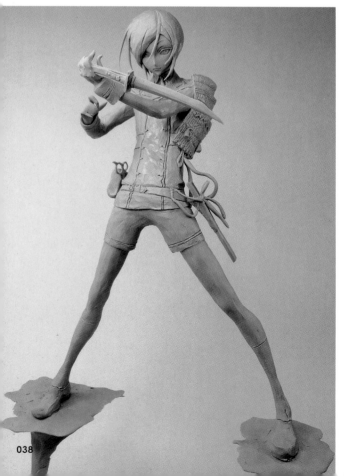
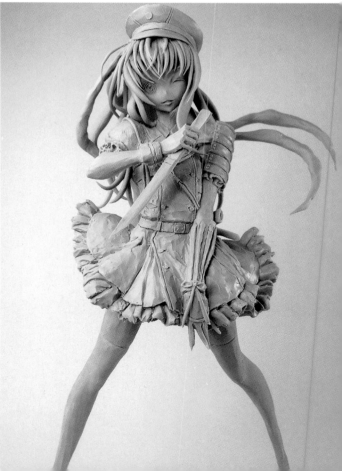

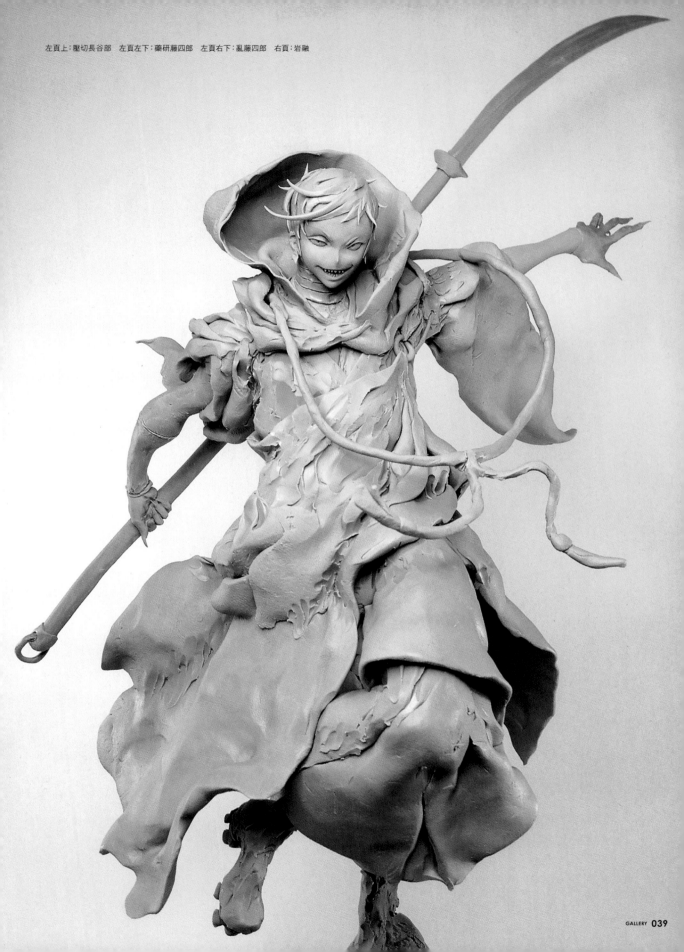

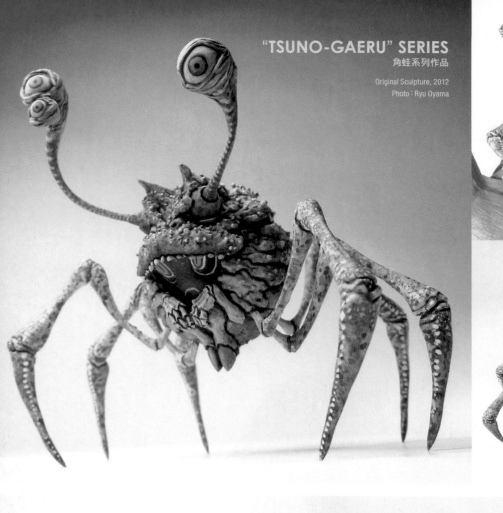

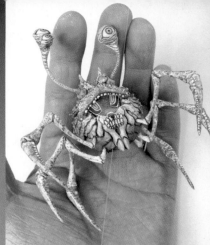

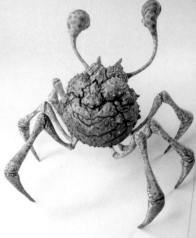

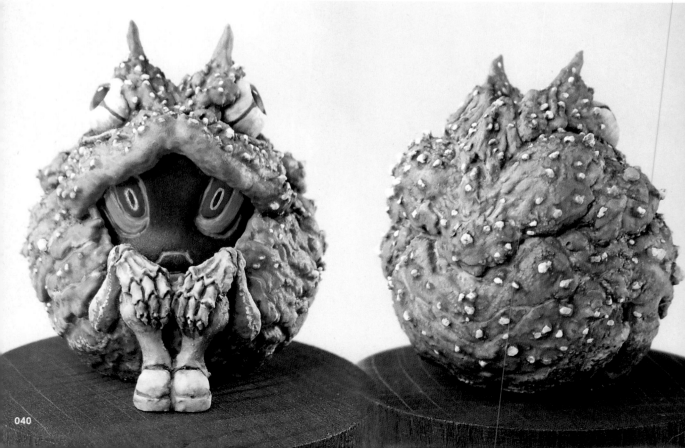

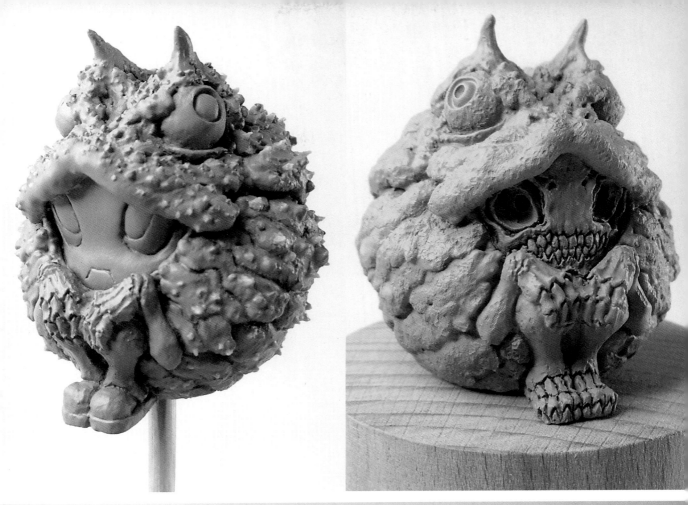

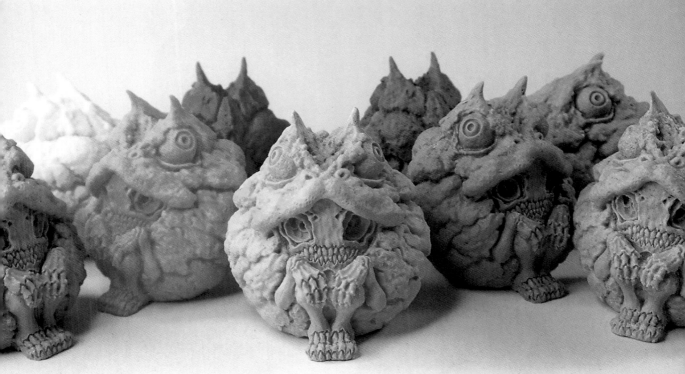

左頁上：被寄生的角蛙　左頁下、右頁左上：角蛙　右頁右上、右頁下：角蛙骷髏

USHIO AND TORA
潮與虎

"Tora Figure" for Purchase Bonus of TV Animation on Blu-ray/DVD, 2016
© 藤田和日郎・小學館／潮與虎製作委員會
虎　角色模型
Photo：KON (figuephoto)

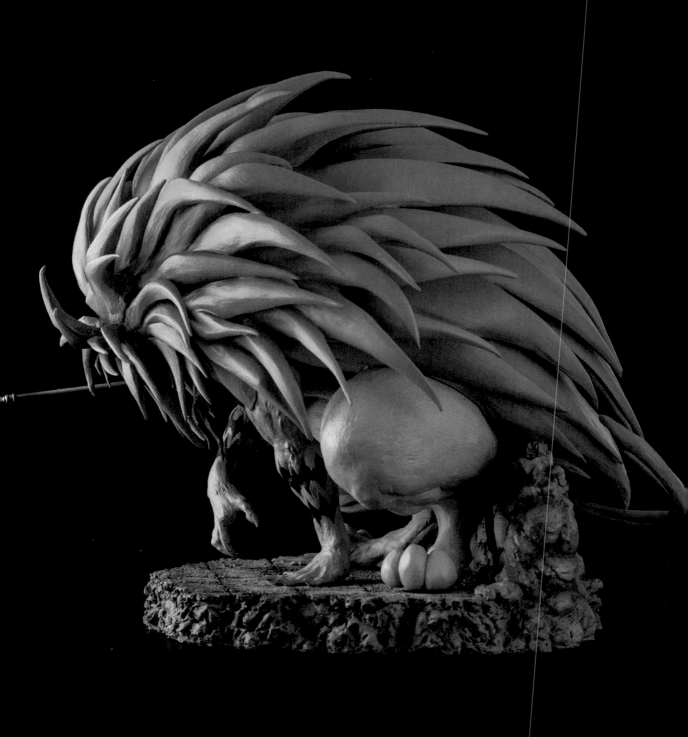

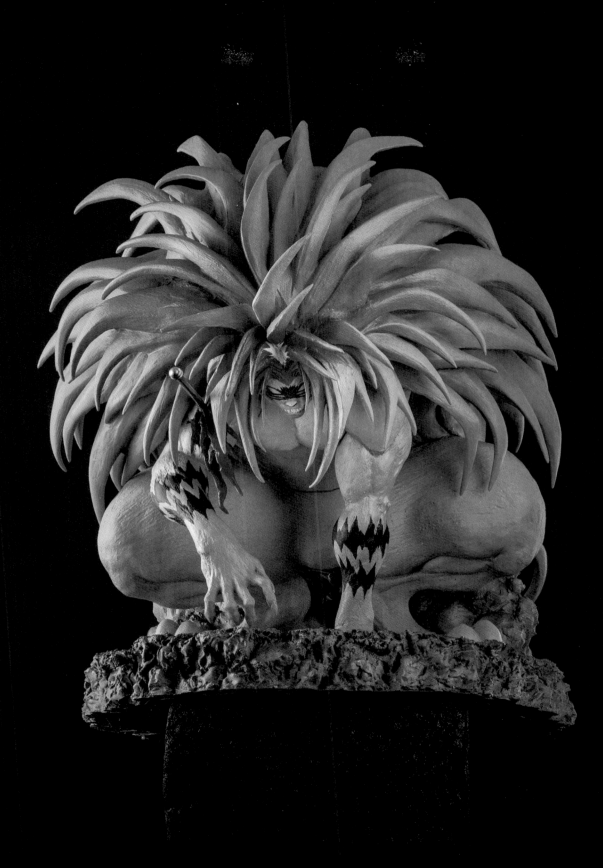

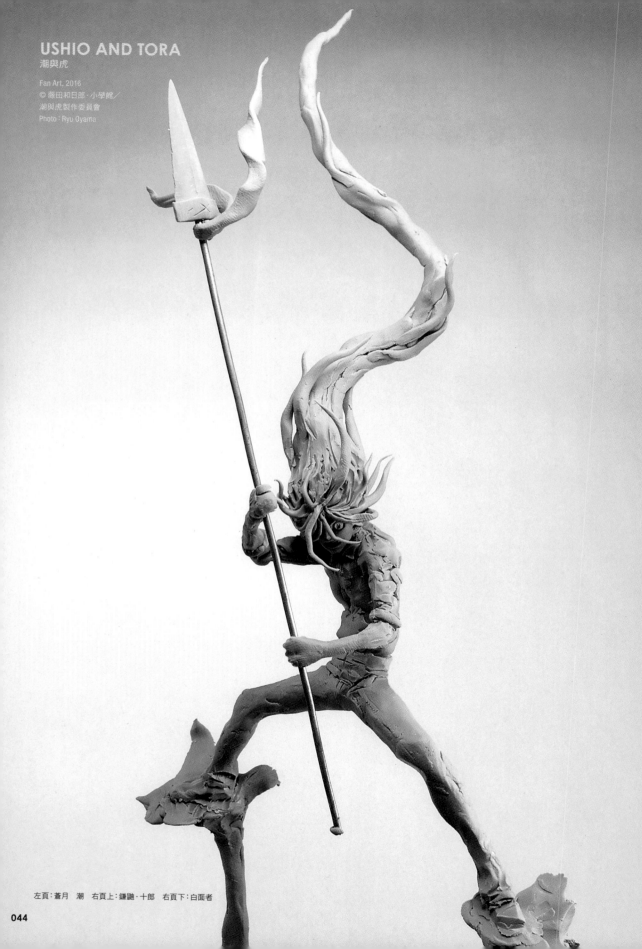

USHIO AND TORA
潮與虎

Fan Art, 2016
© 藤田和日郎・小學館／
潮與虎製作委員會
Photo：Ryu Oyama

左頁：蒼月　潮　　右頁上：鎌鼬・十郎　　右頁下：白面者

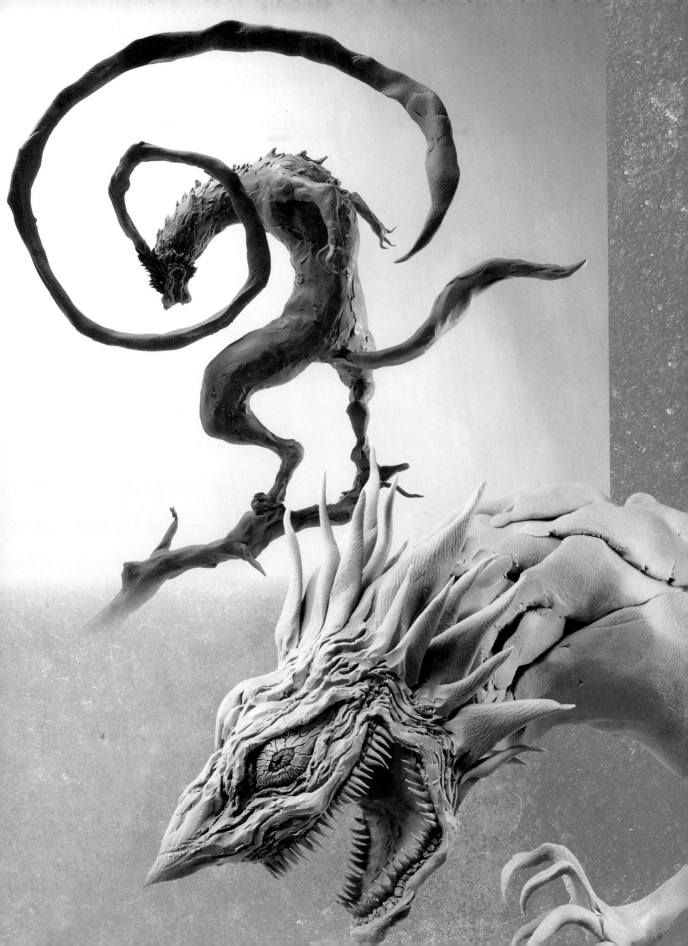

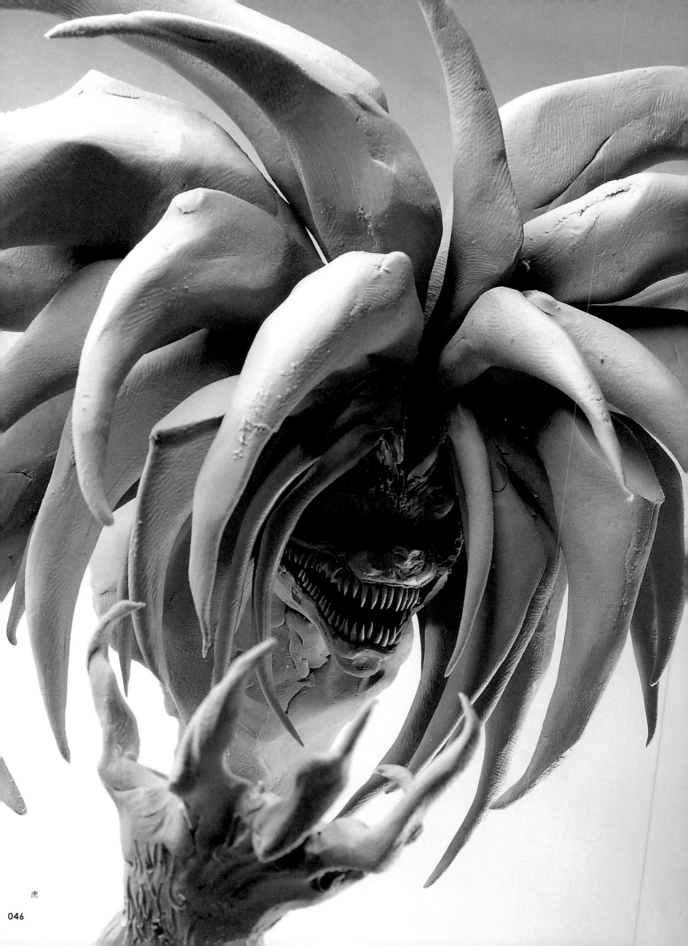

虎

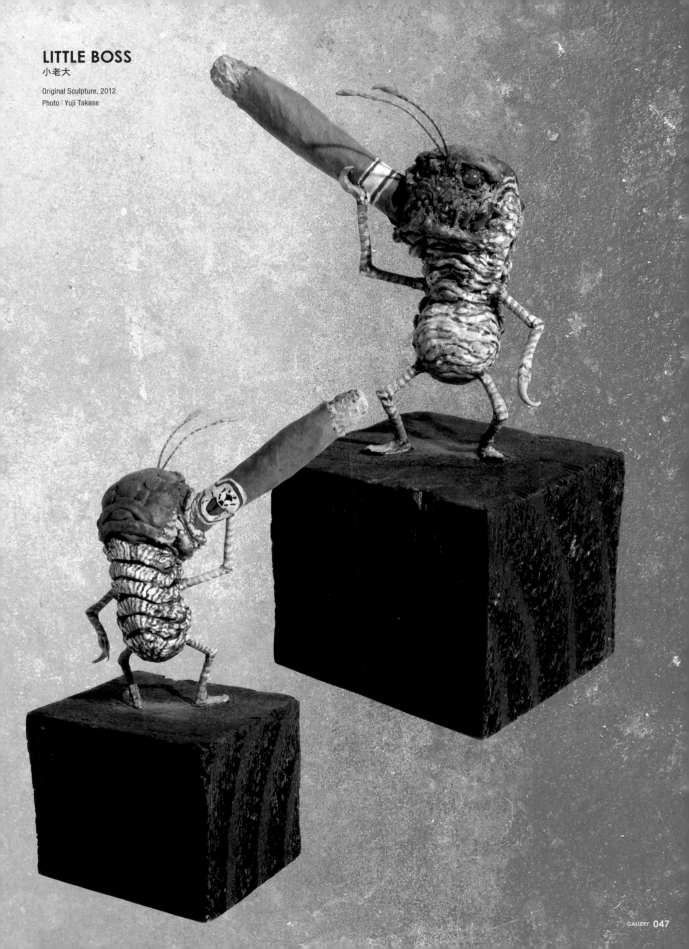

LITTLE BOSS
小老大

Original Sculpture, 2012
Photo：Yuji Takase

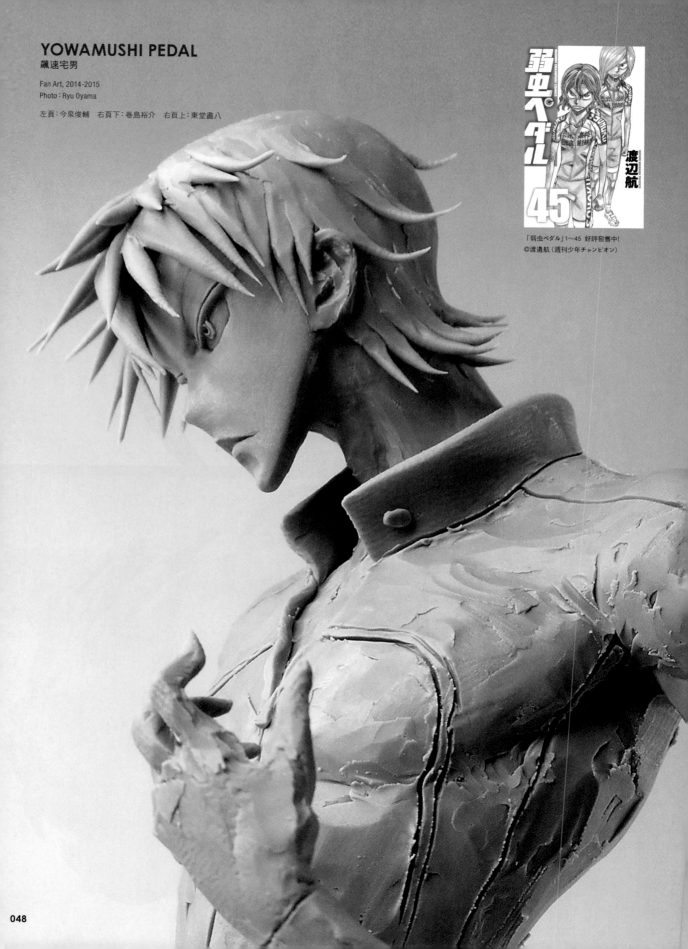

YOWAMUSHI PEDAL
飆速宅男

Fan Art, 2014-2015
Photo：Ryu Oyama

左頁：今泉俊輔　右頁下：巻島裕介　右頁上：東堂盡八

弱虫ペダル
45
渡辺航

「弱虫ペダル」1〜45　好評発売中！
©渡邊航（週刊少年チャンピオン）

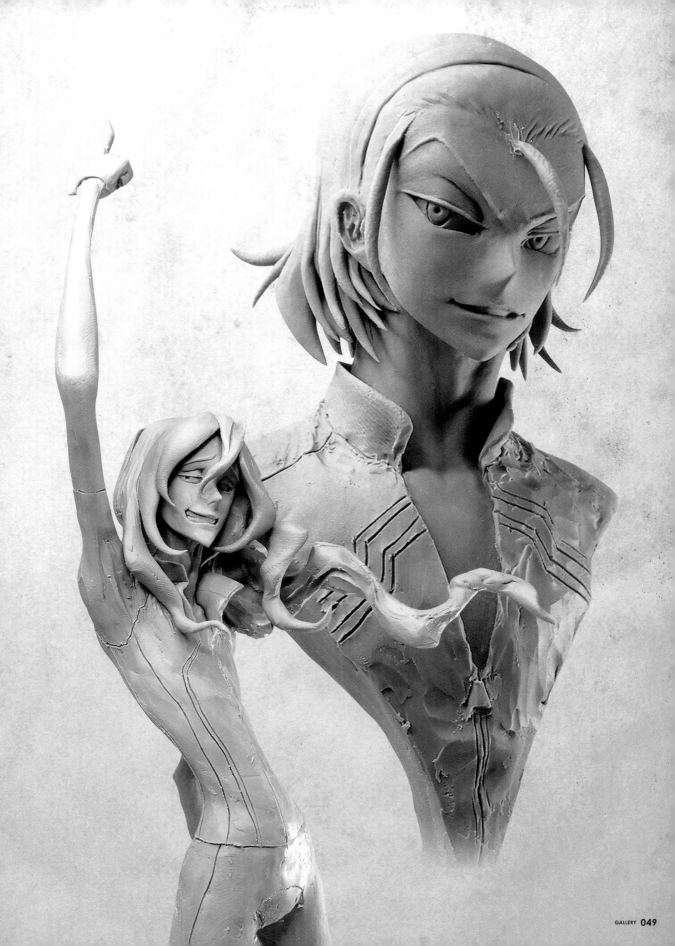

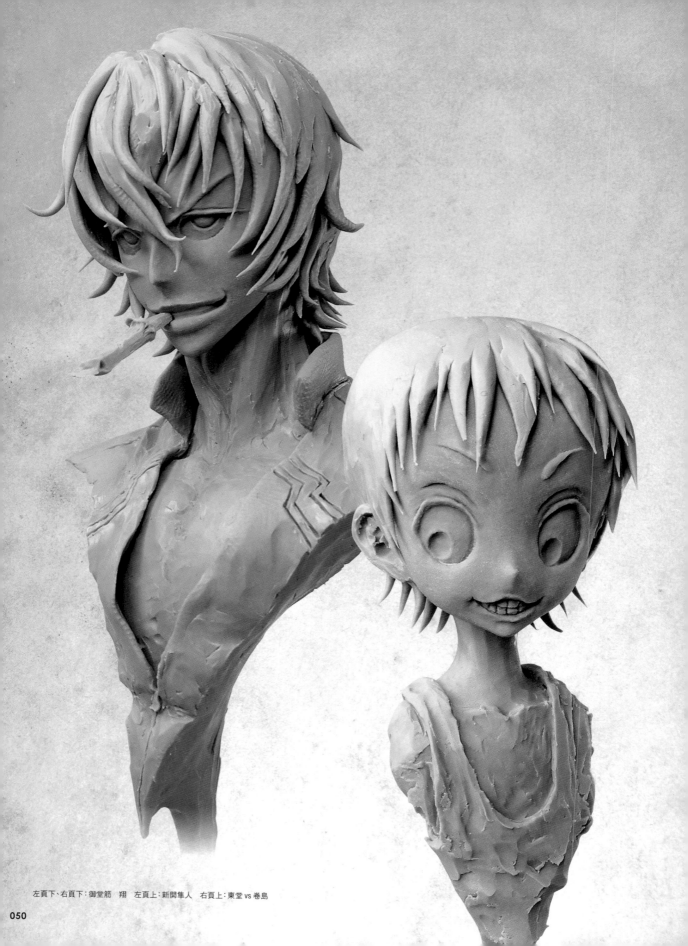

左頁下、右頁下：御堂筋　翔　左頁上：新開隼人　右頁上：東堂 vs 巻島

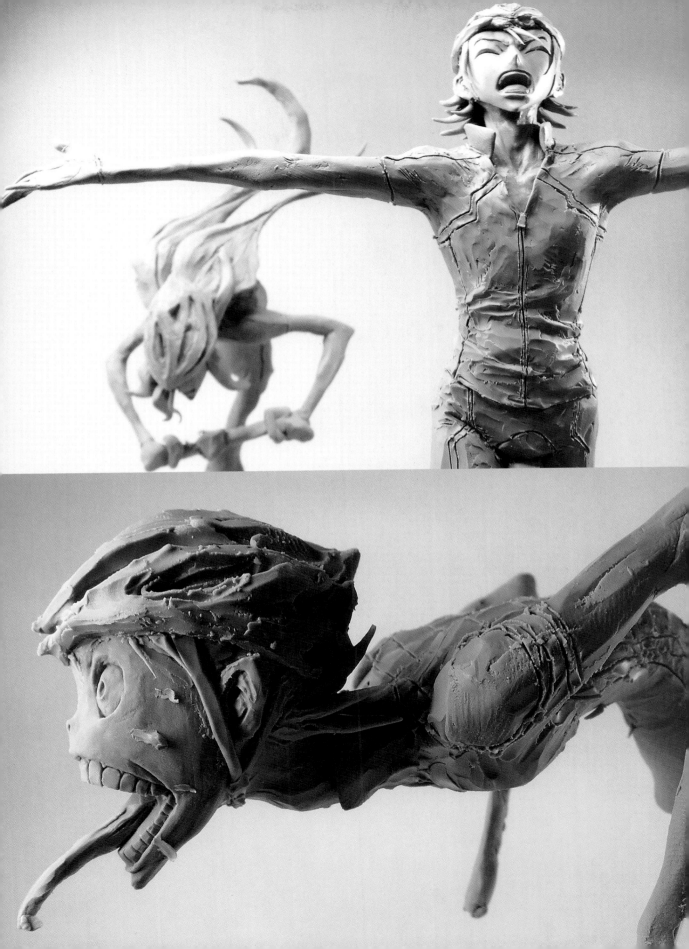

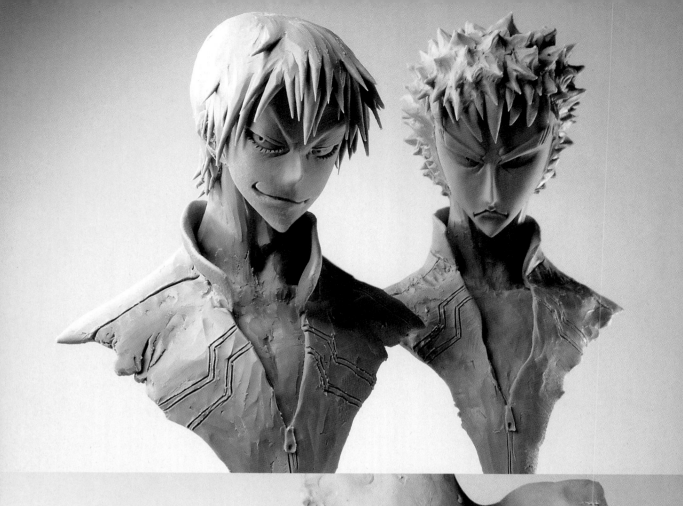

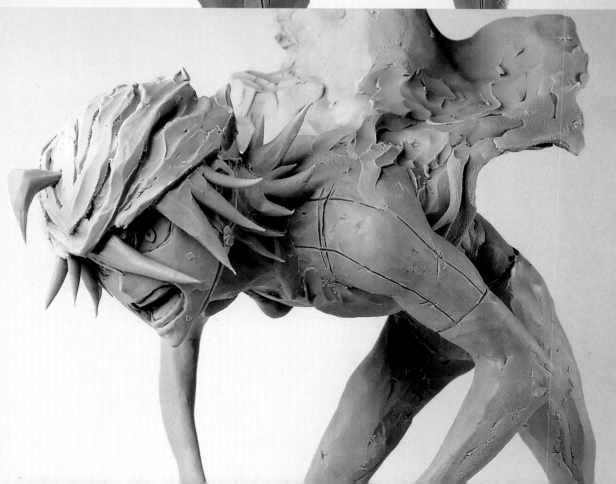

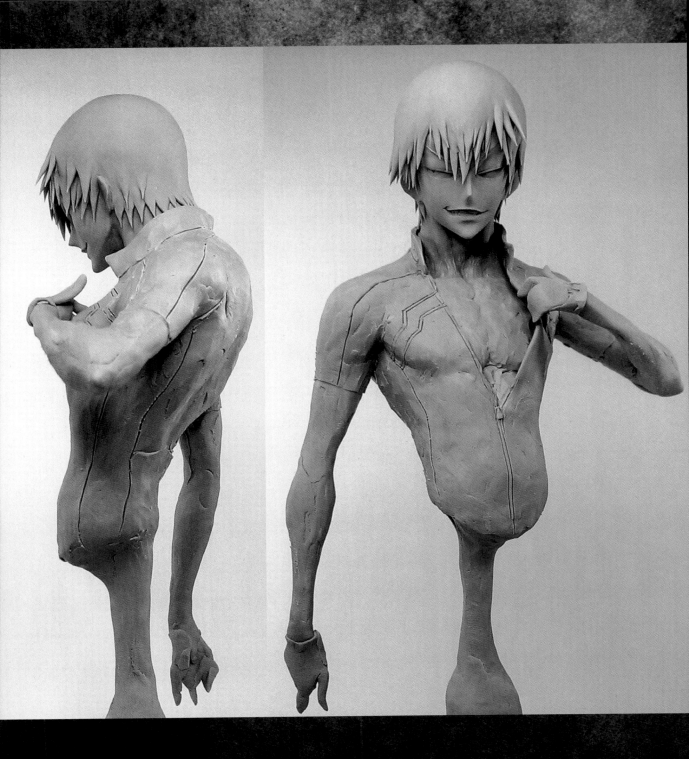

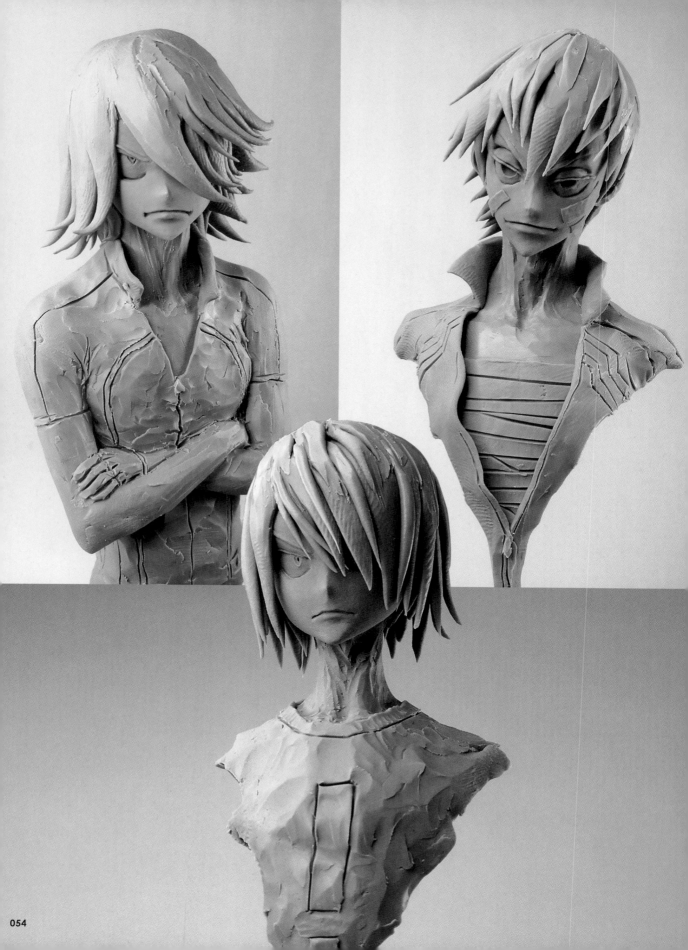

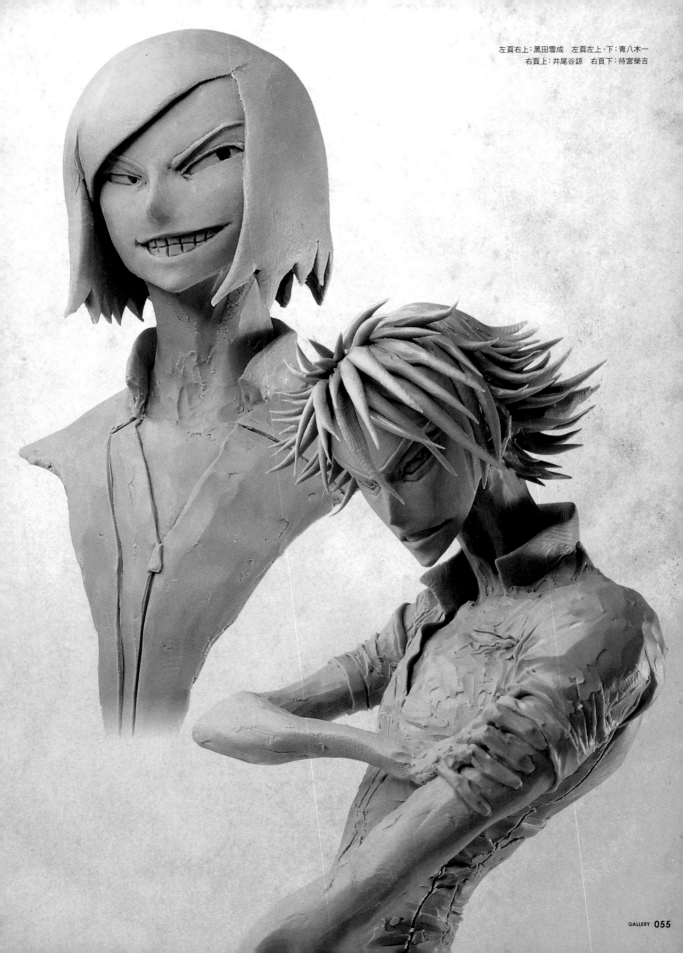

SCULLABE
骷髏聖甲蟲

Original Sculpture, 2012
Photo：Yuji Takase

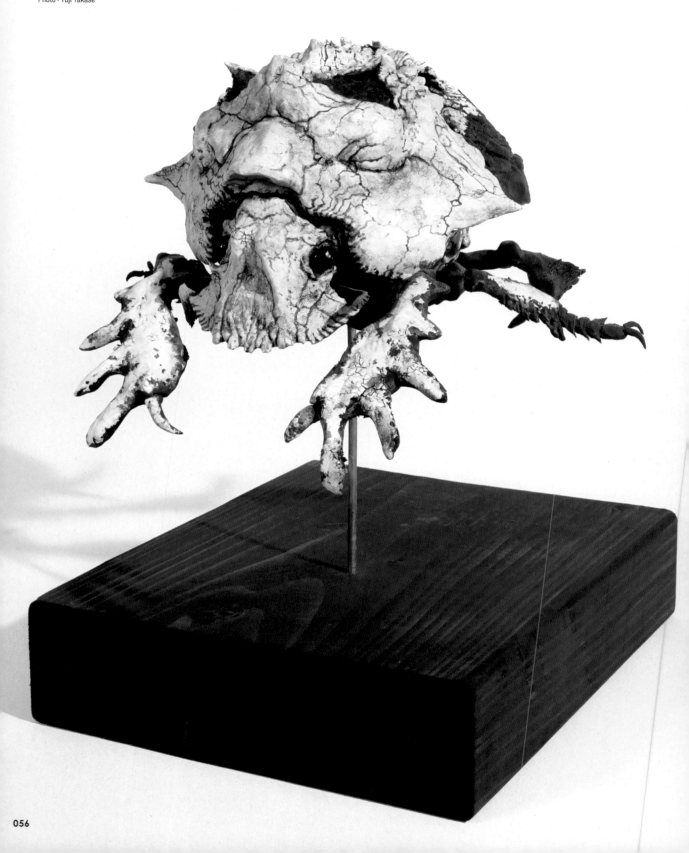

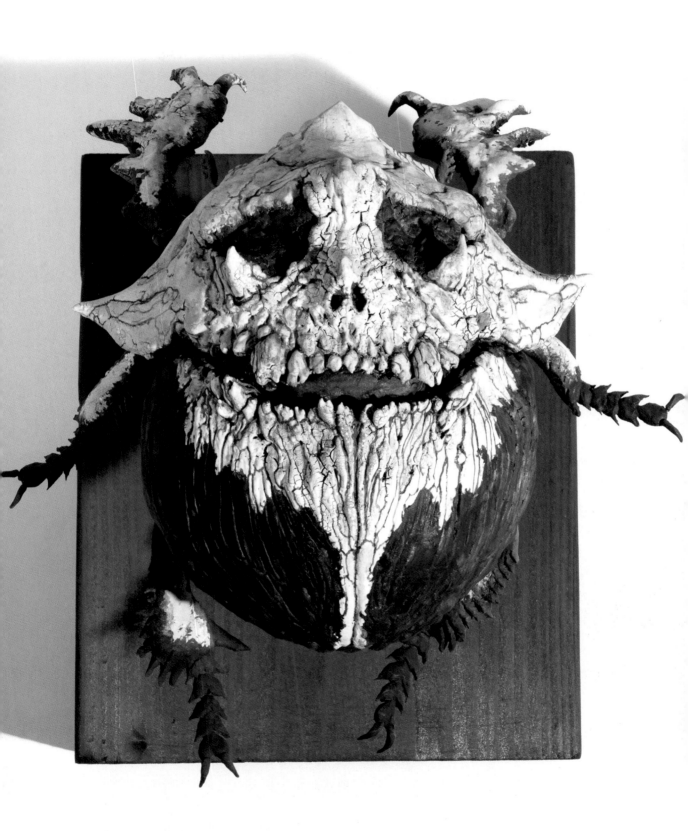

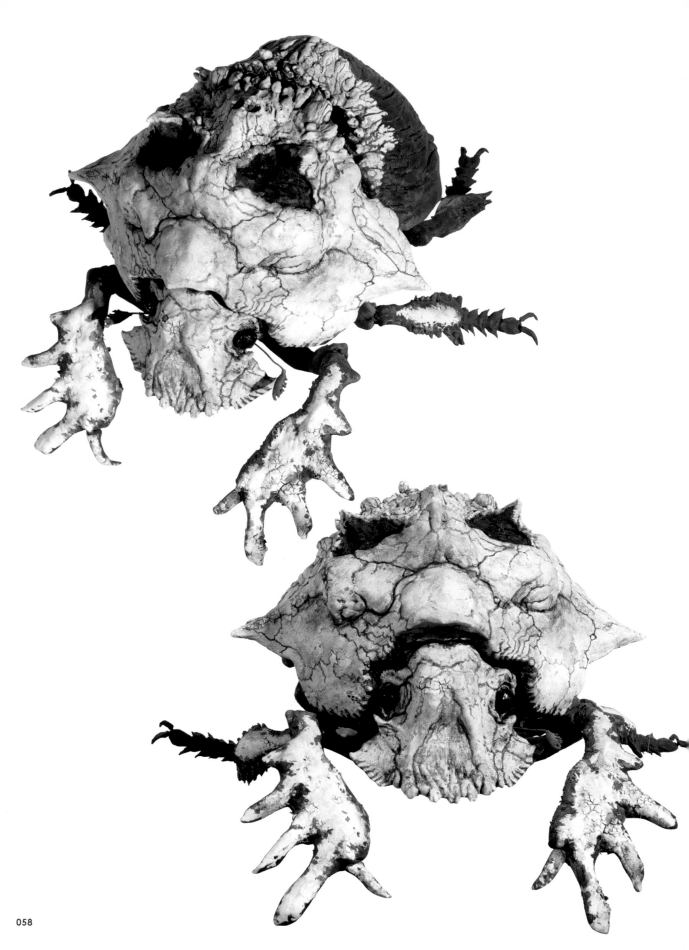

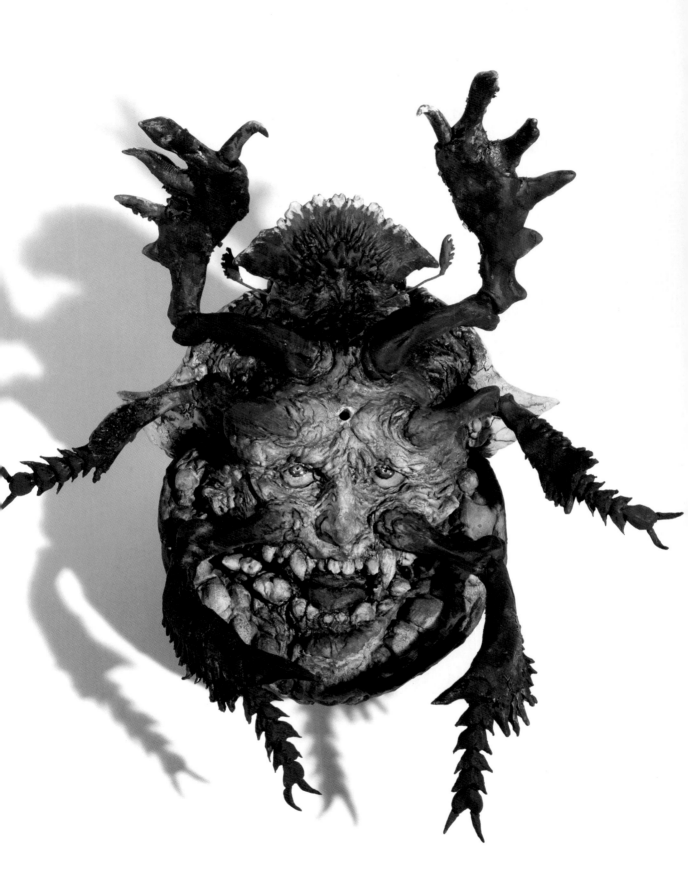

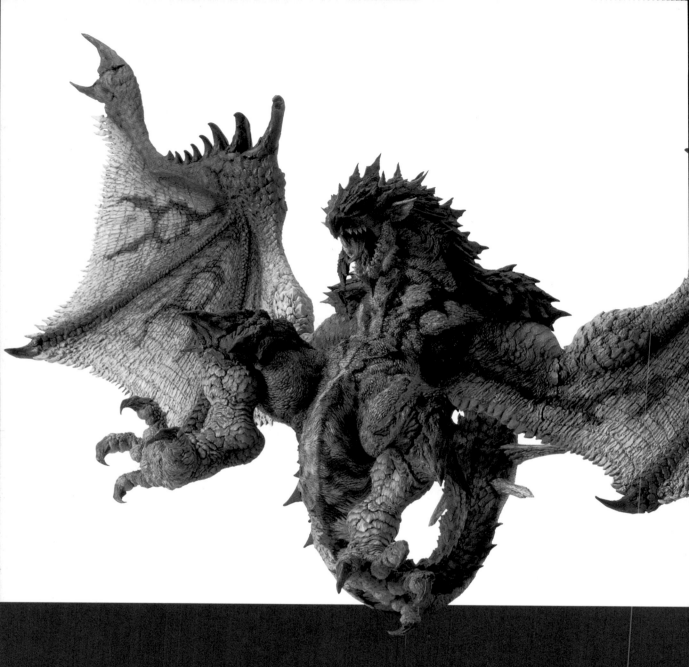

LIOLAEUS FROM MONSTER HUNTER
魔物獵人　雄火龍里奧雷烏斯

Garage Kit for "Monster Hunter Festa", 2007
©CAPCOM CO., LTD.
Photo：Ryuzou Ishikawa

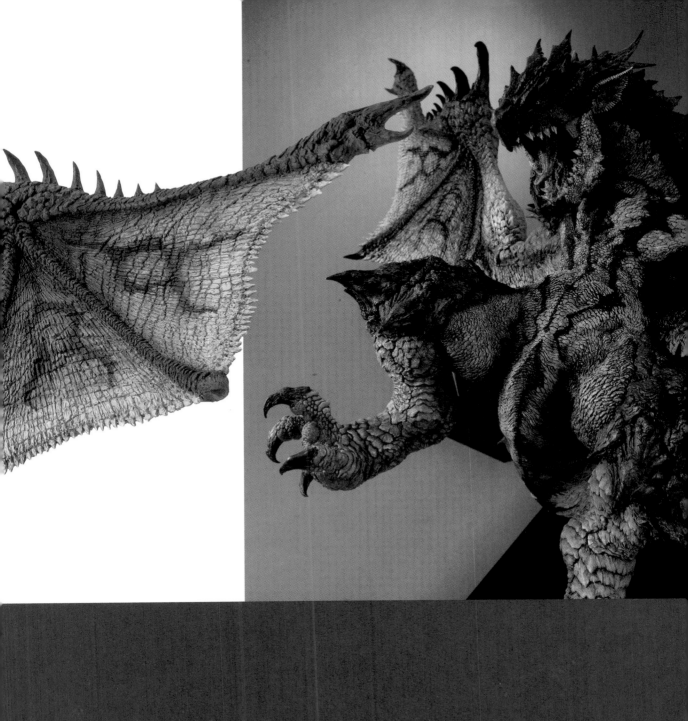

BENISUZUME (ORIGINAL COMIC&ANIMATION VERSION)
FROM KNIGHTS OF SIDONIA
銀河騎士傳　紅天蛾（原作＆動畫版）

Sculpture for "Hobby Japan Extra 2015 Winter", 2015
©貳瓶勉・講談社／東亞重工動畫製作局
Photo：Yuji Takase

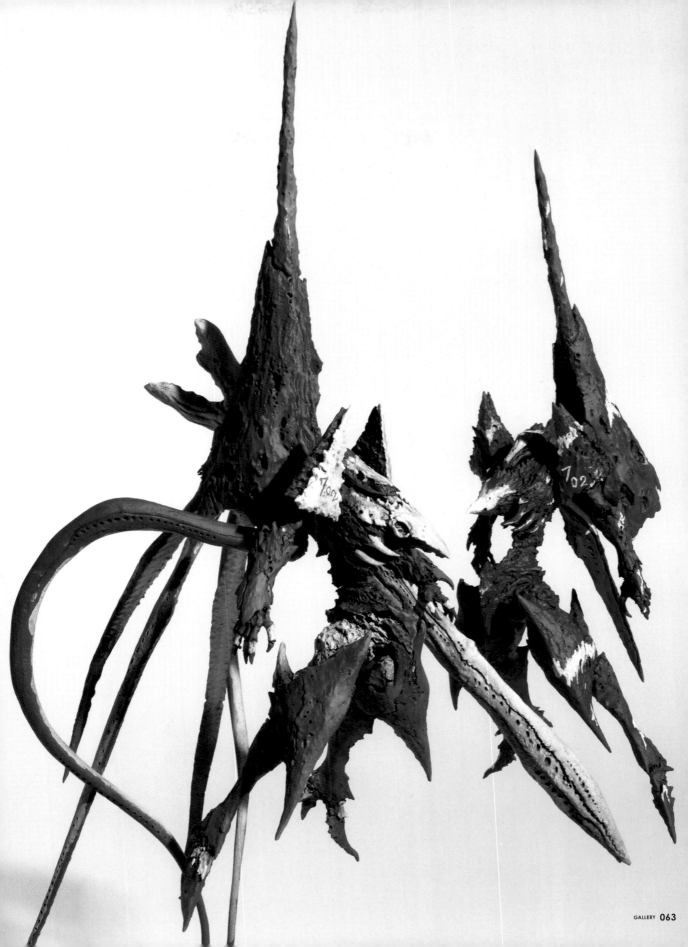

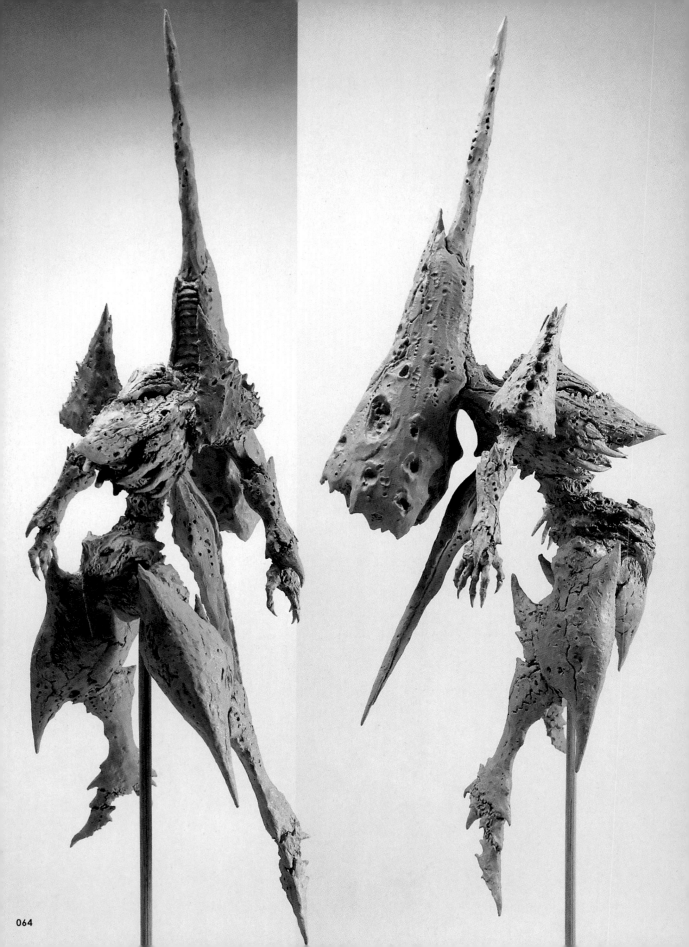

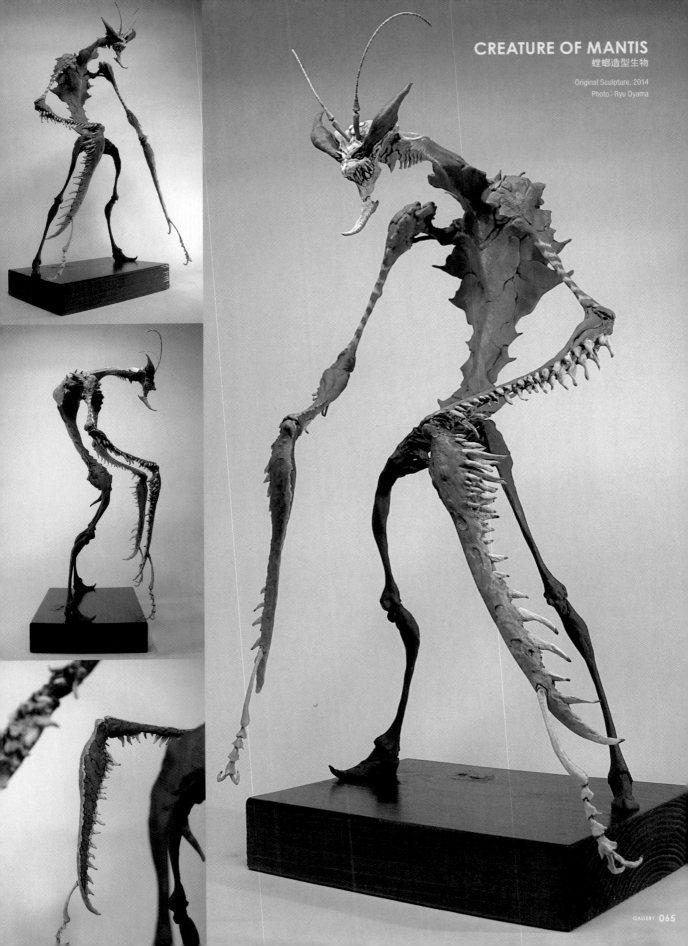

CREATURE OF MANTIS
螳螂造型生物

Original Sculpture, 2014
Photo : Ryu Oyama

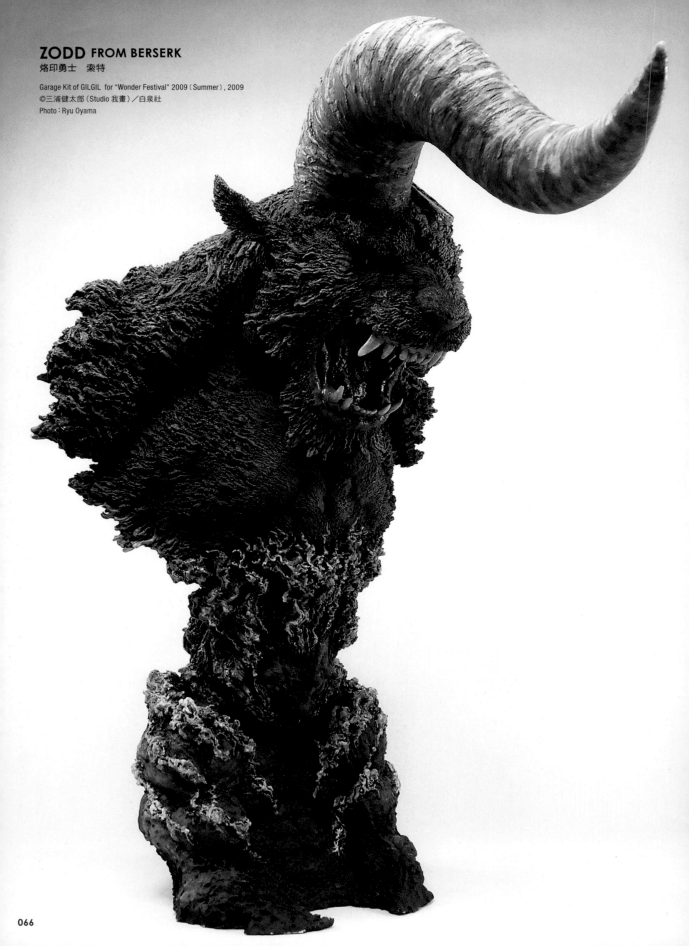

ZODD FROM BERSERK

烙印勇士　索特

Garage Kit of GILGIL for "Wonder Festival" 2009（Summer）, 2009
©三浦健太郎（Studio 我畫）／白泉社
Photo：Ryu Oyama

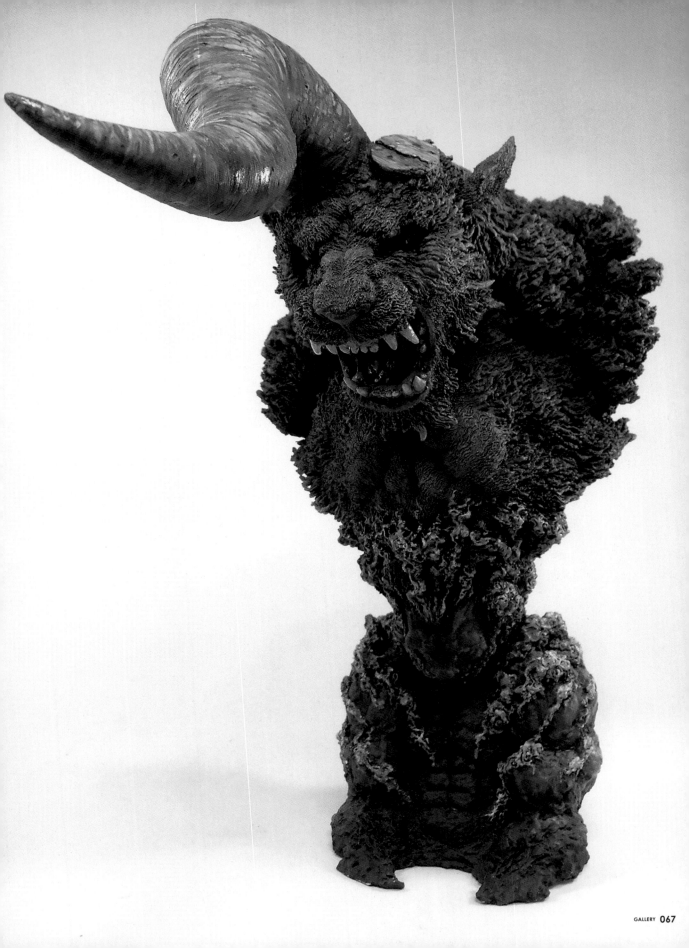

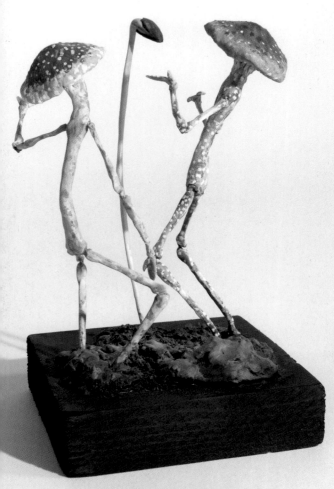
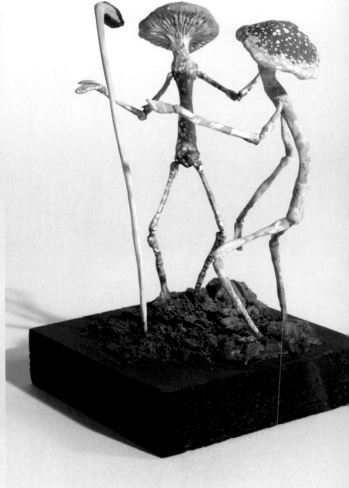

WARAI-TAKE
搞笑藝菇

Original Sculpture, 2012
Photo : Yuji Takase

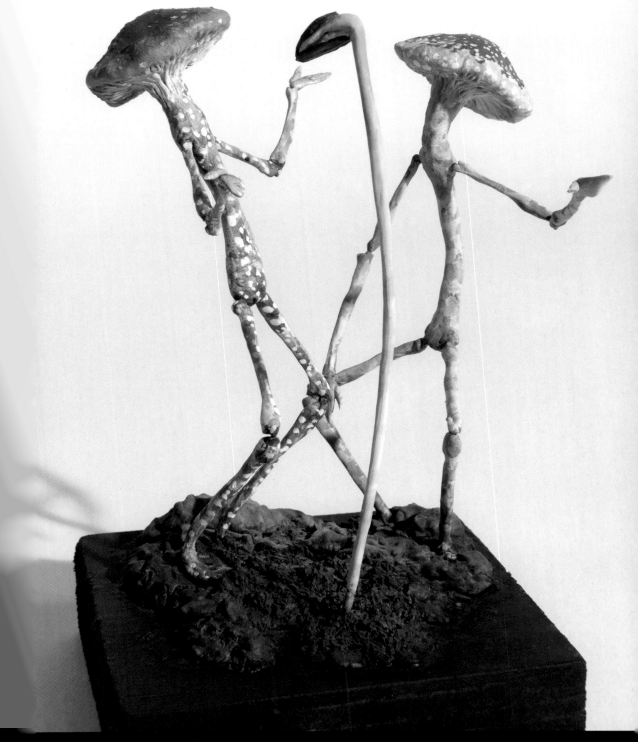

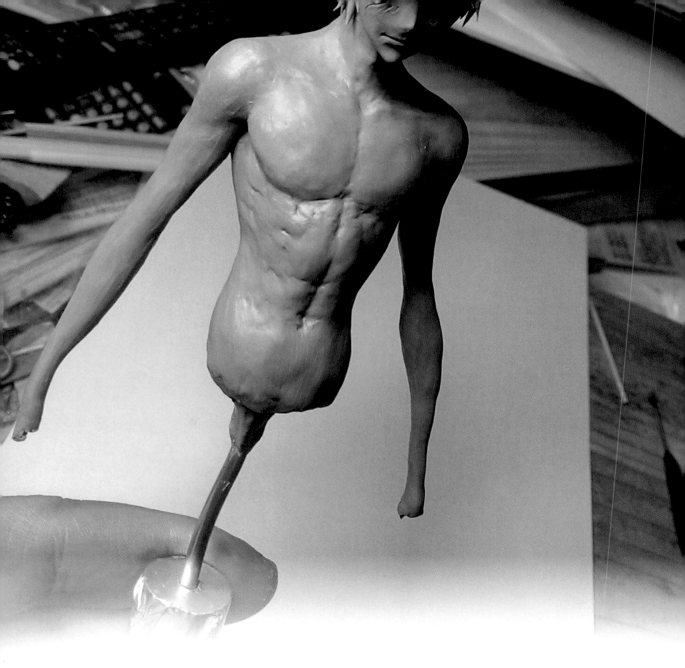

RYU OYAMA'S
MODELING TECHNIQUE

大山龍的雕塑方法&技巧

這裏要為各位介紹我個人的雕塑方法及獨特的技巧，並且透過卷頭製作的人物角色來做說明。從道具的製作方法、骨架的製作方法一直到塗裝技法，如果能夠成為各位製作雕塑作品時的參考就太好了⋯

雕塑作業需要的材料與道具

為各位介紹我平常使用的道具以及雕塑素材，主要使用的樹脂黏土（Sculpey），還有其他刮刀工具及木材等最低限度的必需品。

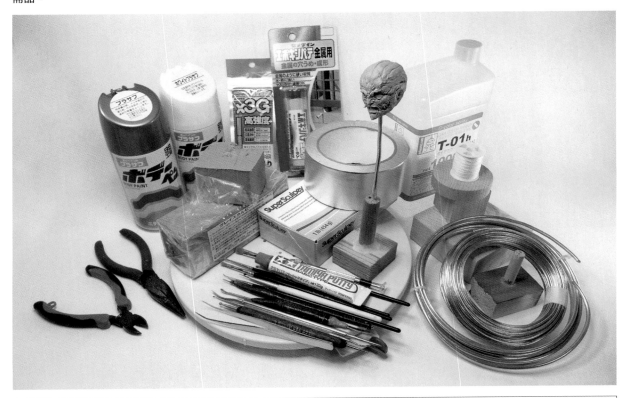

GraySculpey 樹脂黏土、SuperSculpey 樹脂黏土、木材、稀釋溶劑、鋁線（2mm、3.5mm）、鐵絲（2.6mm）、底漆補土、塑膠底漆、田宮 TAMIYA 補土、環氧樹脂補土、瞬間接著劑、縫紉線、鋁膠帶

刮刀工具、鑷子、斜口鉗、尖嘴鉗、筆刀、手鑽、筆刷、旋轉台

●Sculpey 樹脂黏土

Sculpey 是美國 Polyform 公司所生產的樹脂黏土。使用烤箱以 130 度左右加熱後便會硬化。

【Sculpey 樹脂黏土的特徵】

Sculpey 樹脂黏土的質地細緻，是雕塑專用的黏土，也是美國的電影產業特殊雕塑藝術家經常使用的素材。特徵是能夠真實的呈現生物的皮膚質感，以及輕易就可以雕塑出細小的鱗片等細節。需要以烤箱加熱（燒成）才能使其硬化，與其他的雕塑素材相較之下，雖然會有比較耗費工夫的印象。但如果改變一下思考的角度，這樣同時也代表了我們可以「在想要的時候才使其硬化」。柔軟狀態的黏土雕塑作業就算耗費 1 個月以上的時間也沒關係。

舉例來說，我們因為興趣而開始進行雕塑作業，能夠耗費作業的時間只有週日的中午 12 點～15 點為止的 3 個小時。就算是這樣的狀況，每週都可以接著上週的進度來繼續進行雕塑作業。反過來說，如果雕塑作業提早結束，接下來只要花費 20 分鐘～30 分鐘左右加熱（燒成），當天就可以完成硬化、進行塗裝、甚至完成整件作品。像這樣能夠配合製作者的生活型態，既可以在 1 天內就完成，也可以分成數月來製作。我認為這就是 Sculpey 樹脂黏土最大的魅力所在。

我所使用的 Sculpey 樹脂黏土主要有 GraySculpey 以及 SuperSculpey 這 2 種類。GraySculpey 的顏色是灰色，具備「顏色和噴塗底漆補土後的外觀相同，易於辨視外形」的特徵。SuperSculpey 的顏色則是具有透明感的膚色，活用這個素材的特徵，直接在原型塗裝，可以呈現出「更加真實的生物質感」。

●關於鋁線

Sculpey 樹脂黏土雕塑使用的骨架材質是鋁線。最大魅力在於既不會太硬也不會太軟，還能夠自由改變形狀。而且還有不會生鏽的優點。鋁線有各種不同的粗細尺寸，方便我們能夠配合用途來選擇。另外一個優點是即使 3mm 以上粗細的鋁線，也可以輕易用斜口鉗剪斷加工。鋁線以外的金屬線材質較堅硬，如果需要一定強度以上的時候非用不可，但對於 Sculpey 樹脂黏土雕塑的骨架材質而言，因為會對後續的折彎、切割作業造成不便而不予採用。

骨架材質對雕塑作業來說非常重要，材質造成的影響會一直延續到後面的各項作業。如果像「因為沒有鋁線，所以使用鐵絲…」「手邊剛好只有免洗筷」這樣不思前顧後就開始進行作業，一開始就會馬上遇到瓶頸。雖然說並非使用鐵絲或免洗筷就是多麼不好的事情，主要是表達作業前的充分準備是非常重要的步驟。

這是我平常使用的刮刀（黏土抹刀）工具。

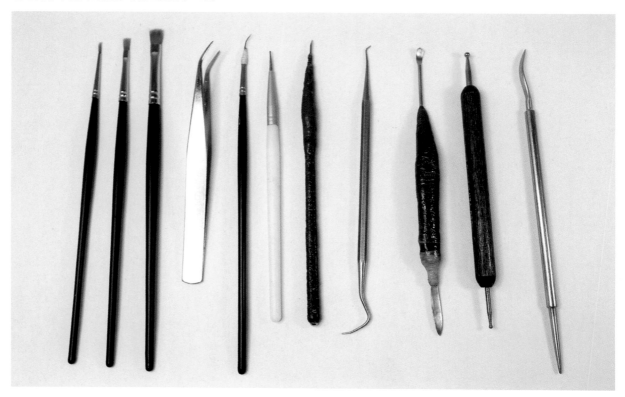

●PADICO 不鏽鋼工藝棒

只要一提到人物模型雕塑用的刮刀工具，首選就是這個。每位經驗豐富的原型師幾乎都擁有這個牌子的工具。話說回來，當年我剛開始接觸黏土雕塑的時候（25 年前），模型店販賣的刮刀工具好像也只有這個品牌。如今與其說是在模型店，倒不如說是在手工藝的材料店裏，比較容易找到這個工具。

握把的粗細與重量均衡感恰到好處，長時間握在手裏也不會覺得疲累。只是刮刀部分的前端對人物模型雕塑來說稍微太粗了些（材料的厚度），可能有必要以砂紙或砂布來磨薄一點比較方便使用。我們可以把刮刀工具的前端當作是鉛筆的筆芯一樣，「配合自己的喜好來切削使用」也不錯。

對於剛開始進行雕塑人來說，建議只要先買這 1 根刮棒可以了。

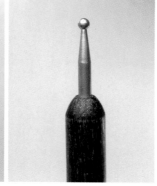

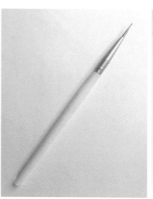

●前端圓頭的刮刀工具

這種刮刀工具和使用 Sculpey 樹脂黏土的雕塑作業搭配性相當不錯。因為前端是圓頭，沒有尖銳的部分，特徵是在黏土表面不容易留下刮刀的痕跡。主要是對雕塑的凹陷部分按壓加工時使用。刮刀前端的球體形狀，不管以何種角度使用，都能對雕塑作品進行相同的加工，相當方便。

●指甲彩繪用的工具

前端呈現小小的球體，以刮刀工具來說相當容易使用。特別是在修正手指無法進入的細小部分的微妙形狀時非常好用。這就是左側「前端圓頭的刮刀工具」的小型版。

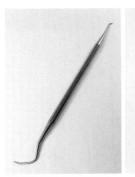

●牙科技工所使用的刮刀工具

尺寸既小而且精度高，很適合用來處理細微處的作業。

●自製的極細刮刀工具

這是將 0.55mm 的黃銅線前端削尖後製成的刮刀工具。
使用於極小尺寸的魔物鱗片雕塑等等用途。

●主要使用的刮刀工具

這是將田宮 TAMIYA 調色金屬棒的四角形那一側的前端削尖改造而成。同時也改造成容易握取的粗細。我有 7 成的雕塑作業都是用這個工具來進行。前端像是掏耳棒的圓弧曲線讓我使用起來感覺非常順手。對我來說，這是最重要的刮刀工具，因此特地製作成誇張的顏色，以免找不到它。

●眼睛及嘴角按壓加工的工具

這是將粗細 1mm 前後的黃銅線改造而成的刮刀工具。專門用來對眼睛或嘴角等凹陷部位按壓加工的工具。雖然還在後面裝設了金屬的球體，但幾乎都沒有使用到這個部分。

●其他的工具

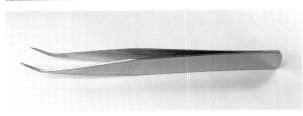

●鑷子

用來改變極小尺寸的人物模型的指尖角度時很方便。還可以用來挾取或拉扯薄膜狀的物體，在雕塑作業上的幫助很大。要將附著在原型細微處的灰塵取出時也經常使用。雖然這不是「刮刀工具」，但對我來說也是不可或缺的工具之一。

●筆刷

筆刷在雕塑作業中也會派上用場。特別是進行 Sculpey 樹脂黏土的表面修飾時，筆刷可以當作前端柔軟刮刀工具，是絕對必要的工具。當要開始 Sculpey 樹脂黏土雕塑的時候，建議可以和刮刀工具成套一起購買。

市面上販售的刮刀工具有很多不錯的產品，但還是有無論如何都找不到自己稱手的刮刀工具的情形。像這種時候也可以自己製作一個心目中理想的刮刀工具。

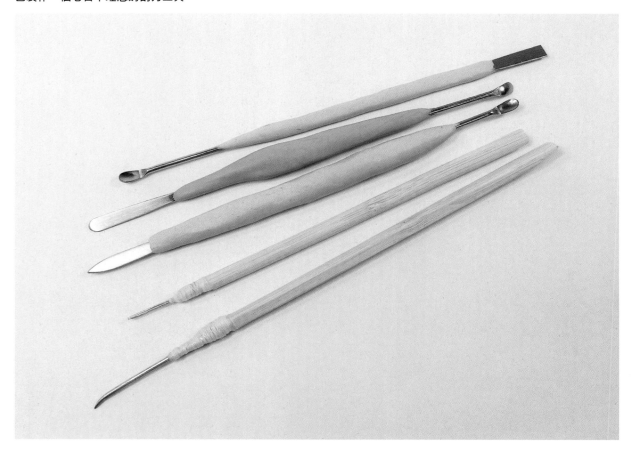

❶ 一般刮刀工具的製作方法

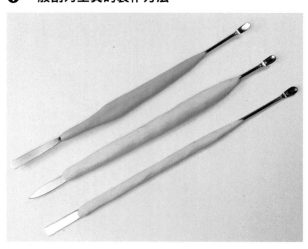

MATERIALS & TOOLS

田宮 TAMIYA 工藝工具　調色用金屬棒 2 根組、砂布、田宮 TAMIYA 完工修飾用砂紙、環氧樹脂補土

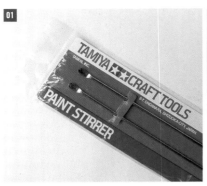

01

這裏是將調色用的金屬棒拿來改造。雖然是金屬材質,但不會生鏽。很多地方都可以買得到,方便取得。

02

將前端呈現四角形那一端,以較粗的砂布(40 號～80 號左右)將兩側的角磨掉。

03

大致的形狀完成了。

04

使用田宮 TAMIYA 完工修飾用砂紙進一步細磨讓表面平滑。依照 180 號、240 號、320 號的順序研磨。

05

左側是原本的形狀,右側是加工後的狀態,要研磨到這種程度。

06

以環氧樹脂補土包覆握把。使用照片上的補土是因為硬化速度較快,其實任何補土都可以。

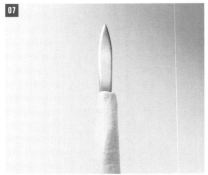
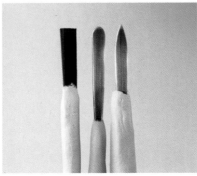

07

將握把調整成適合自己使用的粗細及長度就完成了。

08

自製各種不同形狀的刮刀工具,一邊進行雕塑一邊試用手感也蠻不錯的。如果能夠找到屬於自己的稱手工具就太好了!

❷ 細小刮刀工具的製作方法

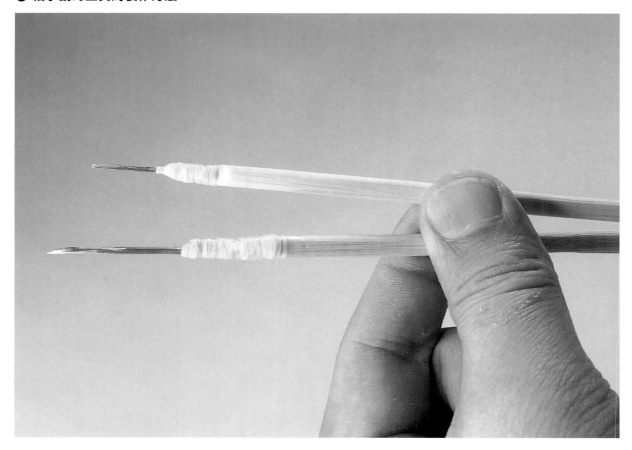

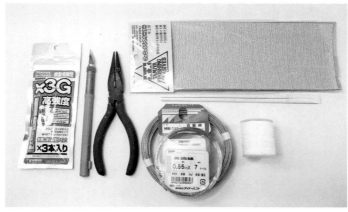

MATERIALS & TOOLS　黃銅線（粗細不拘）、瞬間接著劑（WAVE 瞬間接著劑×3G 高強度 Type）、TAMIYA 完工修飾用砂紙 木工用、老虎鉗、設計用筆刀、縫紉線、免洗筷

●關於黃銅線

黃銅線是比鋁線硬，但比鐵絲軟的金屬線。市面上有販售各種不同粗細及長度的產品，大部分的模型店也都有銷售。加工容易，建議可以多準備一些不同尺寸的產品作為庫存備用。

01

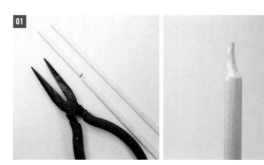

將免洗筷（竹製的免洗筷比較耐用！）的前端如照片般在 1／3 處切掉，再將剩下的 2／3 前端如照片般單側削尖。

02

將黃銅線（照片中約 1.6mm）裁斷為大約 5cm，再將前端折疊起來。

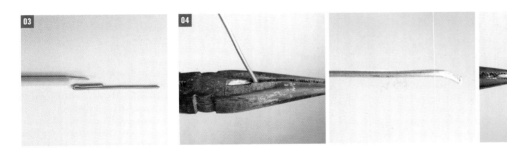

這個折疊起來的部分（凸）要與免洗筷削尖的部分（凹）組合在一起。如果試著組合時凹的部分不夠的話，那就再削尖一些。

將黃銅線沒有折疊起來的那一側如照片般折彎。

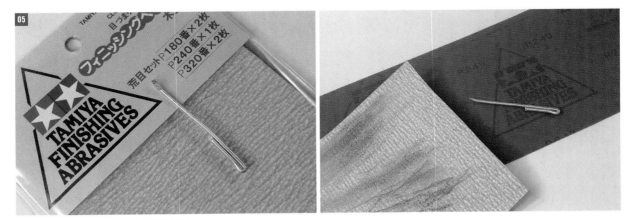

使用 TAMIYA 木工用完工修飾砂紙，將 04 的前端磨尖。

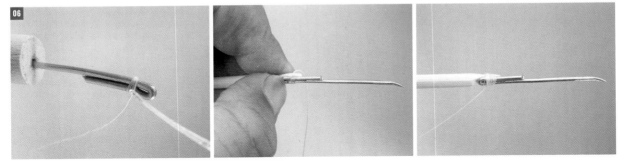

將縫紉線纏在黃銅線的折疊部分，以瞬間接著劑固定。然後再組裝進免洗筷的凹陷處，以縫紉線纏繞。

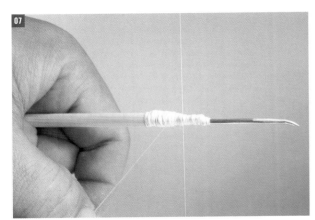

將整體都用較強的力道確實纏繞。

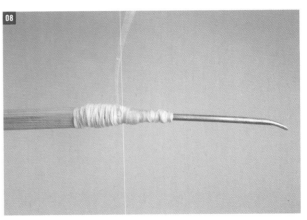

點上瞬間接著劑固定後就完成了。

❸ 特殊刮刀工具的製作方法

MATERIALS & TOOLS	黃銅線（0.55mm）、瞬間接著劑（WAVE 瞬間接著劑×3G 高強度 Type）、TAMIYA 完工修飾用砂紙　木工用、老虎鉗、設計用筆刀、縫紉線、免洗筷

將黃銅線如照片般裁切成 4cm 左右。

從中間對折後壓緊。

將免洗筷的前端 1／3 切掉，再將剩下的竹筷前端如照片般單側削尖成凹陷外形。

將剛才對折的黃銅線張開成 V 字型。

以 TAMIYA 木工用完工修飾砂紙，將 2 根分開的前端磨尖。

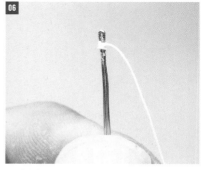

在 V 字根部附近以縫紉線纏繞，再用瞬間接著劑固定。

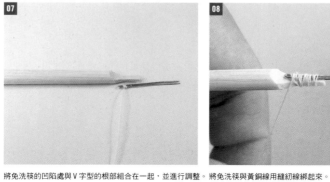

將免洗筷的凹陷處與 V 字型的根部組合在一起，並進行調整。將免洗筷與黃銅線用縫紉線綁起來。

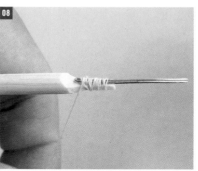

將整體如同齒般緊緊包覆後，再用瞬間接著劑固定。

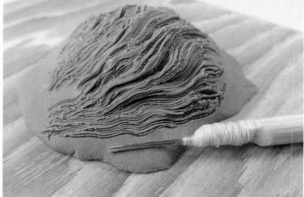

完成！這個刮刀工具可以用來表現細長的毛髮。

在此為各位介紹製作小型雕塑時會用到的底座製作方法

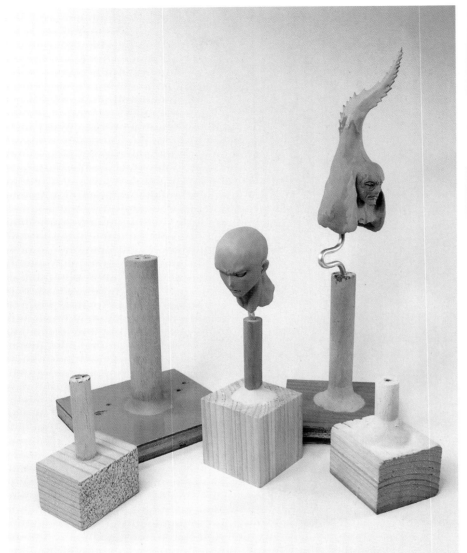

MATERIALS & TOOLS

板狀的木材以及圓柱形的木材、電動鑽孔工具、木螺絲、環氧樹脂補土、刮刀工具

木材

環氧樹脂補土

木材　　　木螺絲

01

準備一個用單手拿或是放置在平面上也不會倒下的木材尺寸。照片上底座的木材雖然是立方體，但使用稍微薄一點的板狀木材也沒關係。家居用品商城之類的店家都有提供指定尺寸的木材裁切服務，可以多加利用。

02

畫出角材的對角線。

03

交叉的位置就是中心部位。

在圓柱形木材的中心部位也標上記號。

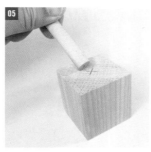

將兩者的中心部位對齊組裝。

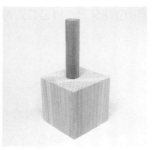

在角材的中心部位以電鑽鑽一個貫穿孔。

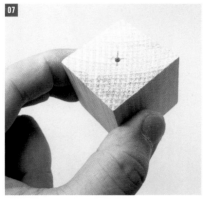

這裏是背面。確認是否有確實貫穿。

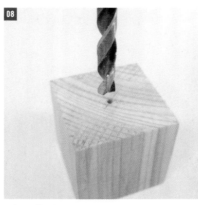

由背面以電鑽將孔洞再擴大一些，尺寸要足夠讓木螺絲進得去。

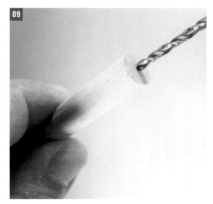

圓柱這側也輕輕地鑽一個小洞。

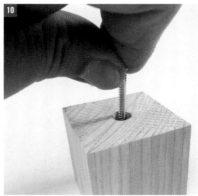

將木螺絲放進角材的孔洞中。

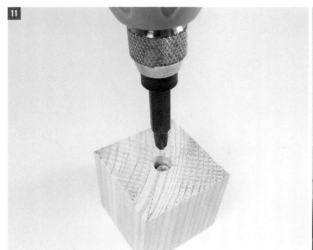
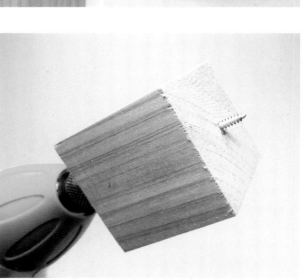

使用電鑽讓木螺絲貫穿角材。

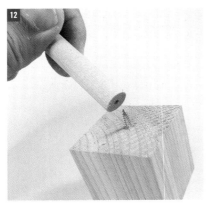

將圓柱木材用力旋進貫穿出來的木螺絲。

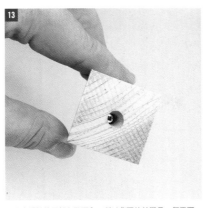

因為木螺絲的頭部在孔洞內，所以背面的外觀是一個平面。

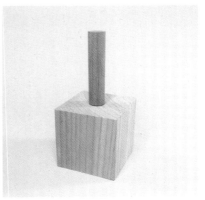

使用環氧樹脂進行補強。不管使用什麼種類的補土都可以。

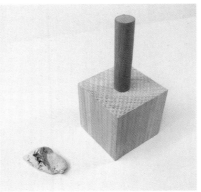

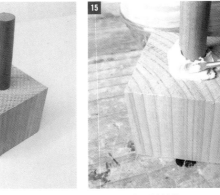

將補土填在圓柱和角材之間。

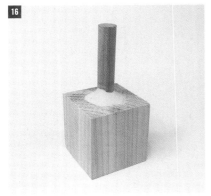

將整體表面處理平滑。

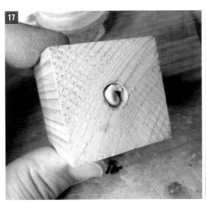

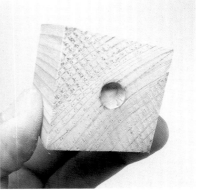

將放入木螺絲的孔洞也填入補土，並使表面平整。

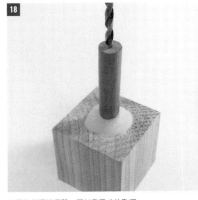

在圓柱的頂端鑽開一個任意尺寸的孔洞。

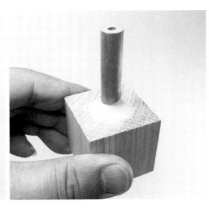

完成！

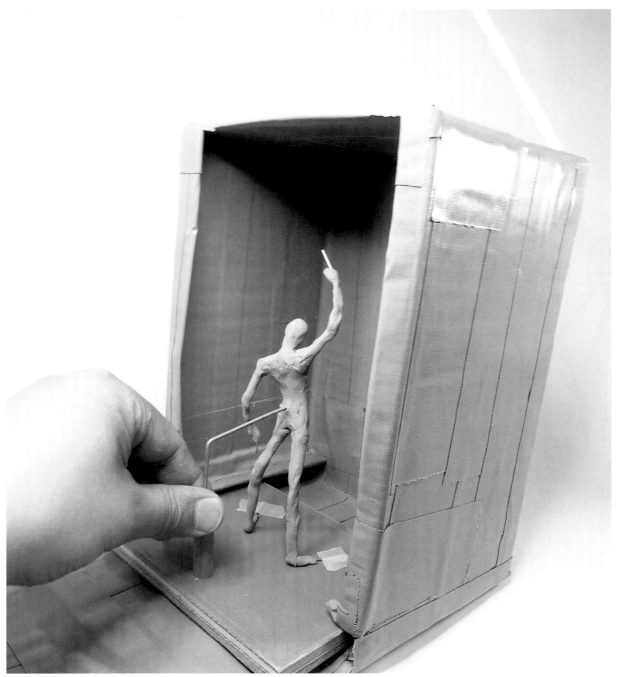

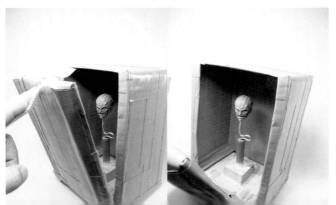

Sculpey 樹脂黏土不經過燒成就不會硬化。因此，在燒成之前既無法用手碰觸，也沒辦法直接包裝。但有時候還是會有需要在中途的階段移動至他處，或是進行展示的狀況。像這個時候，只要放進這個盒子裏，就能將原型毫髮無傷的進行搬運。使用的素材只需要瓦楞紙板和布膠帶，很簡單就能製作完成。

MATERIALS & TOOLS	瓦楞紙板、布膠帶、木板、 繩子、設計用筆刀、剪刀

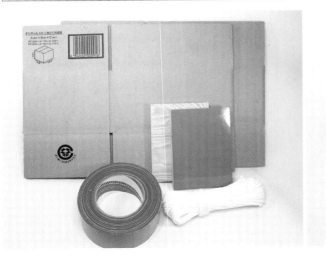

01

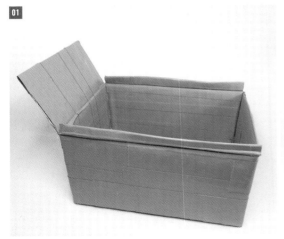 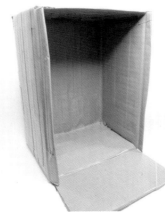 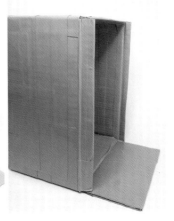

將瓦楞紙板組裝成盒子，並如照片般將多餘的部分裁掉。將布膠帶黏貼表面上作為補強。

02　　　　　　　　　　**03**　　　　　　　　　　**04**

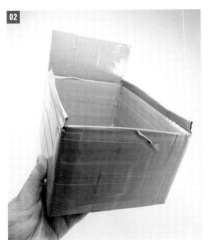 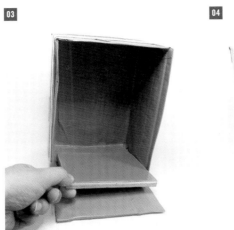

將整體都用布膠帶貼得密不透風。

準備一個大小剛好的木板。也可以配合手邊的木板尺寸來　像這樣就能剛好收納進去。
改造紙盒的大小。

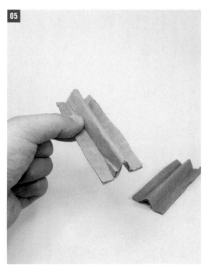

05

用瓦楞紙板製作 2 個照片上的形狀。

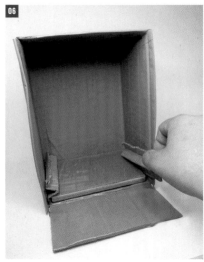

06

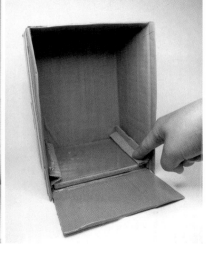

放入紙箱與木板的間隙後固定。

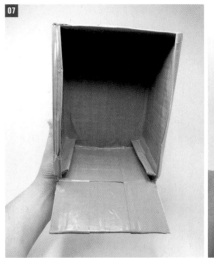

07

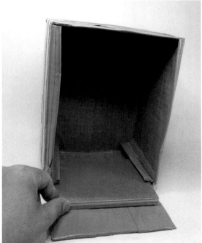

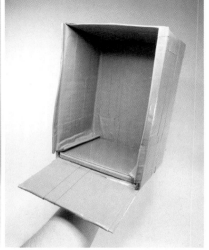

使用布膠帶固定完成了。如此一來,木板既可以固定,也能夠取出。

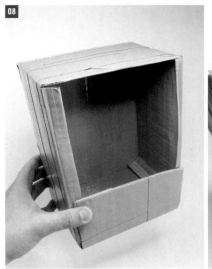

08

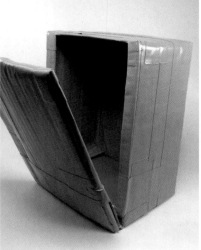

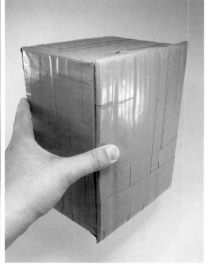

確認收進木板後,蓋子是否能夠關得起來。然後再以瓦楞紙板追加製作一個尺寸可以完全密閉的蓋板。

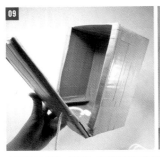 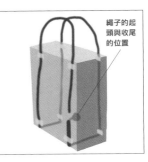

繩子的起頭與收尾的位置

在蓋板下方鑽開一個孔洞，穿過繩子後固定起來。如照片般，將一條繩子繞過整個盒子後製作提繩。

如照片般，使用膠帶暫時固定，以便調整提繩的長度。

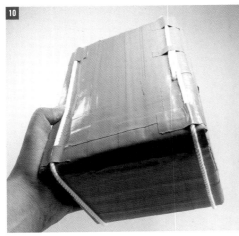 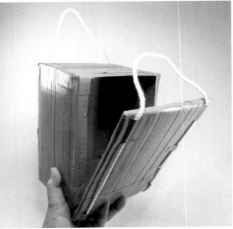

完成了。固定蓋板時，如照片般使用布膠帶固定。將前端稍微折起一段，開關的時候會更方便。

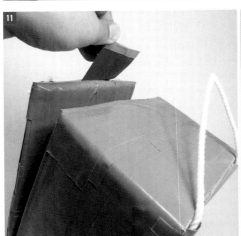 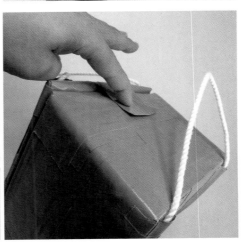

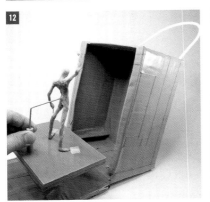 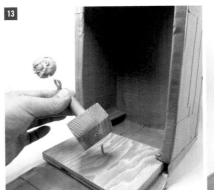 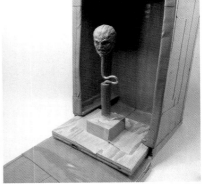

將固定在木板上的原型，一邊注意不要碰觸到盒子，一邊插入底部的插槽。

小尺寸的原型只要用膠帶固定在下方的木板上即可。如此即使是製作途中的原型，也能夠安全地移動。

我平常進行雕塑的時候，會先以鋁線製作出骨架（骨骼），再將 Sculpey 樹脂黏土堆塑在骨架上製作。人物模型的尺寸與體形、動作姿勢等等，這些雕塑的基礎部分，可以說是取決於這個骨架的完成度也不過份。將 Sculpey 樹脂黏土堆塑之後，想要進行骨架的修正就困難了，因此一開始的作業就必須要確實地進行。請把這個步驟想像成蓋房子前的地基工程。

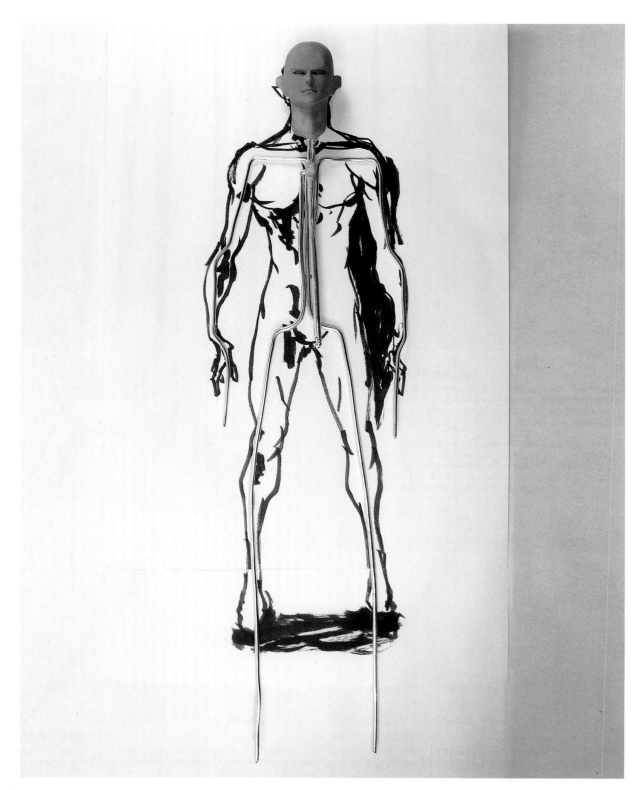

❶ 鋁線的連接方式

這裏要為各位介紹簡單的鋁線連接方式。先以裁縫用的縫紉線將鋁線綁起來固定，纏繞的部分再點上瞬間接著劑，使其滲入固定。使用的線材不管是100%純綿或者是100%聚酯纖維都可以。不過要避免使用像釣魚線那種表面光滑，瞬間接著劑不容易滲進去的材質。

準備一條鋁線。長度可以抓得稍長一些。

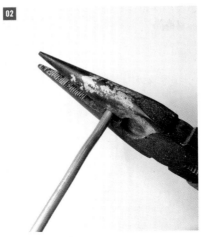

用尖嘴鉗將前端夾扁。

至少要夾扁到這種程度。如果是圓形狀態的話，鋁線會滾動不好固定。

在鋁線的前端塗上瞬間接著劑。

將縫紉線綁在上面，再接著固定。

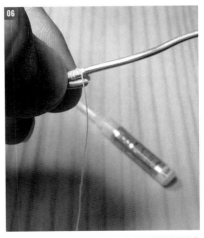

將另一條同樣前端夾扁的鋁線，以夾扁的面與面相對的狀態，用拇指固定。或是以瞬間接著劑暫時固定（接著）也可以。

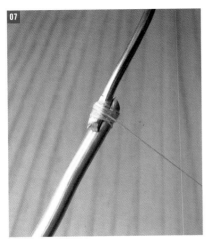

將縫紉線大力地纏繞在上面。

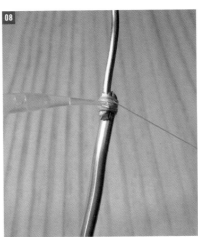

在纏繞完成的線材點上瞬間接著劑，並使瞬間接著劑滲入其中。

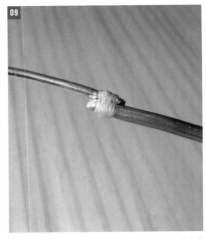

如此一來，即使是粗細不同的鋁線，也能夠牢牢地固定住了。

❷ 製作人體的骨架（骨骼）

運用前頁所介紹的「❶ 鋁線的連接方式」，以鋁線組成人體的骨骼。

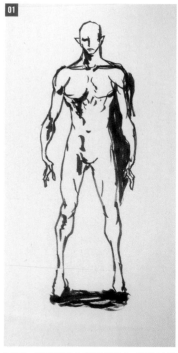

先準備一張想要製作的人體草圖尺寸。不管是自己動手繪製，或者是將插畫複印放大都可以。

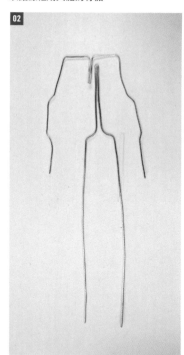

折彎鋁線的時候，以尖嘴鉗用力夾緊彎角，不要留下間隙。

配合草圖，將鋁線組合成骨架。如照片般，分為 2 條鋁線製作。像這樣的區別方式，可以讓手臂與腳部分別使用不同粗細的鋁線。

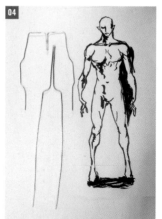

比對一下尺寸。讓手腳的鋁線長度比草圖的尺寸稍長。

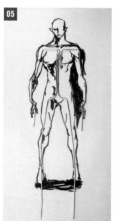

放在草圖上面比對看看。讓手腳的鋁線長度保留得稍微長一些。需要以線材纏繞固定鋁線的部位有 2 個地方。

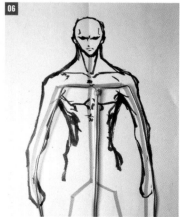

也可以一開始就在人物草圖上直接描繪骨架的線條。這樣比較容易確認所要使用的鋁線長度及粗細。

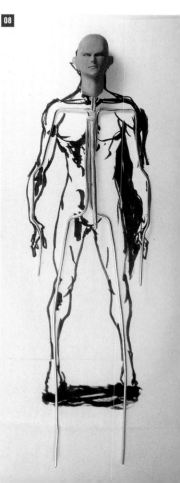

進行線材捆綁作業的時候，造成妨礙的長鋁線，可以先如照片般盤繞起來減少體積。

頸部的骨架也用線材固定住。

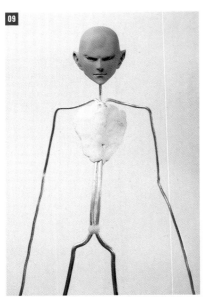

上半身的肋骨部分，要薄薄地堆上一層環氧樹脂補土。

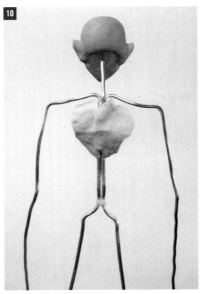

由後方觀察起來是這樣的感覺。頭部可以從頸部插入或拔出的狀態。

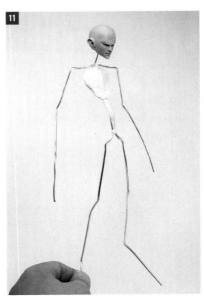

讓背部呈現反弓姿態，並將手肘與膝蓋關節折彎加工。由各種角度觀察，確認整體的均衡感。

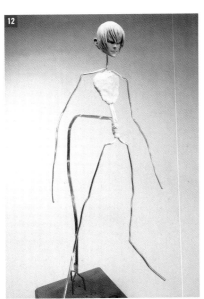

為了讓 Sculpey 樹脂黏土更容易附著在軀體的骨架上，因此要將以瓷漆稀釋溶劑來稀釋調淡的田宮 TAMIYA 補土塗布在骨架上。在腰部附近固定了用來支撐本體的鐵絲。這裏也是要綁上線材確實地固定。用來支撐身體的支柱使用鐵絲而不是鋁線。因為還需要承受 Sculpey 樹脂黏土堆塑後重量，所以選擇使用不易彎曲的堅固金屬線。

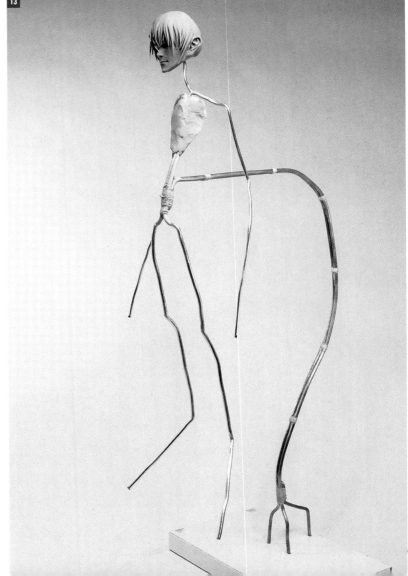

將鐵絲固定在木製底座上，骨架（骨骼）的製作就完成了。這次是以浮在空中的狀態製作，不過只要將腰部固定的支柱（鐵絲）改短一些，讓腳部接觸到底座，就能當作站立於地面的人物骨架使用。

表面質感的製作方法

在此要為各位介紹 Sculpey 樹脂黏土有些奇特的雕塑方法。雖然在本書製作的範例作品中沒有使用到，不過是在製作怪獸或生物的雕塑時非常方便的技法。當然，在其他的主題也可以運用這個有趣的技法，請各位嘗試看看。

MATERIALS & TOOLS

Sculpey 樹脂黏土、瓷漆稀釋溶劑、底漆補土、筆刷（塗布用、雕塑用、修飾邊緣用的柔軟刷毛等 3 種類）、紙杯

用手指將 Sculpey 樹脂黏土捏成米粒大小約 20 粒，放進紙杯內。

倒入少量的瓷漆稀釋溶劑（可以蓋過 Sculpey 樹脂黏土的高度即可）。

用筆刷攪拌。

一直攪拌到呈現漿狀為止。

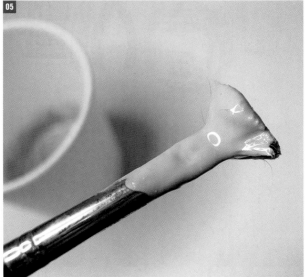
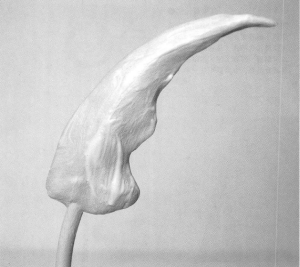

大量沾在筆刷上，接著厚塗在雕塑作品上。

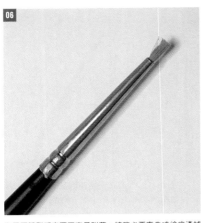
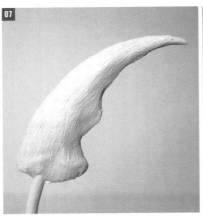
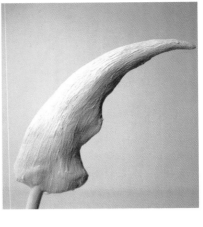

為了要讓雕塑表面更容易附著，請務必要事先噴塗底漆補土，或是用筆刷沾附溶化在瓷漆稀釋溶劑裏的田宮 TAMIYA 補土，刷塗在雕塑表面。

事先將筆刷的刷毛前端剪短，以堅硬的筆觸刷過表面塑型。

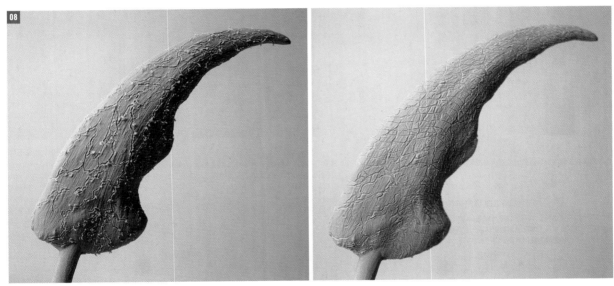

乾燥之後，使用前端細小的刮刀工具彫刻表面，然後再用柔軟筆刷將刻痕邊緣修飾平滑。

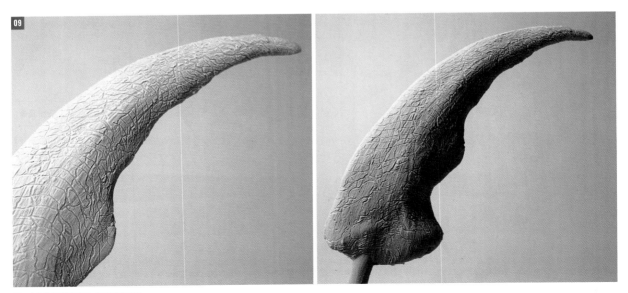

進一步修飾細部的彫刻，這樣就完成了。

CHAPTER
01 製作男性的頭部

在這裏要公開為了本書封面卷頭用途而製作的人物角色的臉部（頭部）雕塑方法。關於身體的雕塑，雖然在某種程度會去意識到人體素描，但也會加上自己喜歡的漫畫或插畫的風格來做調整變化。因此，不管是寫實的真實人物模型，或是經過變形處理的動畫人物模型，進行雕塑作業的時候，若能讓各位作為某種程度的參考，那就太好了。

MATERIALS & TOOLS	GraySculpey 樹脂黏土、SuperSculpey 樹脂黏土、鋁線、鐵絲、田宮 TAMIYA 補土（Basic Type）、環氧樹脂補土（施敏打硬環氧樹脂補土金屬用）、縫紉線、瞬間接著劑（WAVE 瞬間接著劑×3G 高強度 Type）、瓷漆稀釋溶劑（GAIA COLOR 稀釋劑）、塗料（TAMIYA COLOR 琺瑯塗料）、消光瓷漆噴罐（Mr・Super Clear 消光 GSICreos）、底漆補土（Soft99 塑膠底漆）各種刮刀工具、筆刷（TAMIYA 模型筆刷 HF 標準組合 3 隻裝）、美工筆刀（OLFA 筆刀 PRO）、砂布

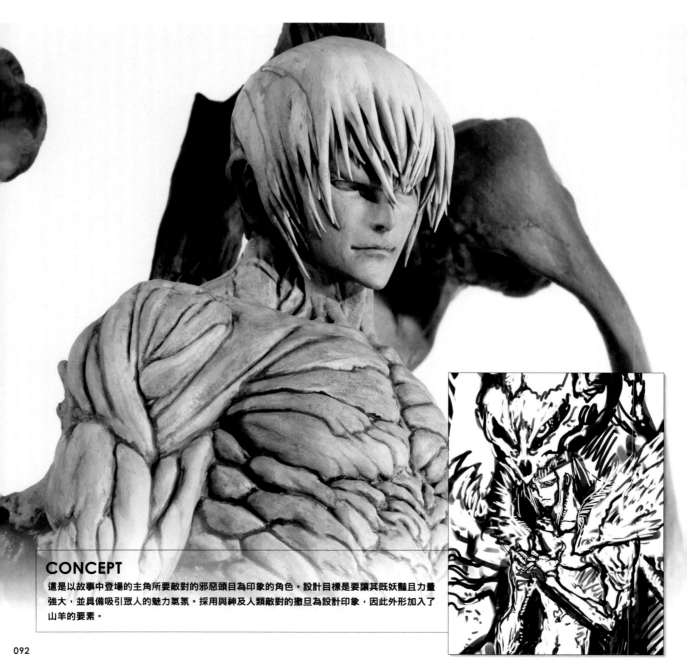

CONCEPT
這是以故事中登場的主角所要敵對的邪惡頭目為印象的角色。設計目標是要讓其既妖豔且力量強大，並具備吸引眾人的魅力氣氛。採用與神及人類敵對的撒旦為設計印象，因此外形加入了山羊的要素。

首先由大幅左右人物模型魅力所在的臉部雕塑開始製作。透過頭部的骨骼與肌肉、表情來營造出人物角色的外形美觀與性格魅力，在人物模型的雕塑製作當中，是相當重要的部分。雖然說是難易度較高的部分，但同時也是雕塑過程中最讓人感到開心的部分，就讓我們從這個最讓人開心的作業開始吧！在這裏還有一個重要的事項，那就是要注意製作出來的最終尺寸不能與原始設計不同。如果頭部的尺寸相較設計出現大幅度改變的話，其後的作業也會受到影響。（因為一邊堆塑 Sculpey 樹脂黏土一邊雕塑的作業很讓人開心，一不注意很容易會變成比預計的尺寸大上許多）。

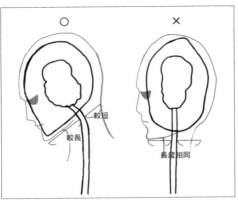

將前端堆塑了環氧樹脂補土的鋁線當作頭部的骨架。為了要增加 Sculpey 樹脂黏土的附著效果，先在骨架上塗布溶化在稀釋溶劑裏的田宮 TAMIYA 補土，或是噴塗底漆補土。一開始要將 Sculpey 樹脂黏土捏成蛋型來堆塑。請注意由側面觀察的頸部位置。

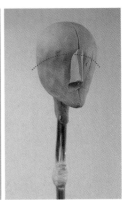

在臉部劃出中心線，堆塑出鼻梁。決定好鼻子位置後，接著決定眼睛、口部的位置。

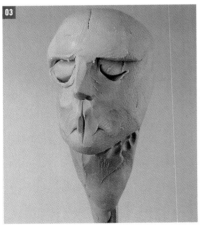

以相當於繪畫時「鉛筆底稿」的感覺，抓出眼睛與輪廓的定位線。

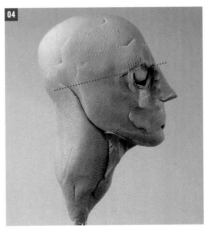

不光是正面，還要意識到側臉的外形輪廓、頭部的整體厚度、斜側面的角度等等。

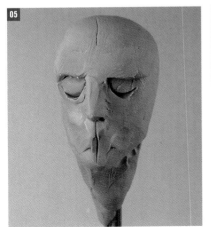

整體的骨骼大致完成了。從這個階段開始，雕塑作業時就要去意識到頭部是否有變得過大或過小。

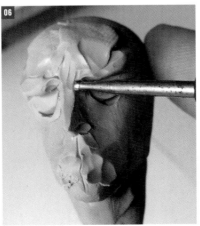

使用前端圓形的刮刀工具雕塑眼睛的凹陷部位。輕輕地將小指靠在原型上增加穩定度，會更容易雕塑。請注意不要不小心讓已經雕塑完成的部分被手指弄壞了。

意識到臉骨（骨骼）的凹陷部分曲線，雕塑出整體的形狀。這裏有一個需注意的重點，我們要意識到的僅是「骨骼」的外形，而不是要去製作頭蓋骨。

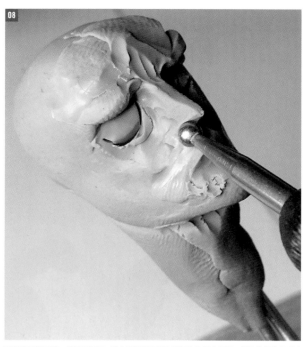

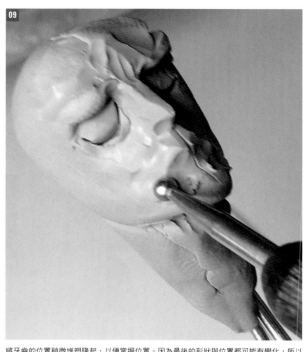

雕塑鼻子與口部。差不多即可,將人的臉部各部位零件湊齊觀察看看。所有的部位零件湊齊後,就能夠調整臉部整體的均衡感。

將牙齒的位置稍微堆塑隆起,以便掌握位置。因為最後的形狀與位置都可能有變化,所以只要大略製作即可。

如果說目前為止的作業都是在進行骨骼的雕塑,那麼接下來的作業就是肌肉的雕塑了。雖然說參考專門的肌肉解剖圖等資料,在某種程度記下肌肉的構造與生長方式雖然很好,但也不要忘記在人物模型的世界中特有的「帥氣」與「可愛」,以及將每個人獨自感受到的要素加入雕塑作品中也相當有趣。

男性人物模型尤其將臉部以大面積的面來掌握會比較容易雕塑。這幾個步驟,一點一點堆塑增土的作業,幾乎都只有使用到指尖。將以指尖揉搓過後的黏土延展在原型上面進行堆塑。

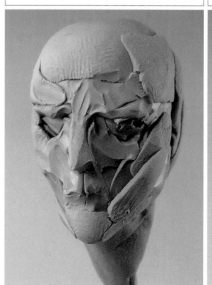

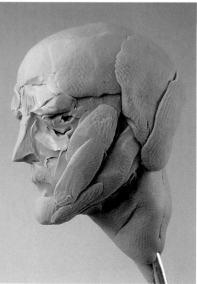

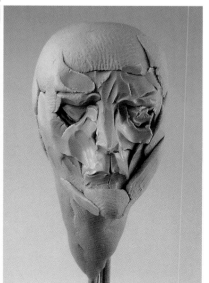

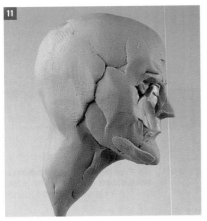

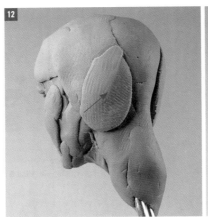

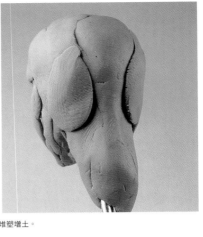

確認臉部側面的狀態。鼻子的高度、眼眶的深度、下巴的線條。以這張照片而言，因為側面臉部整體的厚度看起來似乎不夠，有必要稍微再堆塑一些厚度。除了要一邊觀察臉部的均衡感，同時也別忘了確認包含後腦勺在內的整體均衡感。

在覺得分量感不足的部分，一邊觀察頭蓋骨的圓弧曲線一邊堆塑增土。

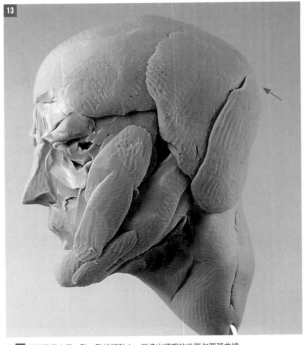

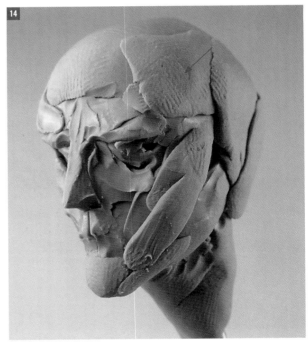

在 12 的頭蓋骨上面一點一點堆塑黏土，營造出理想的後腦勺圓弧曲線。

同樣的，額頭與太陽穴部分也要進行堆塑。堆塑的時候，要用手指捏起 Sculpey 樹脂黏土，一邊觀察整體狀態，一點一點地進行。

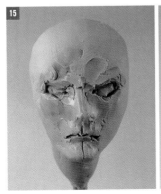

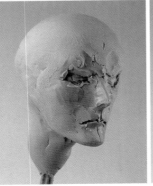

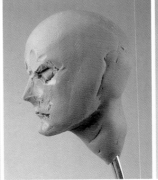

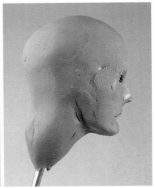

整體的堆塑增土結束後，以刮刀工具對黏土的連接部分進行平滑處理，使外觀看起來就像是有皮膚覆蓋一般，然後再確認整體的均衡感。雖然目前還處於粗胚的狀態，但已經有眼尾上揚及尖下巴的氣氛了。

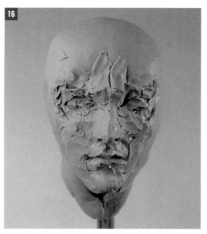
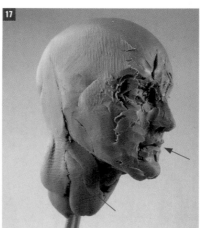
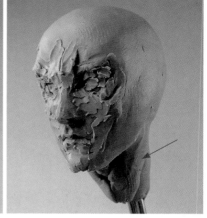

接下來的作業就是要將人物的臉部營造出寫實的氣氛。眼睛、鼻子、口部、各部位的零件都要加上具備真實感的細節訊息。

嘴唇的形狀要明顯地雕塑得深一些。接著臉部會一點一點雕塑成較偏向簡單風格，不過一開始要先製作成深邃的五官。頸部的肌肉在這個階段也要堆塑出來。尤其男性會因為頸部的長度與粗細，而大幅度改變臉部給人的印象，就算心裏沒有明確的印象也沒關係，不妨姑且堆塑上去試試看。

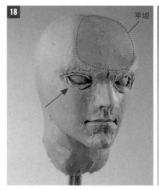
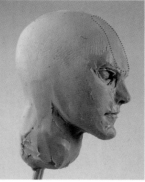

以刮刀工具進行整體的平滑處理，並重新劃出眼睛的定位線。雖然相較前頁更顯得具備真實感，卻與插畫的印象漸行漸遠。

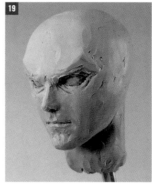

每次完成一道作業後，都要以各種角度進行確認。頸部要一起進行雕塑，因此也可以確認由後腦勺的圓弧曲線連接到頸部的隆起線條等等的均衡感。

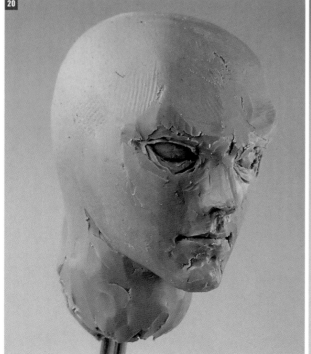
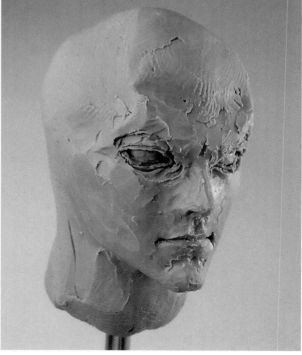

確認最佳角度是否上相。與鼻子、口部相較下，額頭與眉間的部分顯得有些空虛，一邊思考怎麼樣可以讓角色看起來更加帥氣，一邊增加五官所透露的資訊量。

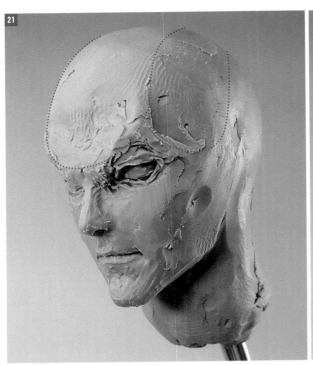
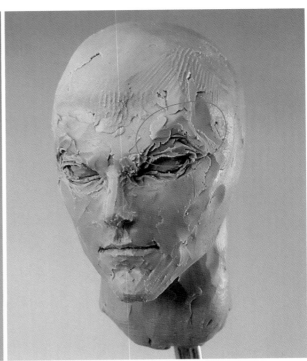

堆塑增土側面的太陽穴部分與眉毛部分的肌肉時，要思考如何呈現出強悍有力的表情。

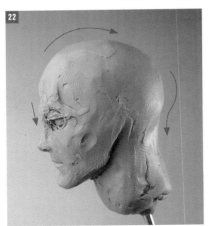

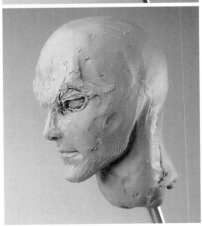

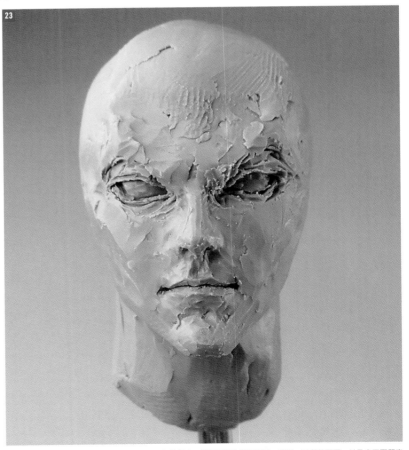

由正側面觀察倒落的下巴線條，並且確認由額頭到後腦勺的圓弧線條是否平順。男性人物角色的下巴線條是我個人相當喜歡的部分，因此會以各種角度仔細地一邊確認一邊製作。

頭部的初步塑形完成了。接下來要進一步雕塑細節部分。這個時候也要對眼睛、鼻子、口部的配置，以及由正面觀察時，是否出現左右歪斜進行確認。

頭部整體與臉部各部位的形狀大致雕塑出來後，要強調出這個人物角色的臉部特徵。眼睛周邊與下巴（輪廓）的線條要更加俐落銳利。某種程度保留寫實風格的要素，再一點一點地加上漫畫或動畫美少年的要素，一邊進行雕塑。

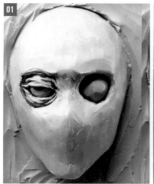 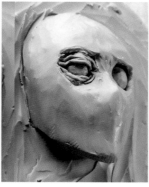

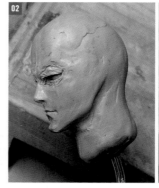 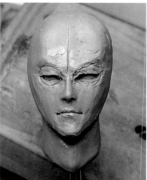

眼睛在眼眶裏面有一個圓形球體的眼球存在。即使我們要雕塑出眼睛細長的角色造型，但也別忘了「眼睛是一個球體」。雖說如此，也沒有必要製作成完全的球體，只要堆塑時意識到「不要完全平坦，要帶一點圓弧曲線」像這種程度就可以了。

下巴的線條要俐落，嘴角也稍微上揚，像是帶著淺笑般的表情為目標。

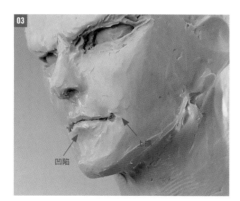

凹陷　　上唇

成功營造出「臉部線條俐落的俊美角色」這樣的人物角色特徵了。確認臉部是否雕塑成左右對稱的時候，在頭部的中間劃一條中心線之類的線條，會比較容易確認。將原型映射在鏡子上觀察，或是閉上一個眼睛觀察的效果也很不錯。

●確認左右對稱的線條

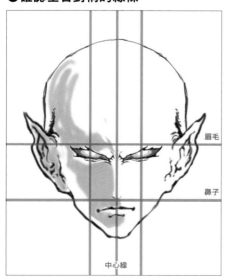

眉毛

鼻子

中心線

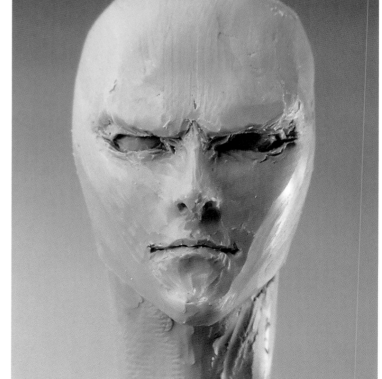

3 決定眉間及額頭的形狀

為了加強眼睛的魄力，因此要雕塑眉間的肌肉。眼尾的銳利程度便取決於此。
還有最後會被頭髮遮住的額頭與頭部的形狀也很重要。

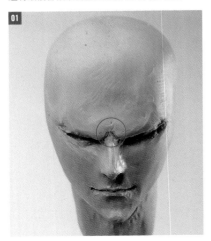

要意識到頭部有正面、兩邊側面、後腦勺等 4 個面。

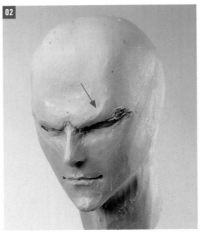

稍微由上方觀察的角度，確認由眉間到眉毛部分的肌肉分量。

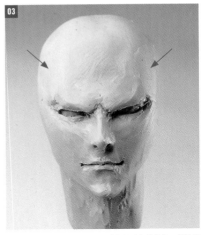

由正面進行確認。將額頭線條稍微修成有稜有角，營造出男子氣概的氣氛，但頭部整體還是以圓形為目標。

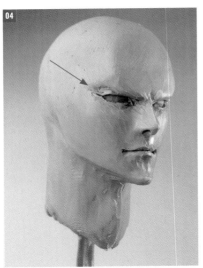

眼眶周圍的骨骼與眼球的隆起之間會形成凹陷部位。這個人物角色因為沒有眉毛，所以這裏的肌肉要再加強雕塑，讓表情可以更豐富。

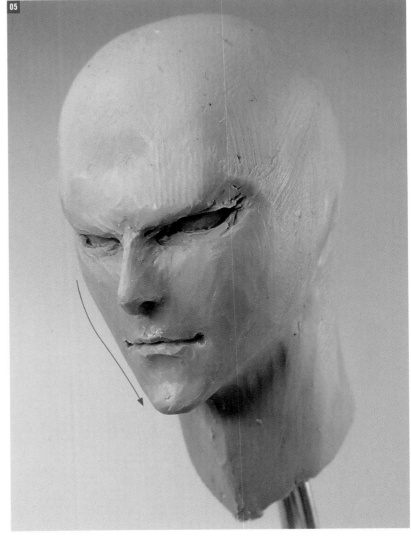

一邊觀察光線打在臉上時所形成的陰影，一邊確認由顴骨到下巴的和緩線條。

4 對 Sculpey 樹脂黏土的表面進行平滑處理

將筆刷沾上稀釋溶劑（瓷漆塗料的稀釋液或是琺瑯塗料的溶劑等等），刷塗在 Sculpey 樹脂黏土的表面，就能將表面處理的平滑。

想要將附著在原型上的指紋與刮刀工具痕跡消去時，可以用稀釋溶劑對表面進行平滑處理。但並非「塗布稀釋溶劑就可以變得平滑」，而是以稀釋溶劑將表面稍微溶化，使其變得滑順，再以筆刷進行雕塑的感覺。表面的凹凸起伏較大的時候，一開始先要以前端已經彎曲的舊筆刷先初步順過一遍，然後再用完好的筆刷慢慢地慎重地做進一步的平滑處理。

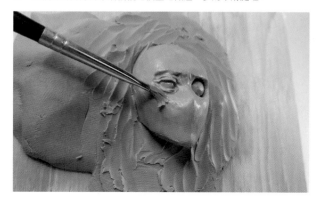

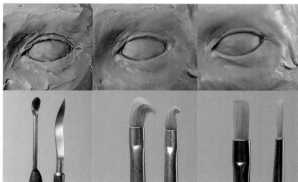

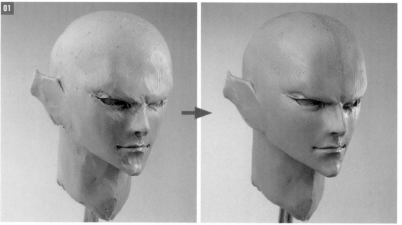

左側是只使用刮刀工具將表面平滑處理的狀態。右側是以瓷漆塗料的稀釋溶劑將表面平滑處理的狀態。仔細地處理表面，直到指紋及刮刀工具的痕跡都消失為止。

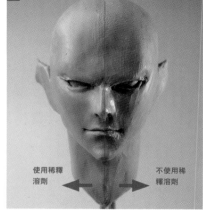

使用稀釋溶劑　　不使用稀釋溶劑

只有照片左側是以稀釋溶劑來處理平滑的狀態。像這樣比較之後，就可以清楚知道差異何在。雖然也有很多人使用琺瑯塗料的溶劑，但我都是使用瓷漆稀釋溶劑。

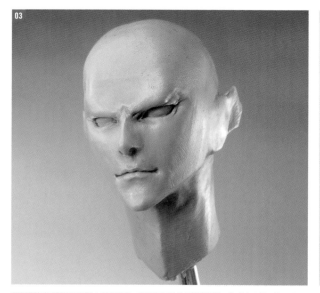

將整體的表面都處理平滑之後的狀態。若是使用過多的稀釋溶劑，造成表面變得黏稠的話，那就放置一個小時，等待稀釋溶劑蒸發。

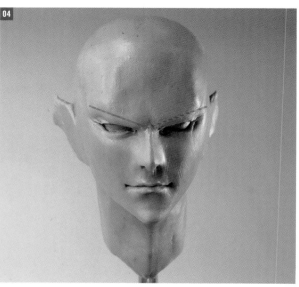

由這個角度觀察時，耳朵的角度是重點。製作時要意識到眼尾上揚的線條延伸出去後，應該要連接到耳朵的線條。

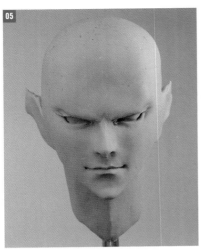

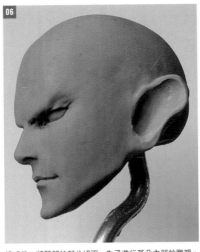

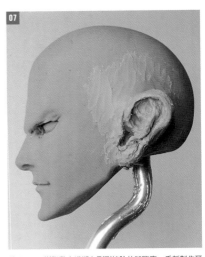

05
將 04 的原型燒成，使其硬化。燒成過後，表面的光澤會消失，因此很容易確認是否經過燒成。如果想要確認燒成狀態是否充分，可以用指甲在表面輕輕地刮削看。若是會留下白色線條（刮痕），那就是尚未充分燒成的狀態。必須延長燒成時間，或是稍微提高燒成溫度。熟練整個步驟前，為了避免燒焦，在燒成過程中，請盡可能留在原型的附近看顧。

06
燒成後、將頸部的部分切下。為了進行耳朵內部的雕塑，留下輪廓線條後，挖除內側部分。耳朵的形狀複雜，雕塑的過程中，很容易左右耳的大小與位置會出現不一致的狀況。為了避免這種狀況，一開始就要先決定好耳朵的位置與尺寸等外形雕塑，接著再進行內部的細微部分的作業，這樣比較不會有出錯的壓力，進行雕塑作業也比較容易。

07
將 Sculpey 樹脂黏土堆塑在剛剛挖除的凹陷裏，重新製作耳朵的內部。進行堆塑前，先以沾附瓷漆稀釋溶劑的筆刷，塗抹在挖除部位的 Sculpey 樹脂黏土表面處理乾淨，可以讓 Sculpey 樹脂黏土的附著狀態變得更好。

POINT 耳朵的形狀很複雜，尚未熟練的時候雖然不好雕塑，但只要花點時間慢慢地將形狀營造出來，整個臉部與頭部的線條都會變得更加洗練，因此請不要嫌麻煩慎重地製作吧。

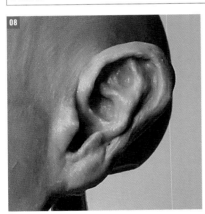

08
以刮刀工具進行耳朵雕塑結束後，使用稀釋溶劑將表面進行平滑處理乾淨。作業時不是「以筆刷塗布稀釋溶劑」，而是要「以筆刷在經過稀釋溶劑處理後變得滑順的表面進行雕塑」的感覺來進行平滑處理。

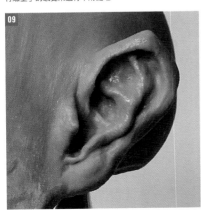

09
將耳朵的前端雕塑成尖銳形狀，營造出像是惡魔般的氣氛。燒成之後的 Sculpey 樹脂黏土上面，還可以再次堆塑 Sculpey 樹脂黏土，如果有不滿意的地方，可以重覆進行堆塑到滿意為止。

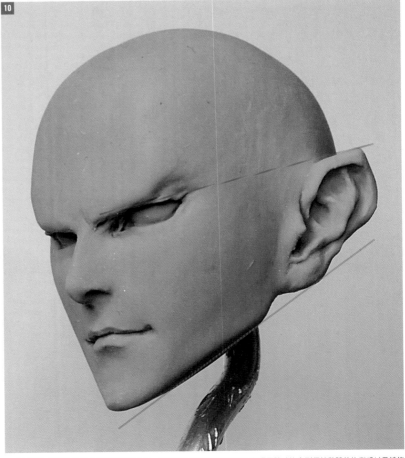

10
完美銜接眼睛線條與下巴線條的耳朵完成了。進行細節部位雕塑的時候，都還要隨時注意到保持整體的均衡感以及線條的流勢。

頭髮的立體表現方法有許多。這次是要以漫畫變形處理的氣氛來進行雕塑。頭髮的髮尾尖銳、線條俐落，同時又必須看起來是輕柔的。雖然雕塑難度也高，但如果髮型製作得當，也能夠進一步襯托出臉部的魅力，請慎重地花點時間製作。

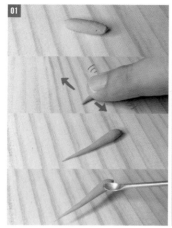
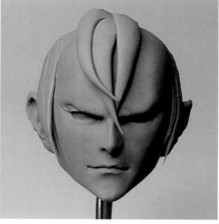
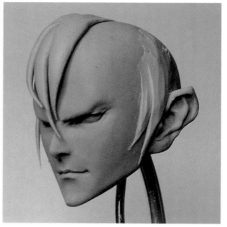

首先要製作頭髮的髮束。取小塊圓形的 Sculpey 樹脂黏土，在平坦的桌面以手指將黏土滾動延伸。意識到將要成為髮尾前端的部分，使其變得尖銳。可能的話，以刮刀工具沾起黏土直接堆塑在頭部的原型上。一開始要先堆塑瀏海與側邊較長的部分，確認整體的均衡感與印象。

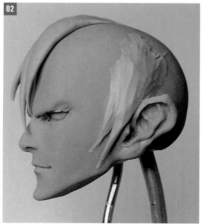
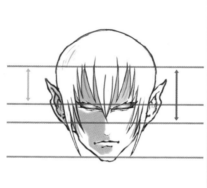

不是只有確認由前方觀察時的長度，也別忘了確認由側面觀察時的髮量。

以各種角度進行確認瀏海與側邊的髮尾會來到臉部的哪個位置。這個時候，雖然注意力很容易只會集中在頭髮的前端與長度，但意識到照片上的藍色與綠色的部分所形成的三角形形狀也很重要。此處的面積，會讓額頭的寬度給人的印象形成不同的變化。

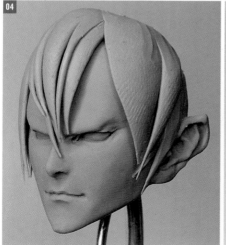
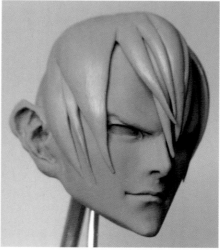

一邊觀察整體的均衡感，再一點一點地增加頭髮。不需要一口氣完成，可以先堆塑上去再觀察，如果感覺不對再取下，重覆這樣的作業，直到設計出帥氣的髮型為止。

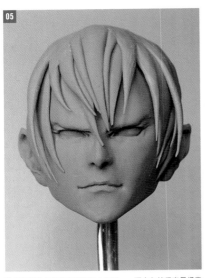

05

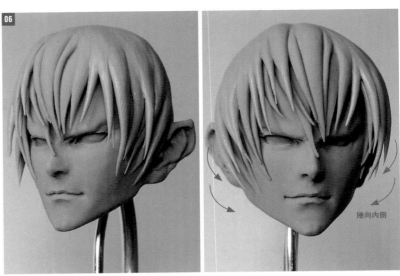

06

熟悉這個作業之後會變得開心有趣，一不小心就很容易得意
忘形而增加太多頭髮。營造出某種程度的形狀之後，離遠一
些觀察，或是拍下照片進行確認也重要。

持續地追加細微的頭髮。堆塑的時候，要是頭髮前端彎曲得嚴重的話，可以將那束頭髮由根部取下，再一次重新堆塑，
這樣雕塑作業時比較不會有壓力。

捲向內側

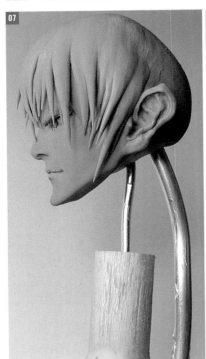

07

頭髮的雕塑完成了。雖然瀏海比較長，但也希望不要遮住
眼睛太多，因此要以各種角度進行確認。瀏海所形成的陰
影會落在臉部，強調出立體感。製作時也請意識到臉部與
瀏海之間的間隙。

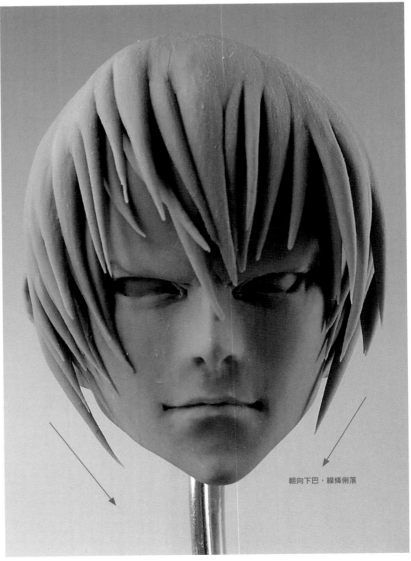

朝向下巴，線條俐落

CHAPTER
O2 雕塑人體

接下來開始身體的雕塑。將 Sculpey 樹脂黏土堆塑在以鋁線製作的骨架（骨骼）上。

MATERIALS & TOOLS	Sculpey 樹脂黏土、鋁線、環氧樹脂補土（施敏打硬環氧樹脂補土金屬用）、田宮 TAMIYA 補土（Basic Type）

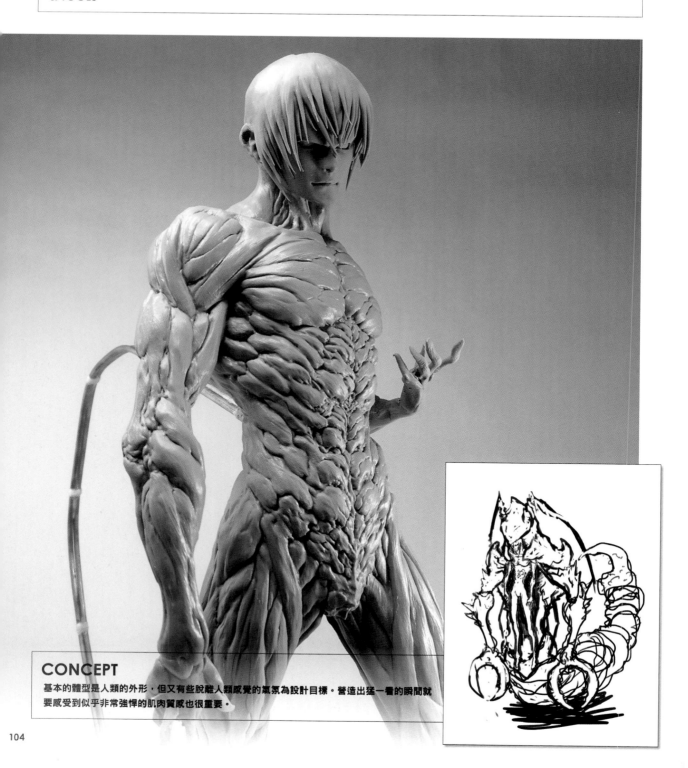

CONCEPT
基本的體型是人類的外形，但又有些脫離人類感覺的氣氛為設計目標。營造出猛一看的瞬間就要感受到似乎非常強悍的肌肉質感也很重要。

1 製作出身體大略的形態

將頭部裝設在鋁線製成的身體骨架上的狀態。身體看起來似乎瘦得有點極端，不過一開始確實要由這個形態開始製作。

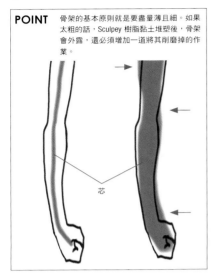

POINT 骨架的基本原則就是要盡量薄且細。如果太粗的話，Sculpey 樹脂黏土堆塑後，骨架會外露，還必須增加一道將其削磨掉的作業。

芯

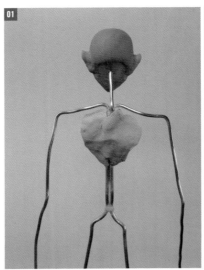

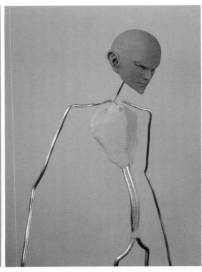

將環氧樹脂補土堆塑在胸部的附近。重點在於不要堆塑得太厚太多。

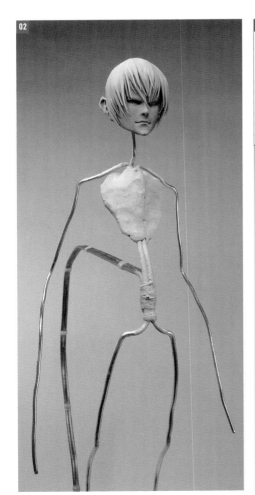

環氧樹脂補土硬化後，塗布田宮 TAMIYA 補土可以讓 Sculpey 樹脂黏土的附著狀態更好。同樣的，鋁線也要先塗布上田宮 TAMIYA 補土。補土乾燥後，開始 Sculpey 樹脂黏土的堆塑作業。

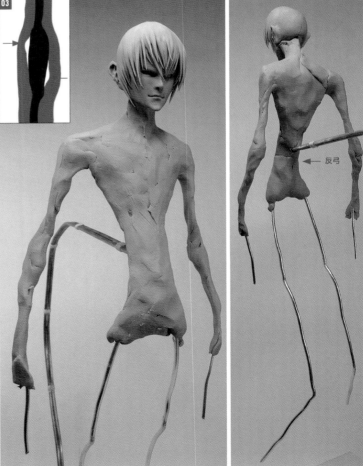

← 反弓

堆塑骨架時的重點是不要將空氣包入內層。堆塑 Sculpey 樹脂黏土時，要以像是將黏土用力抹進骨架般的感覺進行塗布。一開始只要抹上薄薄一層，由上而下按照順序對整個身體進行堆塑。

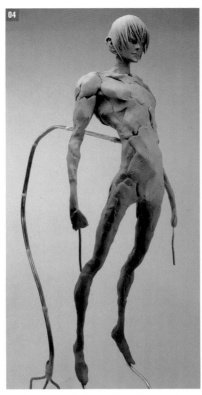

04

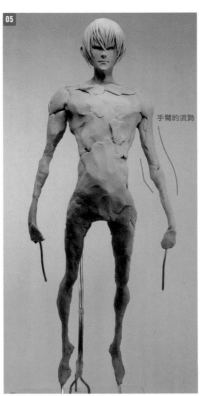

05

手臂的流勢

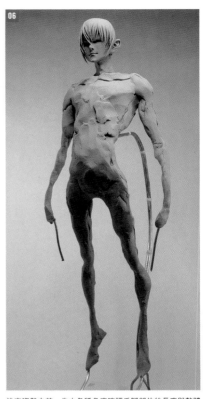

06

下半身也要進行堆塑。手腳部位前端多出來的鋁線，是為了避免製作途中發生「如果再稍微長一點就好了…」的狀況，而預先保留得稍微長一些。若需要變更姿勢的時候，也可以此多出的長度為施力點，這樣就可以不需要碰觸到已經堆塑完成的 Sculpey 樹脂黏土。

身型還是略偏瘦小，需再持續地進行堆塑調整。在這裏也要注意別讓空氣進入 Sculpey 樹脂黏土的裏面。

決定姿勢之前，先由各種角度確認手腳部位的長度與整體的比例。

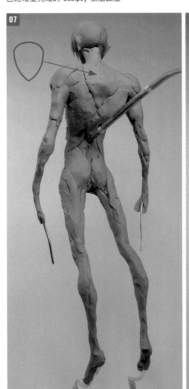

07

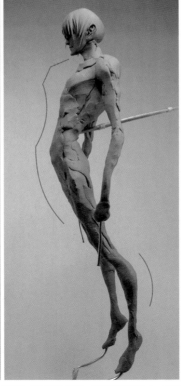

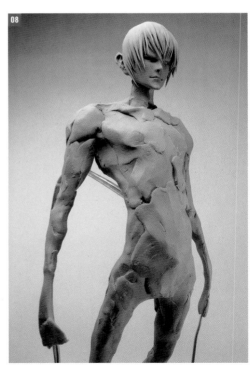

08

由側面的角度觀察的狀態，強調出背部的反弓與腳部的線條。因為骨架是鋁線，即使已經堆塑 Sculpey 樹脂黏土的狀態，也可以變更姿勢。一邊進行雕塑，一邊以把玩可動人物模型的感覺，試著變換一下姿勢也不錯。

營造出背部呈現大幅度的反弓、胸部向前挺出的感覺。即使是在骨架的狀態下，是否能夠呈現出最終完成狀態的氣氛很重要。製作的過程中，如果連自己都覺得「差強人意」的話，後面不管怎麼堆塑 Sculpey 樹脂黏土也不會有所改善。在這個階段的雕塑作業就要找出連自己都覺得「啊，太帥氣了！」理想中的均衡感。

2 堆塑出整體的體態

一邊觀察肌肉，一邊雕塑整體的形狀。一開始可以先參考人體解剖圖與健美先生的照片製作出肌肉的構造。而我則是追求我個人所感受到的惡魔魅力來進行雕塑。

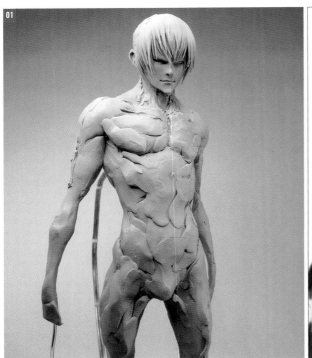

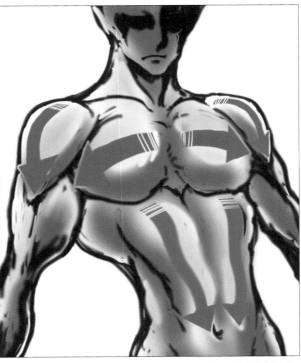

胸大肌堆塑完成了。這裏的肌肉形狀最後會堆塑得更加碩大，但因為要考量手臂、腳部與其他部位的均衡感，所以要一邊觀察一邊慢慢地堆塑。不要拘泥於製作一道一道細微的肌肉，而是要去意識肌肉的大方向流勢，以手指將 Sculpey 樹脂黏土一邊延伸一邊堆塑，這樣比較容易呈現出漂亮的肌肉線條。

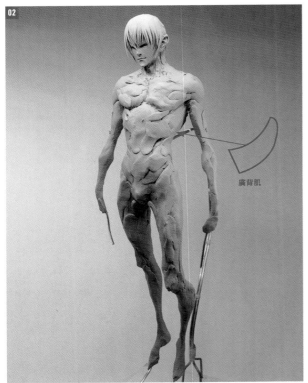

廣背肌堆塑完成了。這是由前方也看得到的背部肌肉。強調這塊肌肉比較能夠呈現出倒三角形的魁梧體型，因此要盡早堆塑這個部位，觀察整體的均衡感。

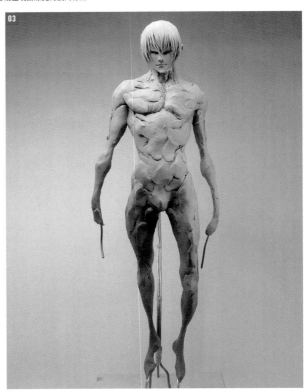

身體的肌肉堆塑完成後，手腳看起來更細了。克制一下想要接下去繼續堆塑身體強壯肌肉的心情，轉換到手腳部位的堆塑增土作業。保持整體的均衡感才是最重要的。

開始進入對肌肉（Sculpey 樹脂黏土）進行堆塑及雕刻的作業。

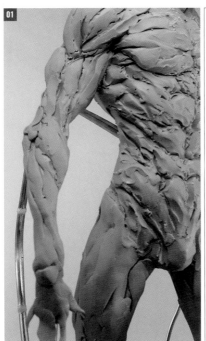

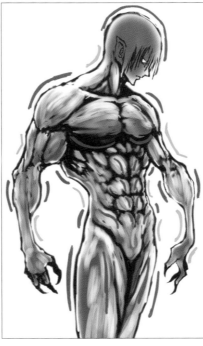

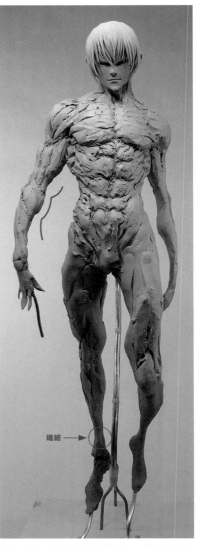

纖細→

頸部、腹肌、大腿等等持續地堆塑肌肉，外觀變得愈來愈粗壯。製作時以雕塑作品的角度，強調出自己心目中理想的肌肉形態。作業時一邊意識到肌肉飽滿隆起的部位，以及凹陷緊實的部位，會比較容易掌握整體的樣貌。因為只有左手臂還沒有進行堆塑，所以看起來相當纖細。以這樣的方式觀察的話，就很容易理解已經堆塑了多少分量的黏土。

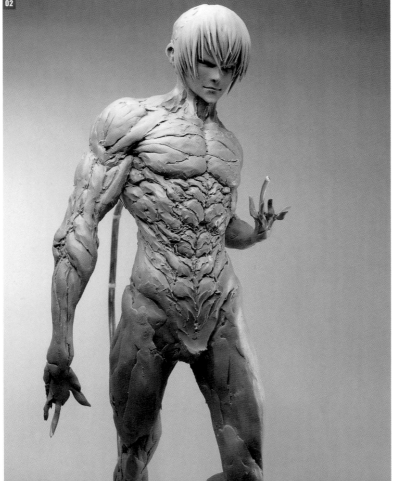

將手肘折彎改變一下左手臂的姿勢，也稍微追加了身體的扭轉角度。這個階段要開始加入人類肌肉以外的雕塑部分。納入一些如同蝦子或螃蟹等等外骨骼生物堅硬外殼的氣氛。

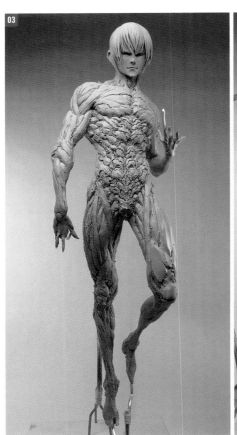

03

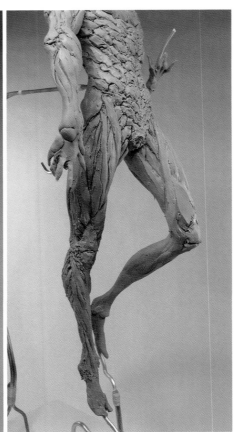

將大腿的肌肉也追加上去。雖然是許多細微肌肉的集合體，但整體的流勢與形狀也很重要。因為我不擅長製作腳部，經歷了一番苦戰。

04

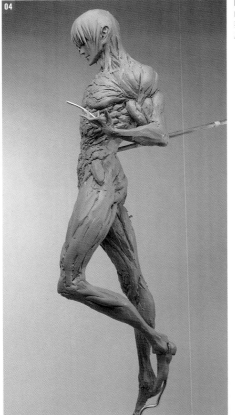

雕塑時要意識到手肘彎曲後，上臂肌肉（肱二頭肌）會形成隆起狀。為了要強調出手肘線條的俐落感，因此形成的角度比實際上還要尖銳。

05

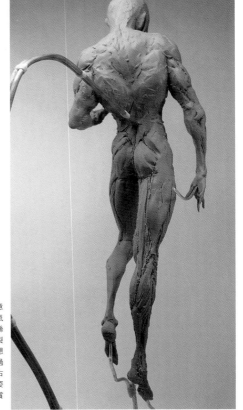

因為是飄浮在空中狀態的雕塑，刻意營造出體重對腳部並未造成負擔的氣氛。一邊想像著音樂舞台劇中以鋼絲吊掛在空中飛舞的演員，一邊進行製作。雕塑的時候，像這樣在腦海中想像一些有關聯性的景象，對於製作過程會蠻有幫助的。膝蓋筆直伸展的右腳，與彎曲的左腳之間形成對比，姿勢的設計是以營造出立體造型的觀賞性為目標。

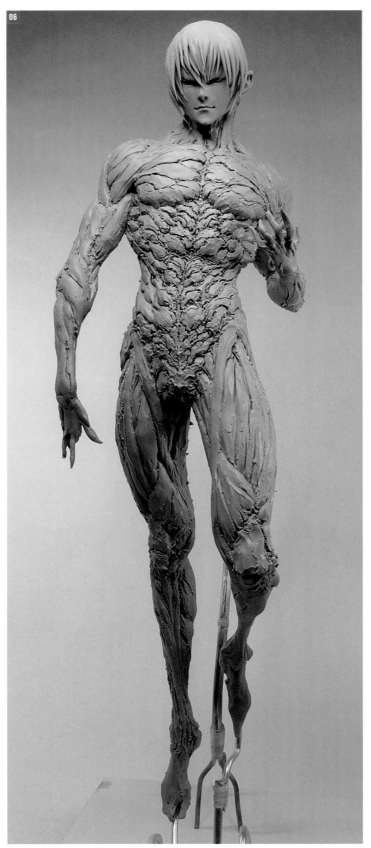

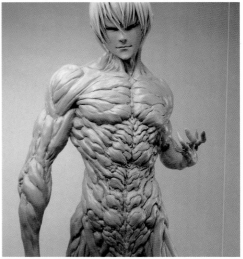

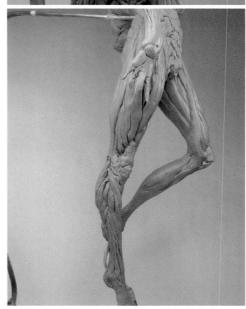

以刮刀工具進行的雕塑作業大致上完成了。因為在這個狀態下,仍然可以改變姿勢,如有不滿意的地方,只要進行微調就好了。

將瓷漆稀釋溶劑沾附在筆刷上,對表面進行平滑處理。以堆塑臉部時相同要領來進行作業。有深溝的雕塑部分雖然經常會因為稀釋溶劑堆積在裏面,造成不容易看清楚表面的狀態,這個時候只要等待稀釋溶劑蒸發(大約 30 分鐘~ 1 小時左右)後,表面就會恢復成能夠看清的狀態,便可再次開始作業。若是表面溶化太多造成表面質感消失的時候,也是先等稀釋溶劑蒸發之後再追加處理表面質感。以稀釋溶劑對表面進行平滑處理作業時,別想著要一口氣完成,而是要慢慢地、慎重地進行。

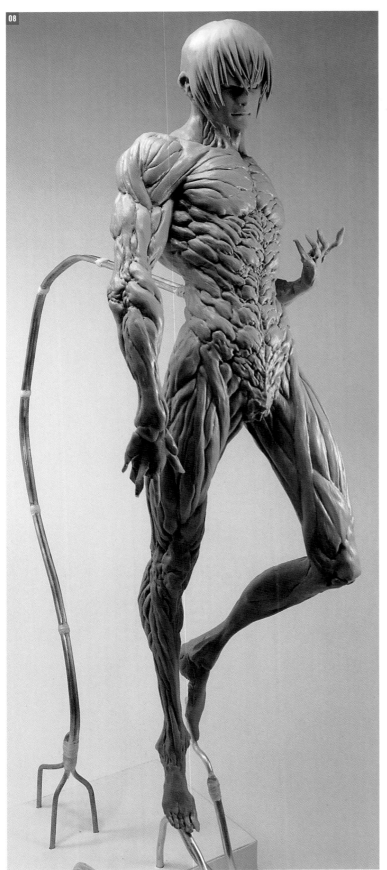

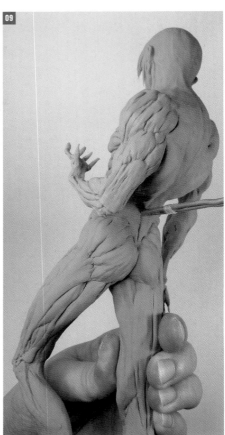

燒成結束後的狀態。確認表面的光澤消失之後，請先輕輕地碰觸看看。剛完成燒成時，原型還有熱度，Sculpey 樹脂黏土會像是橡膠一般柔軟，待其冷卻變硬後，才可以用手拿取。

全身都呈現漂亮乾淨的狀態了。完成度一口氣提升之後，心情也隨之興奮起來。但此時也可以看出有哪些部分製作得並不是太理想。不滿意的部分可以用刮刀工具修正後，再用筆刷將表面進行平滑處理，然後還要再放進烤箱重新燒成。這個時候，也要先確認表面的稀釋溶劑已經蒸發到某種程度，再進行作業。如果在雕塑或表面材質處理的凹陷部分有稀釋溶劑如積水般堆積，表面濕潤的狀態下進行燒成作業的話，就會形成龜裂。

CHAPTER
O3 製作手部　之一

對人體雕塑而言，手部是與臉部同樣可以表現出情感與人物個性的部位。並非只有雕塑出骨骼與肌肉、各手指的長度比例等等的外在資訊而已，而是要在手部注入喜怒哀樂等內在的印象與魅力，這才是精髓所在。

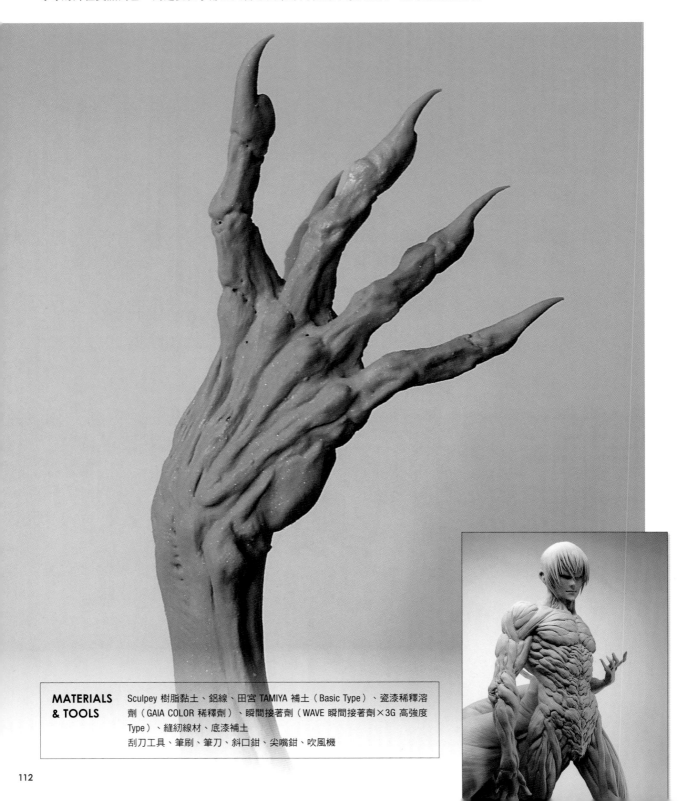

MATERIALS & TOOLS	Sculpey 樹脂黏土、鋁線、田宮 TAMIYA 補土（Basic Type）、瓷漆稀釋溶劑（GAIA COLOR 稀釋劑）、瞬間接著劑（WAVE 瞬間接著劑×3G 高強度 Type）、縫紉線材、底漆補土 刮刀工具、筆刷、筆刀、斜口鉗、尖嘴鉗、吹風機

本體原型的雕塑大致完成後,將手臂拆下來製作細部。

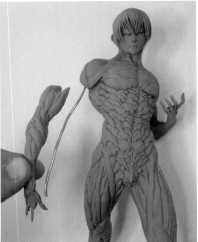

開始手部雕塑前,先將手臂切割下來。以烤箱將原型加熱至100度左右變軟的狀態,再用筆刀將想要切下的部分切割下來。將想要切下的部分以吹風機加熱後切割也是有效的方法。不管採用哪種作業方法,請一定要配戴工作手套,注意避免燙傷。一開始先嘗試將燒成後的 Sculpey 樹脂黏土加熱後,練習怎麼進行切割。會說出「失敗了!」這樣的話時,幾乎都是因為偷懶想要省略這道切割作業的練習步驟。

只切開肌肉(Sculpey 樹脂黏土),保留下骨架(鋁線)。Sculpey 樹脂黏土在溫熱的時候具備如同橡皮擦般的彈力。在此狀態下,施以適當的力道,就能毫無阻力地將手臂拆下來。但也沒有必要勉強拔下手臂,如果只是單純要將手臂分離的話,也可以將斜口鉗的前端伸進美工筆刀切開的切口,將鋁線剪斷即可。不管是哪個作業,都只有趁 Sculpey 樹脂黏土還溫熱(柔軟)的時候才能作業,因此要迅速而且慎重地進行。

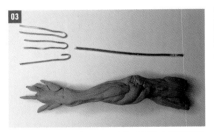

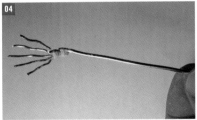

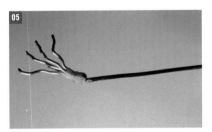

手臂分離後,即進入「手部」的雕塑。目前為止所雕塑的手部,都是以附著在身體的狀態下進行,這只是沒有細節雕塑的暫時代用品。這裏要一邊參考這個暫時安裝上去的手臂尺寸與形狀,重新製作一個正式的手臂。第一步驟就是要以鋁線製作骨架。

纏繞上縫紉線,以瞬間接著劑固定。使用鋁線進行作業的時候,要預留比計畫使用的長度再稍微長一些。鋁線過長的部分,使用斜口鉗剪掉就可以了。萬一長度不夠的話,那就得重新製作,或是必須進行追加作業。

使用尖嘴鉗折彎手指的關節。雖然是瑣碎的麻煩作業,但因為骨架(地基工程)很重要,請多加油。

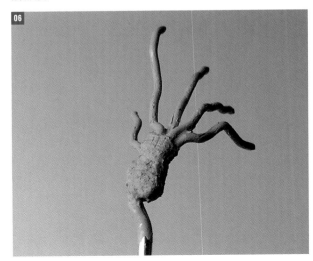

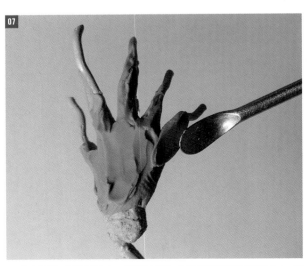

為了讓 Sculpey 樹脂黏土容易附著,可以將田宮 TAMIYA 補土溶化在稀釋溶劑後,仔細地塗布在表面上,或是噴塗底漆補土也相當有效。

確認補土乾燥後,開始進行 Sculpey 樹脂黏土堆塑。注意不要讓空氣進入骨架與 Sculpey 樹脂黏土之間。如果空氣不慎進入的話,那就剝開黏土重新堆塑。

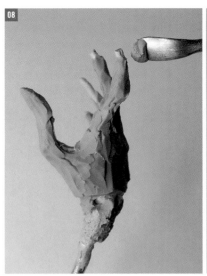
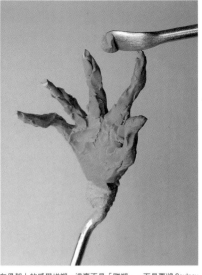
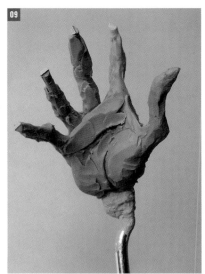

以像是將刮刀工具的前端挖取的 Sculpey 樹脂黏土牢牢地擦抹在骨架上的感覺堆塑。這裏不是「雕塑」，而是要將 Sculpey 樹脂黏土堆塑到整個骨架都完全看不見為止的「作業」。腦袋裏先不要去思考肌肉、骨骼之類的事情，集中精神確實進行堆塑作業，不要讓空氣進入骨架與 Sculpey 樹脂黏土之間。。

由手的根部朝向指尖堆塑製作會比較容易。.

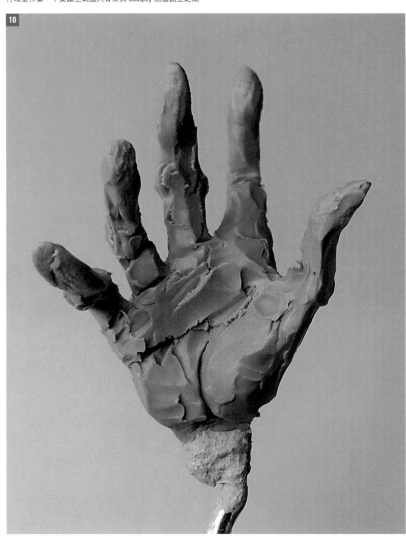

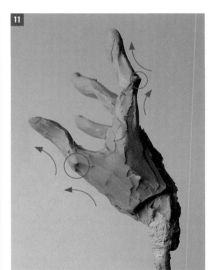

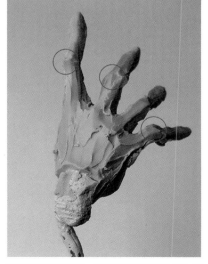

整體都堆上 Sculpey 樹脂黏土，直到看不見鋁線的骨架。雖然形狀與粗細都不正確，但首先要將整體堆上黏土比較重要。

強調出手指的關節部分。也要意識各手指的不同長度。接下來進入正式的雕塑作業。

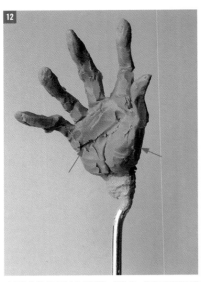

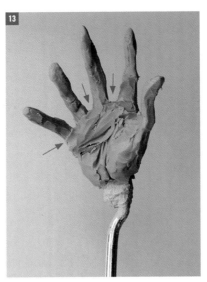

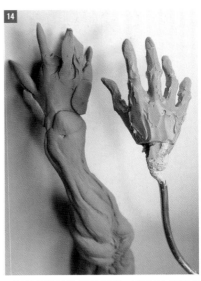

手部的皺摺也要同時進行雕塑。製作時,將自己的手也擺出相同姿勢以確認哪根手指是如何施力的也很重要。如果將自己的手映在鏡中,就能夠從平常較少看到的角度進行觀察,方便製作時參考。

除了手指的形狀外,也要意識到手指的指間。堆塑時要像長有小小指蹼的感覺。

千萬別忘了與原來的手部進行比較。太過集中在細節作業時,很容易忽略掉整體的尺寸大小,因此要定期的進行大小與形狀的比較。

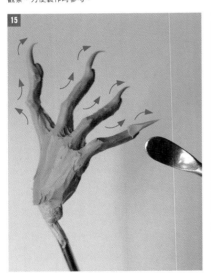

進行指甲堆塑。與頭髮的雕塑要領相同,將揉尖的 Sculpey 樹脂黏土以刮刀工具進行堆塑。

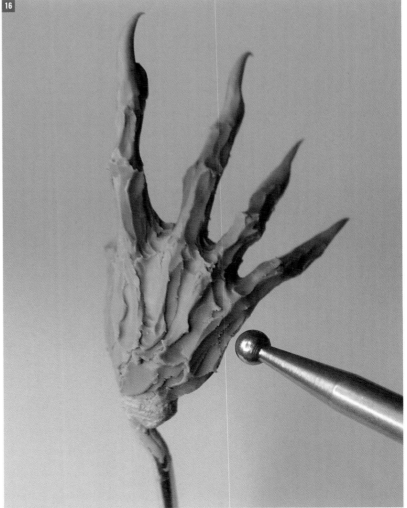

使用圓形前端的刮刀工具追加手背的外觀造型(表面的凹凸)。製作出粗糙隆起、讓人感覺到骨骼與肌肉的男性手部。這個階段的加工程度視個人喜好不同,只要製作得開心就可以了。

將手部的外觀雕塑成魔物的風貌。表面的凹凸外觀加工，有細節加工、外觀造型、表面質感等等各種不同的稱呼，但對我來說，不管使用什麼名稱，代表的意思都是相同的。

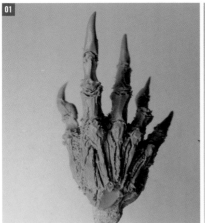

使用前端細小的刮刀工具，將外觀造型雕塑出像是骨骼的質感。接著要用筆刷進行表面平滑處理，所以外觀造型的凹凸要雕塑的深一點。

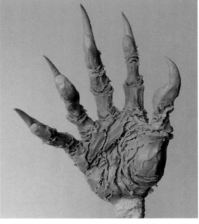

使用筆刷沾附瓷漆稀釋溶劑，將表面進行平滑處理。溶化的 Sculpey 樹脂黏土流進溝痕後，會讓凹凸的高度變淺，不過一開始我們雕塑的深度就比預計來得深，因此這樣反而恰到好處。

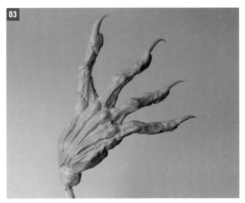

整體的表面處理結束後的狀態。確認是否有營造出外觀堅硬的手背、強而有力的手指、柔軟的指間等等質感。

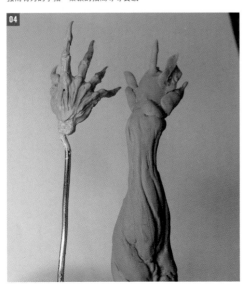

與本體的手臂進行比較後就完成了。

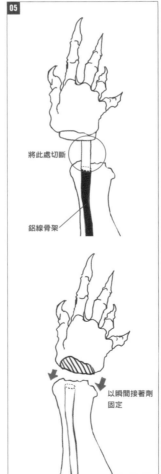

將此處切斷

鋁線骨架

以瞬間接著劑固定

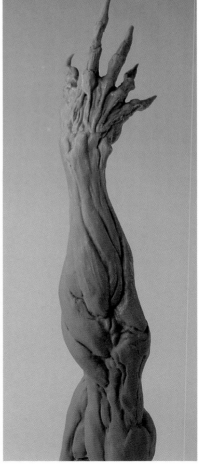

將本體原型的手腕切下，再將重新雕塑的手部以瞬間接著劑固定。如果將鋁線依照原樣插回手腕的孔洞，角度大部分都會形成偏移。因此要將手部露出的鋁線部分自根部切斷，然後重新固定成理想的角度。

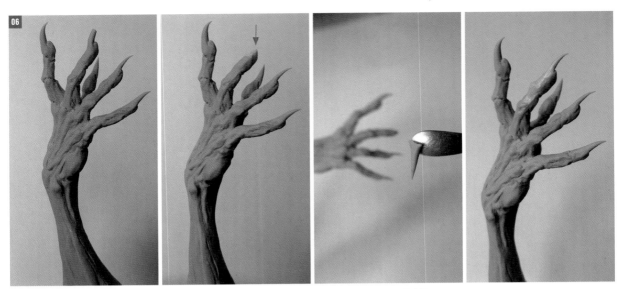

06

仔細一看，中指的指甲前端折斷了。像這種時候，與其試圖修復前端，不如從指甲根部重新製作一次，完成的狀態會比較美觀。

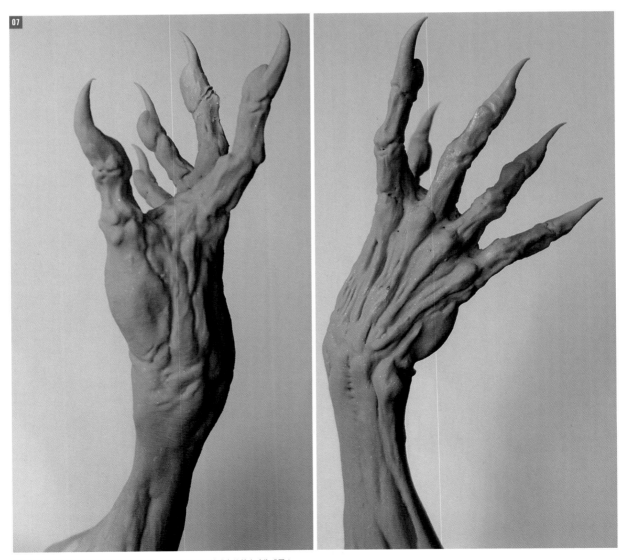

07

重新製作的指甲表面也要使用筆刷處理修飾，然後放進烤箱燒成之後就大功告成了！

CHAPTER
04 製作手部　之二

在此介紹與前頁不同的手部雕塑方法。製作小尺寸的手部時，使用這個方法製作。

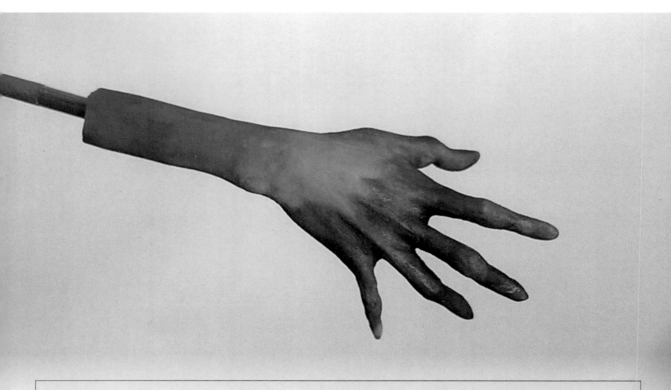

MATERIALS & TOOLS	鋁線、Sculpey 樹脂黏土、田宮 TAMIYA 補土（Basic Type）、瓷漆稀釋溶劑（GAIA COLOR 稀釋劑）、瞬間接著劑（WAVE 瞬間接著劑×3G 高強度 Type）、底漆補土 刮刀工具、鑷子、剪刀、筆刷、筆刀、電動刻磨機

用來製作手部的黏土塊

將 Sculpey 樹脂黏土堆塑在適當長度的鋁線上，再用手指將其壓平。此時如果同樣先以田宮 TAMIYA 補土塗布在鋁線上的話，可以增加 Sculpey 樹脂黏土的附著狀態。鋁線的手持部分，像圖片般折彎，會比較方便手拿。

使用鑷子或剪刀將手指剪開來。

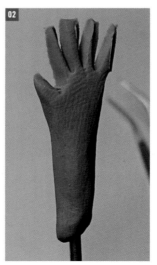

將手指分開，確認各手指的長度。

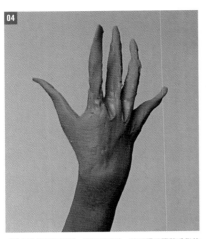

04 手腕部分輕輕地折彎,營造出表情,使用鑷子調整手指的形狀。

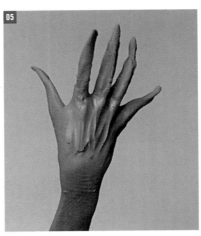

05 追加手背肌腱的造型。

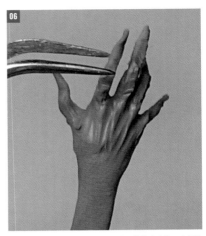

06 以鑷子將手指的關節折彎,手指也要營造出表情。小部位零件的角度變更作業使用鑷子相當方便。

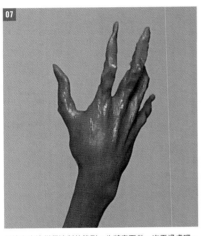

07 以沾有瓷漆稀釋溶劑的筆刷,先將表面做一次平滑處理。指尖因為裏面沒有骨架的關係,呈現軟趴趴的狀態,所以要用筆刷刷毛前端的柔軟部分輕輕地刷撫在 Sculpey 樹脂黏土的表面。

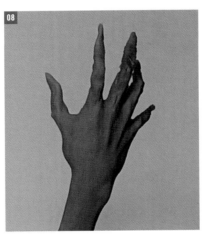

08 表面的平滑處理作業結束後進行燒成。可以看得出中指稍微有點燒焦變色。Sculpey 樹脂黏土一旦燒焦,其強度就會提升,所以細微部位的零件要刻意使其輕微燒焦。

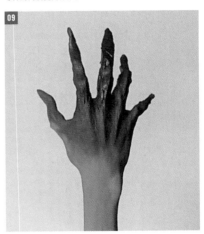

09 以相較一般條件稍微更高的溫度燒成,形成燒焦的顏色。燒成過程中,為了避免燒焦太多,需隨時在旁看顧。請別忘了燒成過程中需要進行換氣。

POINT 為了提高強度而要刻意形成焦痕的時候,燒成過程中,請絕對不要移開視線,以避免燒焦過度。

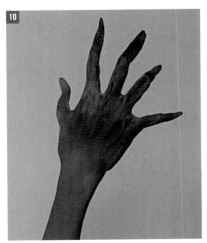

10 進入正式的指尖雕塑作業。使用電動刻磨機或美工筆刀將手指的形狀削磨出來。接下來就要開始 Sculpey 樹脂黏土的堆塑作業,因此要將沾附在表面上的切削粉以稀釋溶劑清洗乾淨。如果表面先以田宮 TAMIYA 補土進行塗裝,可以讓黏土更容易附著。

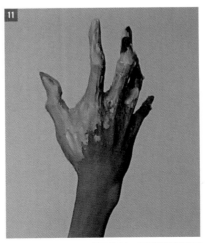

11 進一步堆塑肌肉(Sculpey 樹脂黏土)。不過不是整體都要堆塑,而是在自己覺得不足之處進行堆塑。

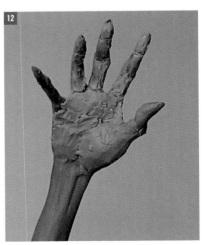

12 接著追加手掌的造型作業。進行堆塑時,可以拿自己的手部作為參考。

照射光線（以逆光的狀態）來觀察，即可清楚的看到剪影般的外形輪廓。手部以外，如側面臉部的輪廓線條，使用這個方法進行確認也很方便。

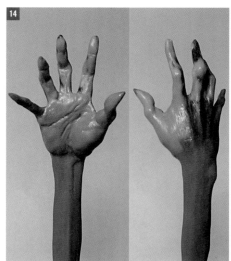

以沾有瓷漆稀釋溶劑的筆刷，將堆塑完成的 Sculpey 樹脂黏土表面平滑處理後，進行燒成。

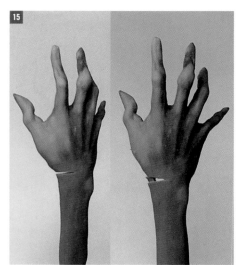

燒成後，因為不甚滿意手腕的角度，所以進行了修正。將加熱後變得柔軟狀態的原型，以筆刀切出刻痕，然後將小塊燒成後變硬的 Sculpey 樹脂黏土塞進刻痕的間隙，再以瞬間接著劑固定。

POINT 想要變更手指角度時，這個方法也很好用。

切出刻痕

燒成後的 Sculpey 樹脂黏土

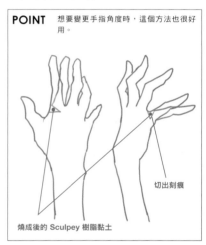

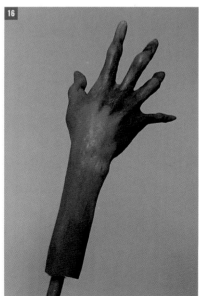

在切口部分堆塑 Sculpey 樹脂黏土修飾平整。

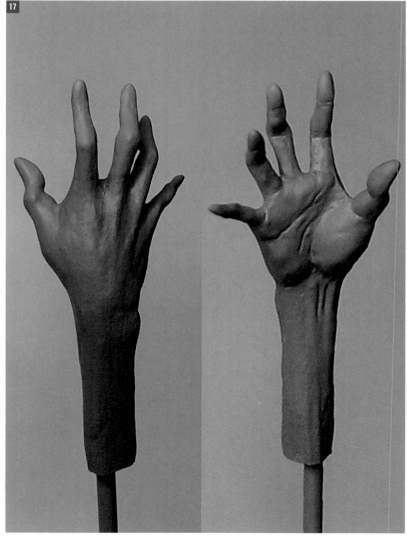

燒成後，噴塗底漆補土，再次確認形狀後就完成了！

CHAPTER
O5 製作魔物的手部

接下來雕塑魔物或生物這種幻想中生物的手部。這次的創作來源是將甲殼類與爬蟲類混合起來的感覺為目標。

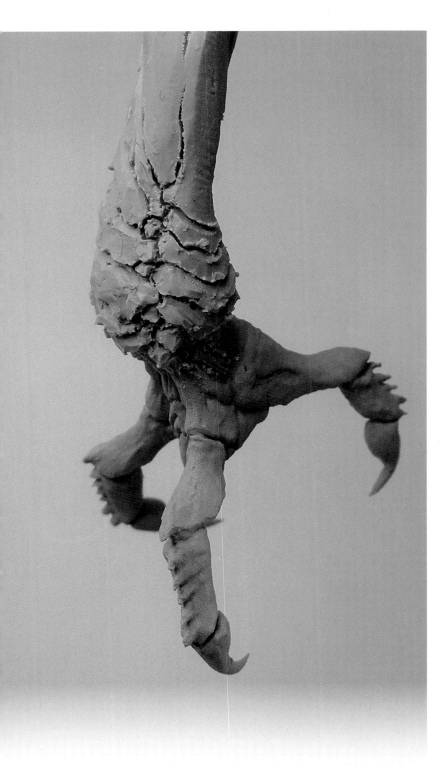

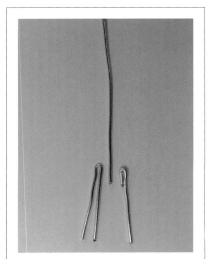

MATERIALS & TOOLS 鋁線、Sculpey 樹脂黏土、瓷漆稀釋溶劑（GAIA COLOR 稀釋劑）、瞬間接著劑（WAVE 瞬間接著劑×3G 高強度 Type）、底漆補土、縫紉線、刮刀工具、鑷子、筆刷、斜口鉗

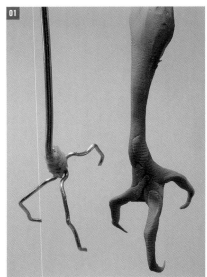

這個手部是後面會介紹的「有翅生物」的一部分。與人物的手部雕塑一樣，配合製作本體時的手部尺寸，從零開始雕塑。由鋁線骨架的狀態就要確實地確認大小與形狀。

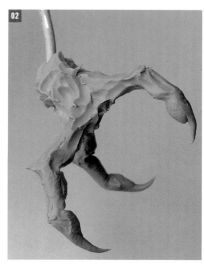

整體的形狀要雕塑成既強悍又大膽。一開始可以先參考動物的圖片等資料。

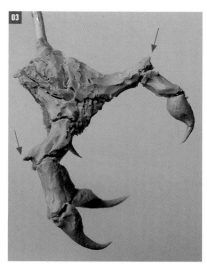

關節製作成像是螃蟹爪的造型。大略地進行雕塑，只要自己能夠掌握的到大概的氣氛即可。

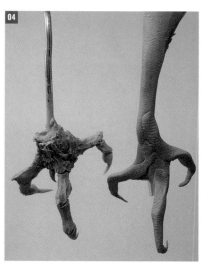

也別忘了與本體原型的尺寸大小進行比對。

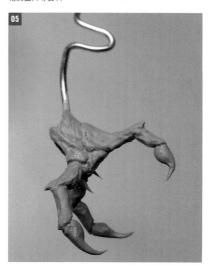

折彎骨架的鋁線會比較好拿，方便雕塑作業。

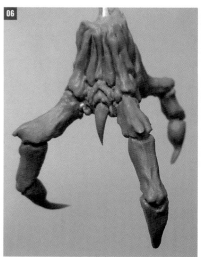

完成到某種程度的形狀後，先燒成一次。

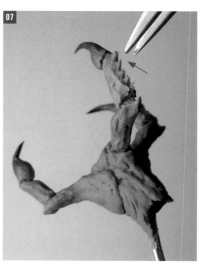

燒成後，手指的部分要以 Sculpey 樹脂黏土堆塑，再使用鑷子以類似挾取黏土的方式，進行細微處尖刺的雕塑。

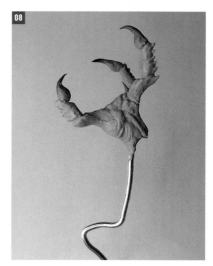

使用沾有稀釋溶劑的筆刷，將表面進行平滑處理。使其融入調合周圍已燒成的雕塑，直到看不出來曾經在上面追加堆塑過 Sculpey 樹脂黏土。

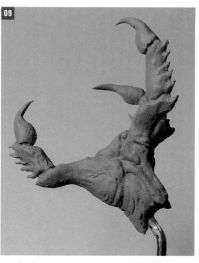

再次燒成後，整體噴塗底漆補土。整體變成單一灰色後，比較容易確認外形輪廓及細部的形狀。

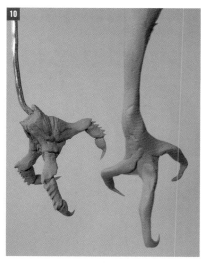

最後再一次與本體原型的尺寸進行比對，手部的雕塑就完成了。

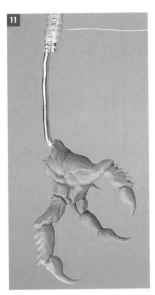

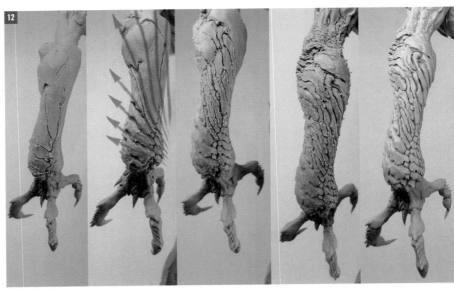

將本體原型手臂部分的骨架裁切成適當的長度，再以縫紉線纏繞在重新製作的手臂上，使用瞬間接著劑固定。

在手臂上進行鱗片形狀的堆塑作業。一開始先使用刮刀工具描繪出主要的（大片的）鱗片定位參考線。一邊觀察整體流勢與方向性，一邊將細微的鱗片雕塑出來。雕塑時並非是將小鱗片排列其上，而是要以將大鱗片切成小塊的感覺進行。

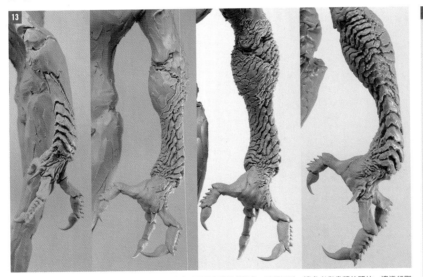

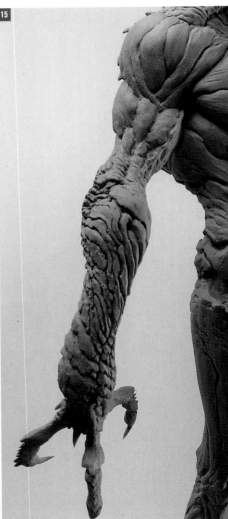

手臂內側也要進行雕塑。雕塑時心裏要有區別柔軟部位及堅硬部位的印象。建議可以一邊參考爬蟲類的照片一邊進行雕塑。

鱗片的形狀雖然有各式各樣，但以圖片所示，上面的鱗片會覆蓋下面的鱗片狀態為印象，將刮刀工具由下方插入進行雕塑的話，可以營造出不錯的氣氛。不過並非所有鱗片都是呈現這樣的狀態，因此首先要參考實物的照片，進行各種觀察後再開始作業。

大功告成了。

CHAPTER
06 製作有翅生物的臉部

製作背後長有翅膀的生物雕塑。尺寸由腳部到翅膀的前端有 30cm，到頭部有 23cm，大約是 1／8 比例尺寸的大小。

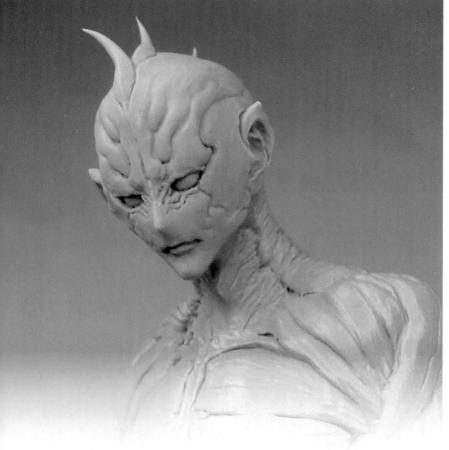

MATERIALS & TOOLS	GraySculpey 樹脂黏土、SuperSculpey 樹脂黏土、鋁線、鐵絲、田宮 TAMIYA 補土（Basic Type）、環氧樹脂補土（施敏打硬環氧樹脂補土金屬用）、瞬間接著劑（WAVE 瞬間接著劑×3G 高強度 Type）、瓷漆稀釋溶劑（GAIA COLOR 稀釋劑）、木板、各種刮刀工具、筆刷（TAMIYA 模型筆刷 HF 標準組合 3 隻裝）、美工筆刀（OLFA 筆刀 PRO）

找一塊尺寸大小適中的木板（照片是 4×4×1.5cm），使用稀釋溶劑將稍微稀釋調淡的田宮 TAMIYA 補土塗布在其上。這是為了讓 Sculpey 樹脂黏土的附著狀況變得更好。照片上為了方便拍照，插了一根 3.5mm 的鋁線，但沒有也沒關係。

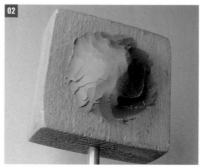

確認補土乾燥後，開始堆塑 Sculpey 樹脂黏土。堆塑時請將黏土緊緊地壓抹在木板上，以免製作過程中整個剝落下來。這是一開始極為重要的作業，請確認黏土的密著狀態。

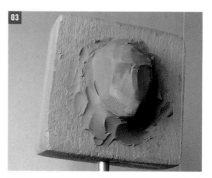

製作人物角色的正面臉部。本來進行臉部雕塑的時候，並非單獨製作正面，而是要一邊觀察整體的均衡感，連同後腦勺也一起雕塑比較好。但因為臉部，尤其人物的臉部雕塑，在小小面積裡就聚集了許多重要的部位零件，對於剛開始雕塑的人來說難易度偏高，甚至還有很多人中途就會感到挫折。為了要解決這樣的狀況，像這樣的單面雕塑是個不錯的方式。

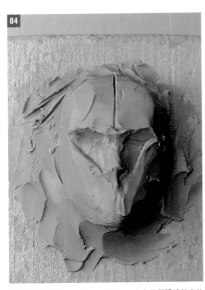

04

營造出大概的大小，劃出中心線，加上鼻子與眼睛的定位參考線。在這個階段，也要確認一下大小是否符合想要製作的尺寸。

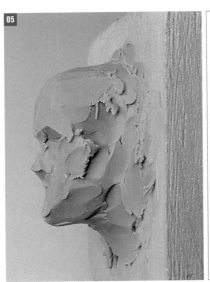

05

側臉也要進行確認。若是只由前方觀察製作的話，很有可能會製作成如面具般的平板造型。一邊想像著後腦勺與頸部的線條（藍色線條），一邊雕塑側臉。同時也要觀察臉部的側面（綠色部分）再進行雕塑。

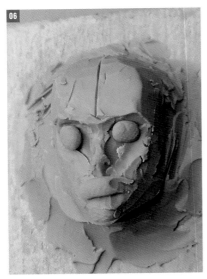

06

追加眼睛凹陷部分的圓形眼球，以及口部的隆起部分。

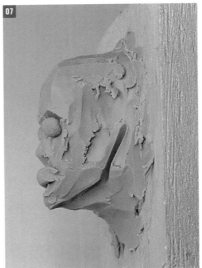

07

由側面觀察的話像是這樣的感覺。眼睛與口部似乎看起來凸出太多了，因此要將這些部分再壓進去一些。或者也可以將鼻子的隆起加高，取得均衡感即可。

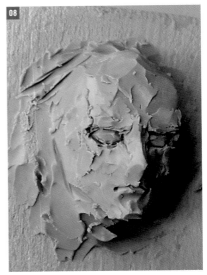

08

將眼球與口部的部分與周圍調和處理後，加高鼻子。眼睛與口部使用前端細小的刮刀工具，以繪畫的感覺，用細線條刻劃出輪廓。

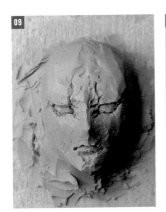

09

將上揚的眼尾及下巴的尖銳感覺營造出來了。

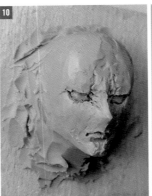

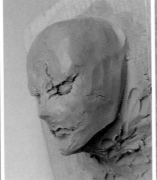

10

雕塑時一邊使用刮刀工具將表面平滑處理，一邊以各種角度進行確認。不滿意的部分可以藉由反覆堆塑或削除 Sculpey 樹脂黏土來塑造出理想的形狀。如果看不出來哪裏不對，但總覺得怪怪的時候，可以將雕塑映在鏡中、或是拍成照片來觀察，有時就能夠發現問題出在什麼地方。

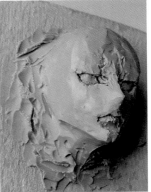

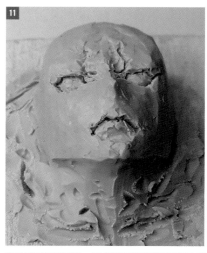 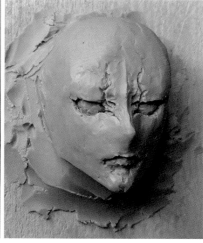 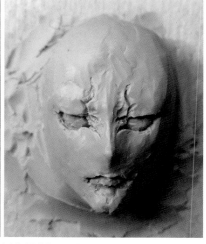

臉部差不多製作完成了。人物模型臉部的部位零件如果尺寸較小的話，雕塑時刻意強調出眼睛與口部的凹凸，讓遠處觀看時也能看見表情，這樣整個作品的感覺會更好。

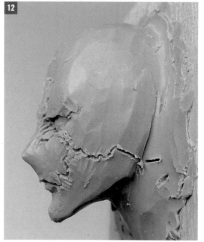 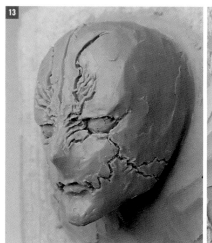

加入一些幻想生物的外形要素。使用前端細小的刮刀工具，反覆地描繪及消去，直到雕塑出理想的模樣為止。此階段的作業只要在尚未燒成之前，黏土都不會變硬，可以重覆雕塑，而這就是 Sculpey 樹脂黏土的優點。

因為還希望留下一些人類的外貌，追加外形雕塑的時候，不要進行過頭了。

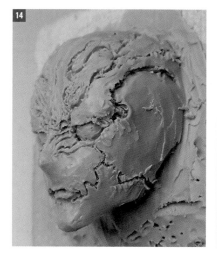 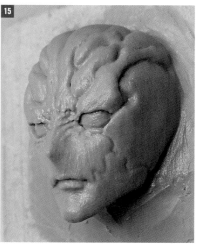 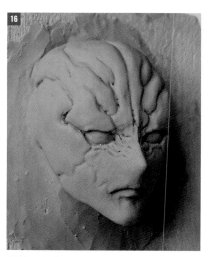

刮刀工具的作業大致上完成了。為了方便後續的作業，外形的雕塑要刻得深一些。接著要進入表面的筆刷平滑處理作業。

使用沾附瓷漆稀釋溶劑的筆刷對表面進行平滑處理。刻劃較深的外形雕塑部分會被黏土稍微填埋，最後穩定下來的狀態便會正好如我們所設想的。

確認表面的稀釋溶劑蒸發至某種程度後，放進烤箱燒成。確認 Sculpey 樹脂黏土表面的光澤消失之後，自木板取下。

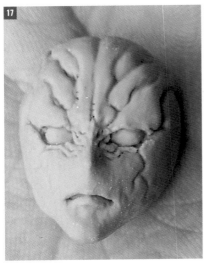

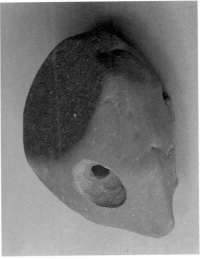

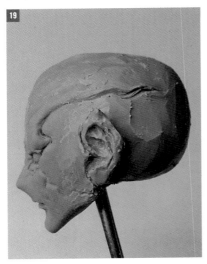

自木板取下之後,使用筆刀削除多餘的部份,到這裏臉部的正面就完成了。為了製作出後腦勺,需鑽開一個孔洞放入頸部的骨架。

將鋁線插入孔洞,確認位置與角度。

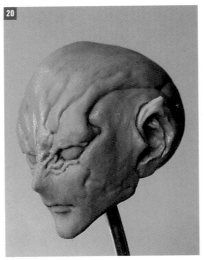

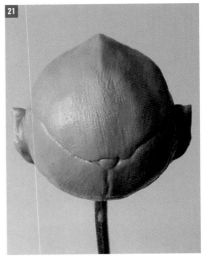

一邊注意由側面觀察時的厚度,一邊堆塑後腦勺。這個時候也要將耳朵堆塑出來看看。

將耳朵的前端拉尖,並將表面平滑處理。運筆時要讓後腦勺與正面間的連接線融入四周,直到看不出來痕跡為止。

後腦勺看起來像這樣的感覺。

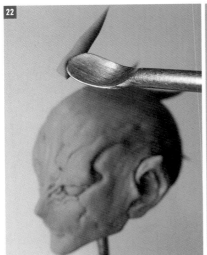

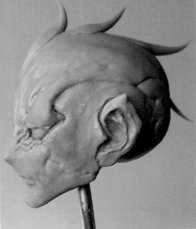

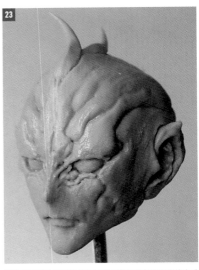

將 Sculpey 樹脂黏土前端揉尖堆塑在頭部。在這裏要以龐克頭的髮型為印象製作。堆塑後,以刮刀工具將角度微調整至理想狀態。

將龐克頭部分與頭部的連接線也進行平滑處理後就完成了。

CHAPTER
07 製作有翅生物的身體

製作一個背部長著巨大翅膀的人物角色。身體則是雕塑成整體精瘦的感覺。

MATERIALS & TOOLS	GraySculpey 樹脂黏土、SuperSculpey 樹脂黏土、鋁線、鐵絲、田宮 TAMIYA 補土（Basic Type）、環氧樹脂補土（施敏打硬環氧樹脂補土金屬用）、縫紉線材、瞬間接著劑（WAVE 瞬間接著劑×3G 高強度 Type）、瓷漆稀釋溶劑（GAIA COLOR 稀釋劑）、底漆補土（Soft99 塑膠底漆）、各種刮刀工具、旋轉台（PADICO）、筆刷（TAMIYA 模型筆刷 HF 標準組合 3 隻裝）、美工筆刀（OLFA 筆刀 PRO）

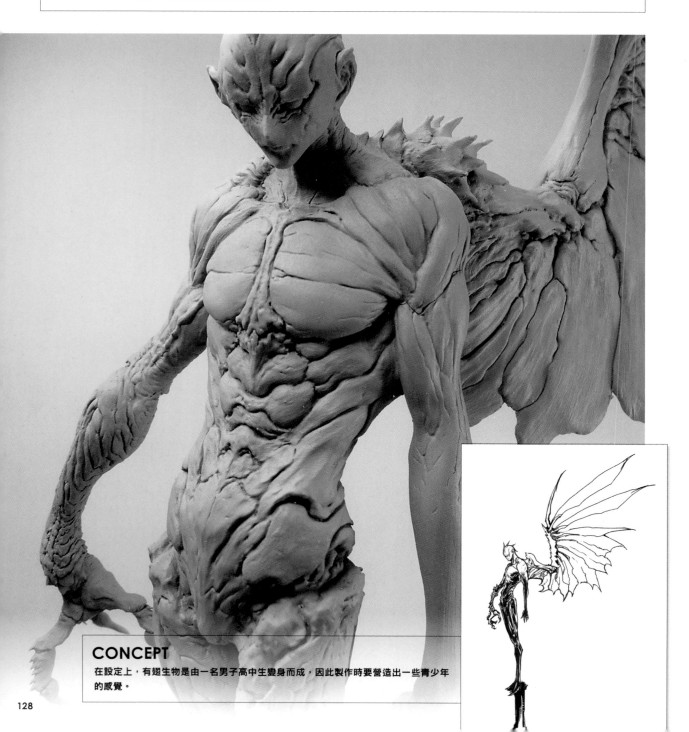

CONCEPT
在設定上，有翅生物是由一名男子高中生變身而成，因此製作時要營造出一些青少年的感覺。

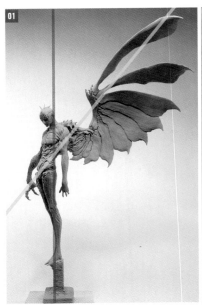

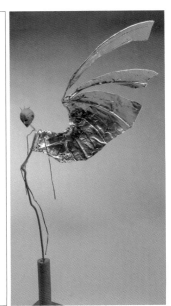

開始製作前要先意識到整體的大方向流勢。這次是要製作成靜止、沒有活動的狀態，因此整個構圖上要有穩定感。冷靜而且穩重的人物個性會表現在姿勢上面。同時也是考量到這個印象，才會選擇正方形的底座。製作人物的直立姿態時，骨架也容易製作成垂直狀態。為了避免太過直挺而流於僵硬，雕塑時要注意背部的反弓角度以及腳部的線條。因為背後長著巨大的翅膀，預期上半身的分量較大，重量也會較重，軀體與左腳（紅線部分）的骨架使用鐵絲製作。鐵絲比鋁線硬，需要強度的時候會選擇使用。先想像完成時的狀態，再來決定基底工程的材質。

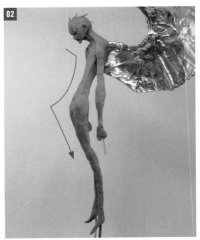

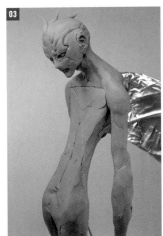

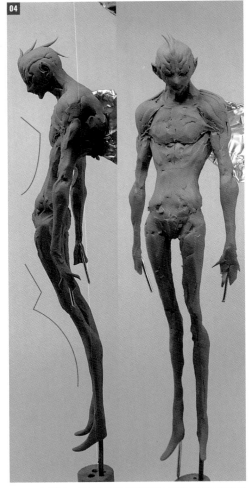

如果只看骨架的狀態，可能會覺得腰部向前凸出、背部反弓的狀態似乎太過誇張，但只要以 Sculpey 樹脂黏土堆塑增土之後，看起來就會變成恰到好處。因為人物模型是比實際人物更小的比例模型，製作時稍微誇張一點的變形處理，可以讓雕塑作品的外形看起來更有魅力。建議可以試著調整成大膽的姿勢或體態。如果不理想的話，再恢復原狀就可以了。

在身體劃出中心線，一邊觀察左右的均衡感，一邊堆塑 Sculpey 樹脂黏土。

由相反的方向觀察的狀態。一邊觀察整體的均衡感，一點一點將肌肉堆塑出來。

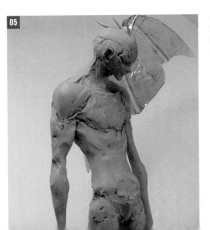

由側面角度觀察，要意識到下半身的線條與左手臂呈現放鬆狀態的無力感。同時也要一邊意識肩部與胸部的肌肉，一邊進行 Sculpey 樹脂黏土的堆塑作業。

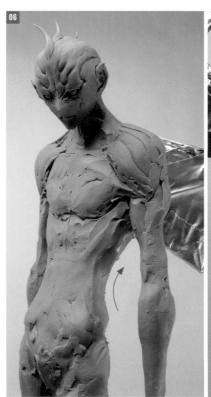
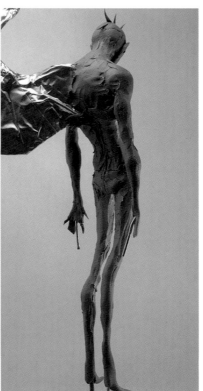
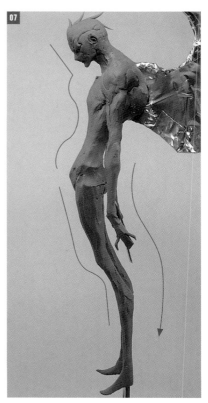

雕塑肌肉時，不是只有堆塑，同時要注意緊實凹陷的腰身等部分。使用指腹用力按壓進去雕塑。因為希望讓手腳瘦弱一點，看起來如同昆蟲般的印象，所以將腳部雕塑得極端地纖細。張開翅膀的上半身分量，與纖細的下半身產生不均衡感，營造出緊張感與俐落感。

橫面的外形輪廓，確認是否有營造出安靜佇立的感覺。雕塑時要去意識到是否能讓觀看的人感受到此角色木訥寡言的人物性格。

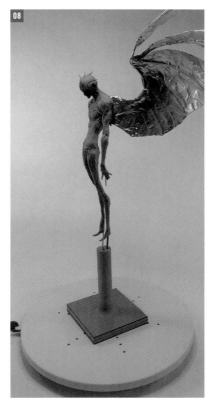
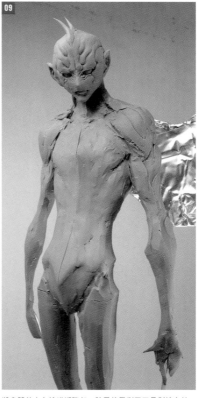
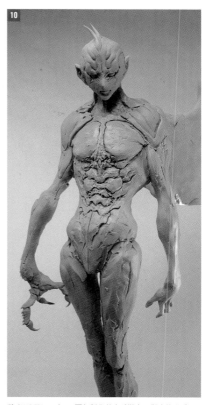

為了能夠一邊以各種角度觀察全身的均衡感一邊作業，刻意在旋轉台（PADICO）上進行雕塑。作業每到一個段落，請經常旋轉觀察確認。

將身體的中心線堆塑隆起。除了使用刮刀工具劃線之外，也可藉由堆塑隆起來確認中心位置。總之要經常意識到身體的中心在哪裏。

將 CHAPTER 05（121 頁）製作的右手裝上，觀察均衡感。

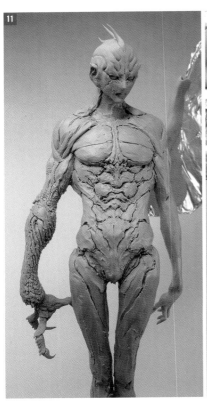

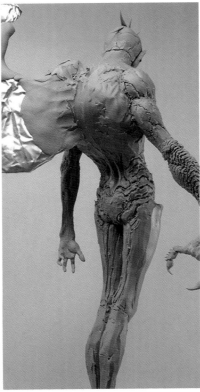

因為人物角色擁有能夠變化一部分身體的能力，所以雕塑時只在右手臂強調出魔法生物的要素。透過與左手臂的對比，呈現出雕塑的有趣演出。右手臂從背影看起來也相當顯眼，試著讓觀眾感受到角色的人物性格中也有血腥殘酷的一面。

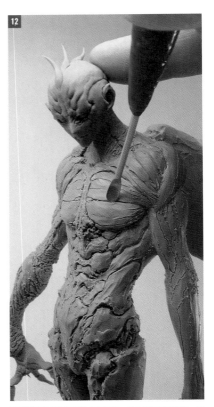

使用刮刀工具進行細微處作業時，以小指來固定原型，可以更穩定地進行雕塑。如同此處理示範，先將頭部的雕塑（燒成）處理完畢，後續作業比較方便。這個時候要注意手指不要誤將已完成雕塑的部分壓壞了。

追加了背部的外觀雕塑。製作的時候，將想要參考的昆蟲或爬蟲類的圖片預先準備在旁，使用起來比較方便。

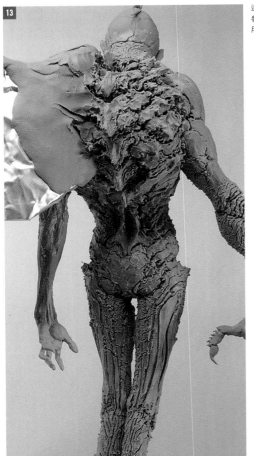

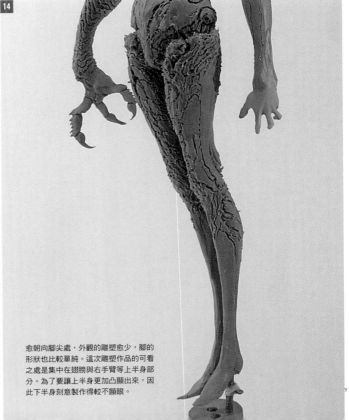

愈朝向腳尖處，外觀的雕塑愈少，腳的形狀也比較單純。這次雕塑作品的可看之處是集中在翅膀與右手臂等上半身部分。為了要讓上半身更加凸顯出來，因此下半身刻意製作得較不顯眼。

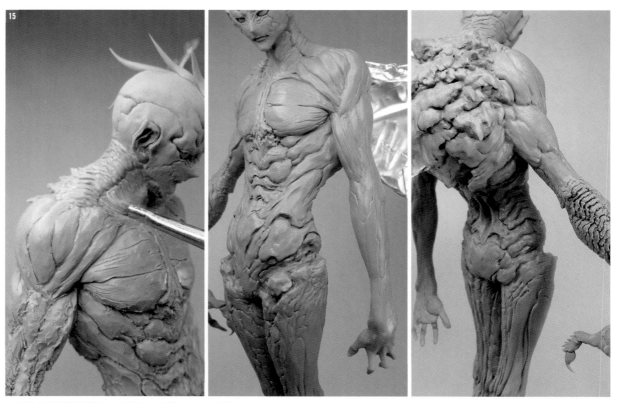

15

以筆刷沾附瓷漆稀釋溶劑將表面平滑處理。一開始先用如照片般筆刷前端的刷毛已經分叉的舊筆，會比較方便作業。如果沒有舊筆的話，直接使用新筆也無妨。這裏使用的筆刷是
TAMIYA 模型筆刷 HF 標準組合 3 隻裝。塗裝也好，雕塑也好，主要都是使用這 3 隻筆刷。大部分的店家都有銷售，非常容易購買。

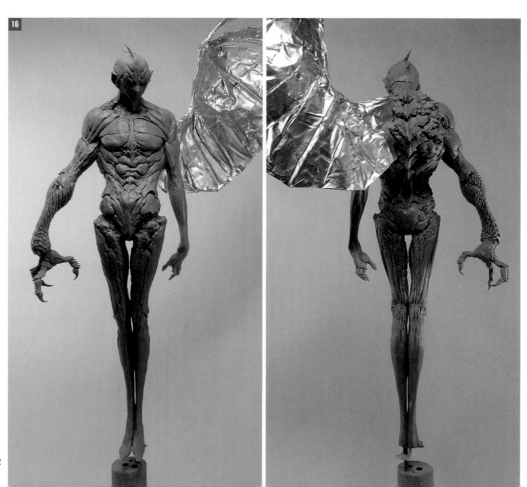

16

將旋轉台旋轉確認整體的
均衡感後，本體的雕塑就
大功告成了。

Sculpey 樹脂黏土原型的燒成方法

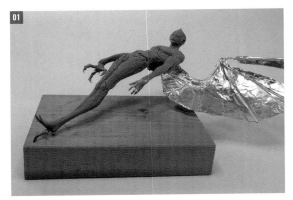

稍具高度的原型，很多時候都無法以直立的狀態放入烤箱。此時要如照片般將原型傾斜。

小心不要讓任何地方碰觸到 Sculpey 樹脂黏土，以免造成已經完成的雕塑部分損毀。這個時候的骨架如果使用柔軟的鋁線，有可能會因為無法承受自身的重量而變得彎曲。若要使用這個方法進行燒成時，請使用鐵絲骨架。在穩固的木板上鑽出孔洞，確實地插入鐵絲後，再放進烤箱。

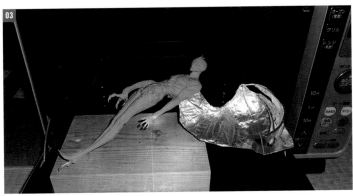

Sculpey 樹脂黏土的燒成溫度（130 度）並不足以讓木頭燃燒。進行燒成的時候，請先熟讀 Sculpey 樹脂黏土的說明書。

POINT
底座的製作方法

底座是用木頭零件組裝好後，再堆上環氧樹脂補土（Magic Sculpt 神奇塑型補土）製作而成。將免洗筷折斷後，以粗糙的斷面部分代替刮刀工具，在表面雕塑出石頭般的堅硬質感。免洗筷沾水或是瓷漆稀釋溶劑進行堆塑，比較不會沾黏補土，會更方便作業。

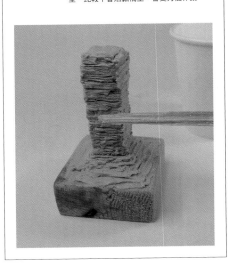

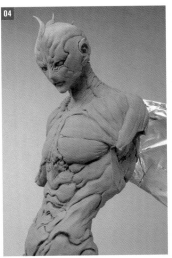

原型燒成好了。看起來帶點茶色的部分是因為稍微烤焦的關係。反覆幾次燒成過後就會變成這個顏色，但因為形狀不會改變，所以不成問題。燒成到這樣的外觀，代表骨架的內部都有確實燒成到，因此我基本上都會以燒成到這樣的顏色外觀為目標。

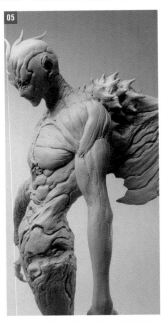

將灰色的底漆補土噴塗在表面，然後再確認一次表面的狀態，本體原型就大功告成了。

CHAPTER
O8 製作有翅生物的翅膀

製作巨大的翅膀。製作成可以自由收起或展開的翅膀，且只有張開單側的狀態。

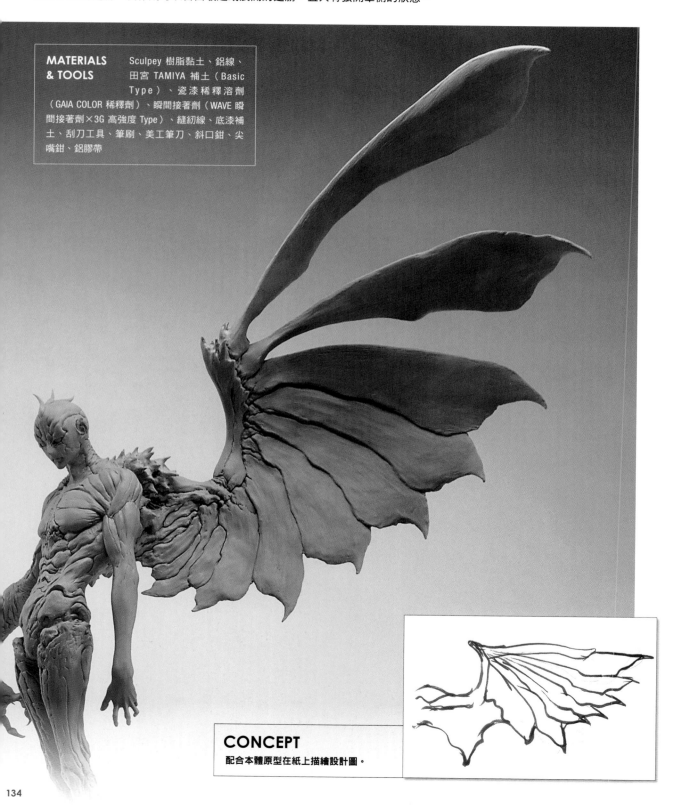

MATERIALS & TOOLS Sculpey 樹脂黏土、鋁線、田宮 TAMIYA 補土（Basic Type）、瓷漆稀釋溶劑（GAIA COLOR 稀釋劑）、瞬間接著劑（WAVE 瞬間接著劑×3G 高強度 Type）、縫紉線、底漆補土、刮刀工具、筆刷、美工筆刀、斜口鉗、尖嘴鉗、鋁膠帶

CONCEPT
配合本體原型在紙上描繪設計圖。

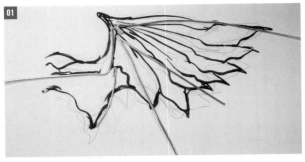

配合設計圖，使用鋁線製作骨架。

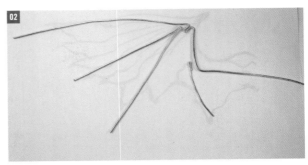

為了方便觀察，將紙張翻過背面。骨架的配置像是這樣的感覺。

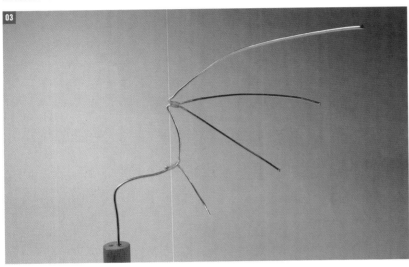

將骨架以縫紉線綁好後，點上瞬間接著劑固定。

要觀察關節的位置。

使用鋁膠帶製作翼膜。

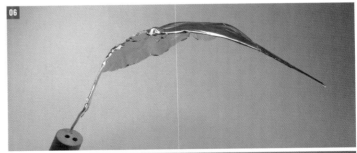

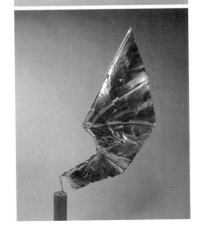

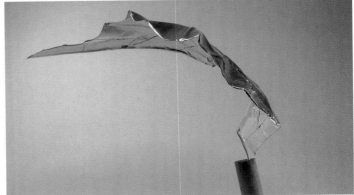

內側會因為受風而呈現出膨脹隆起的狀態。

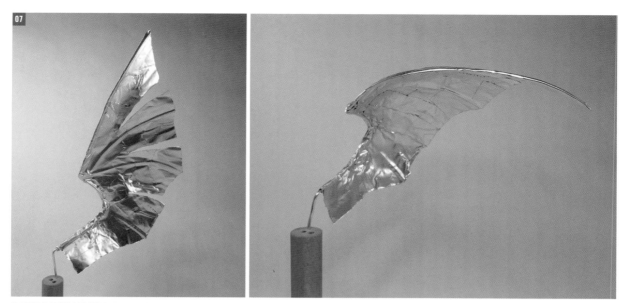

為了要將內側的隆起弧度製作得更加立體，因此要將一部分的翼膜切開，折彎加工後再用鋁膠帶將切口貼合起來。

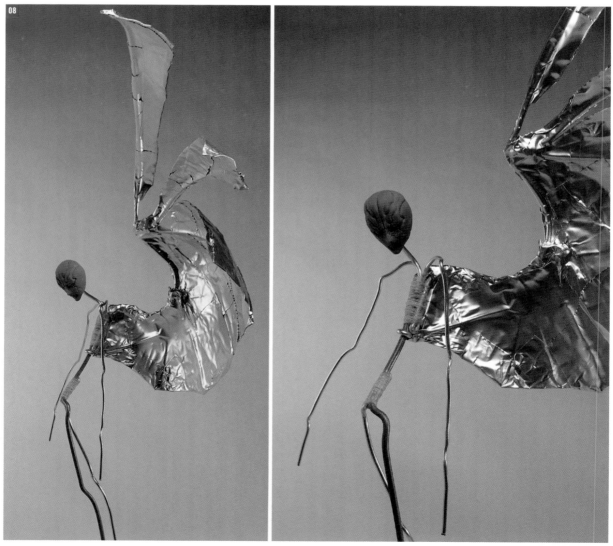

本體的骨架也要以線材確實固定住，並且追加鋁線補強，以免因為重量而下垂。

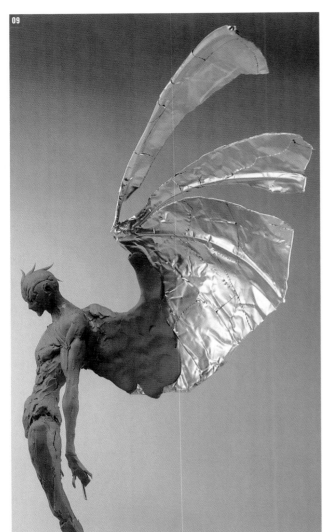

09

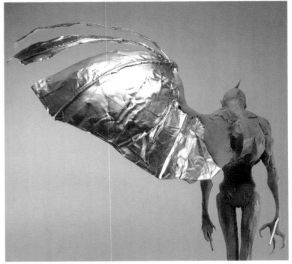

10

本體製作完成後，翅膀也要以 Sculpey 樹脂黏土進行堆塑。一邊利用拇指確實將黏土在翅膀上推開，一邊進行堆塑。

一次只雕塑一個面，因此背面還沒有堆塑 Sculpey 樹脂黏土。

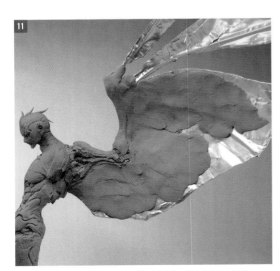

11

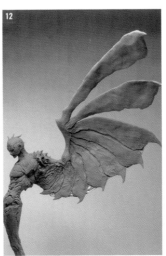

12

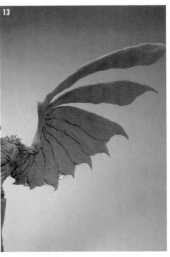

13

一邊堆塑 Sculpey 樹脂黏土，一邊改變翅膀的角度，觀察整體的均衡感。

確認堆塑出來的整體外形輪廓。觀察均衡感的時候，要離得遠一些，方便觀察整體。

以製作成像鳥類又像昆蟲的翅膀外觀為目標。

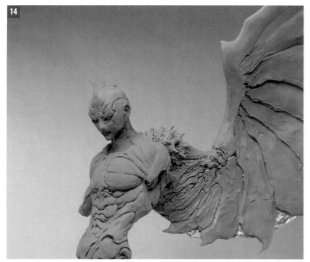

確認與本體之間的均衡感。

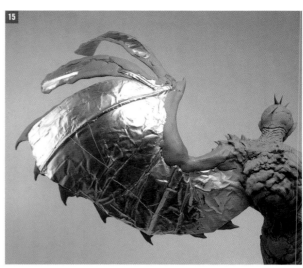

背面除了翼膜之外,也要雕塑出肌肉的部分。

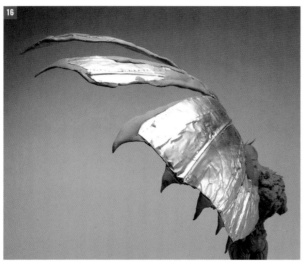

翅膀前端的尖刺狀會超出鋁膠帶骨架的範圍外。

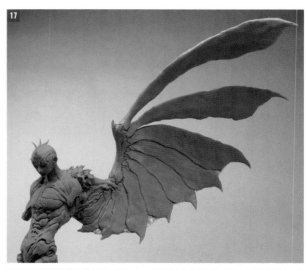

使用沾附瓷漆稀釋溶劑的筆刷,將 Sculpey 樹脂黏土的表面平滑處理。由正面觀看時,有一些鋁膠帶露出來,不過沒有關係。

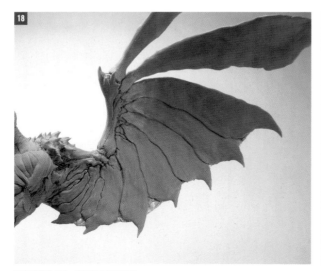

正面翅膀完成了,所以要先進行燒成。

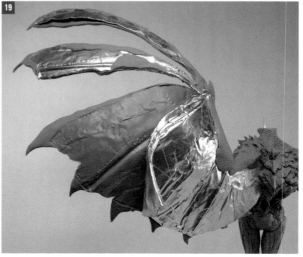

燒成後,將鋁膠帶撕下,便可將翅膀製作得更輕薄。

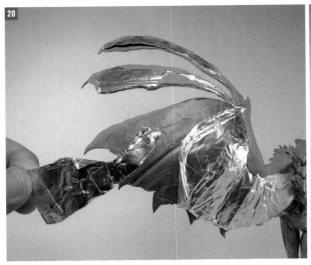

如果全部撕下的話，原型的強度就會減弱，因此這次先撕下一半，保留另一半繼續作業。

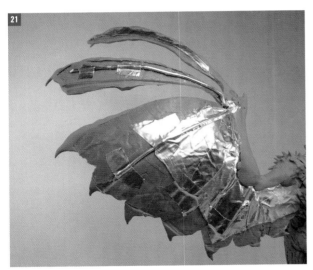

為了要進行背面的 Sculpey 樹脂黏土堆塑作業，先將骨架固定起來。

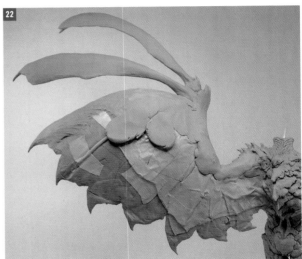

為了讓 Sculpey 樹脂黏土更容易附著，先在表面噴塗底漆補土，再進行堆塑。

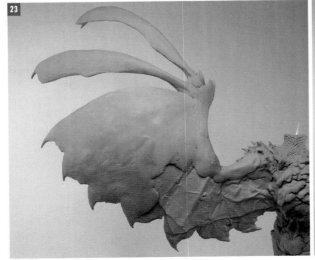

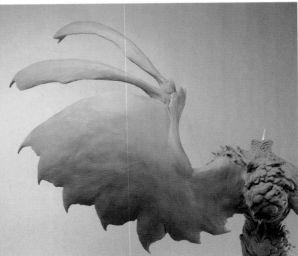

一邊注意不要讓空氣進入黏土，一邊用手指將延展得很薄的 Sculpey 樹脂黏土堆塑上去。

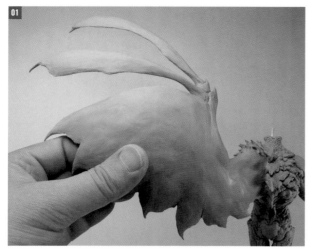

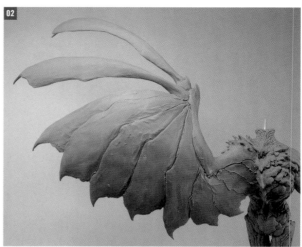

一邊觀察表面的張力，一邊用手指進行平滑處理。

與前面相同，加上外觀形狀的雕塑。

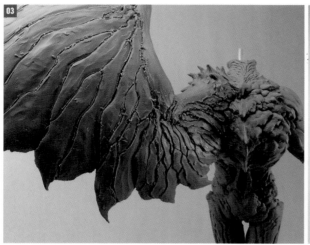

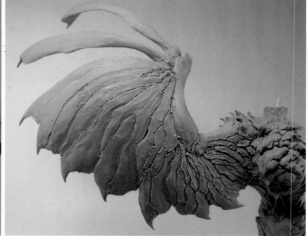

雕塑成由背部的甲殼自然延伸的外觀形狀。注意不要讓翅膀看起來像是另外裝上去的感覺。

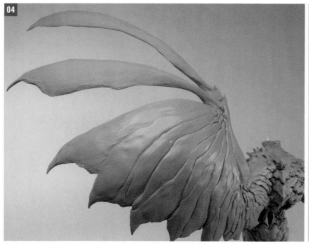

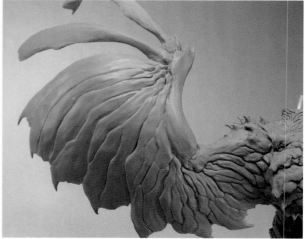

表面使用瓷漆稀釋溶劑做平滑處理。

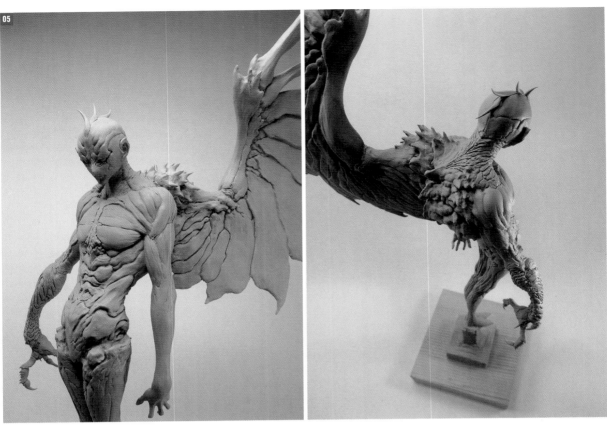

仔細地對細節部位進行平滑處理。

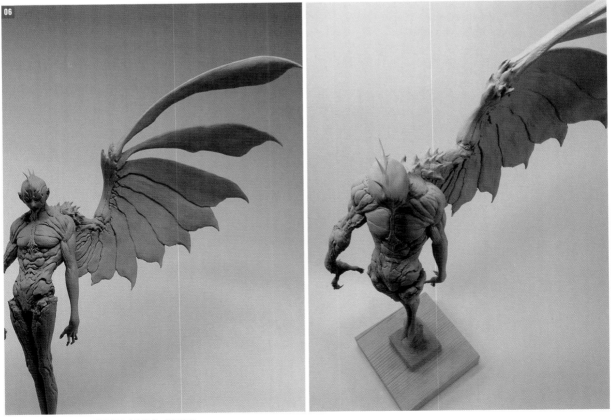

到這裏就大功告成了。將較薄的部分充分燒成,增加強度。

CHAPTER
09 上色&完工修飾

接下來要介紹為了本書卷頭而製作的有翅生物的上色與完工修飾作業。這次使用的是以筆塗方式上色琺瑯塗料（TAMIYA）的修飾技法。是一種即使沒有噴槍也能夠隨手進行的塗裝方法。

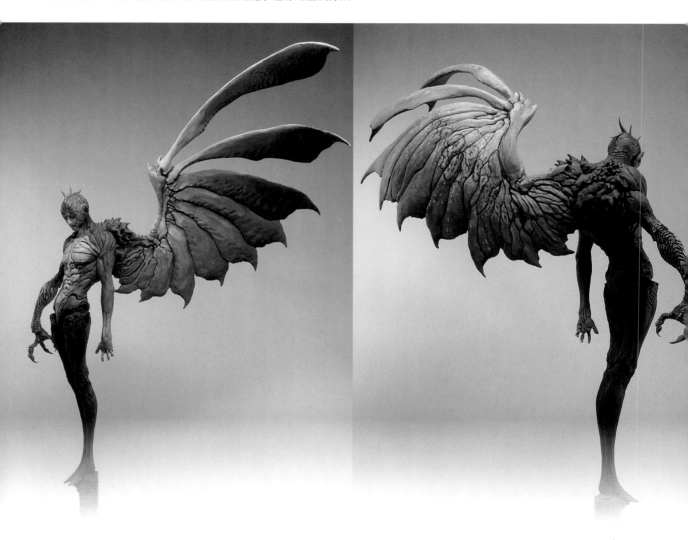

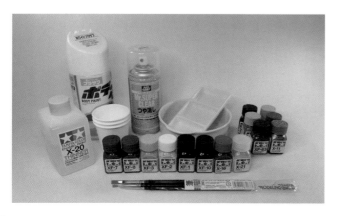

MATERIALS & TOOLS	BODY PAINT 塑膠底漆、Mr · SUPER CLEAR 消光漆、TAMIYA 琺瑯塗料、TAMIYA 琺瑯塗料溶劑、PORE STAIN 木料著色劑、環氧樹脂補土（Magic Sculpt 神奇塑型補土）、底漆補土、底座、筆刷（TAMIYA 模型筆刷 HF 標準組合 3 隻裝）、調色碟（小碟子）、紙杯、遮蓋保護膠帶

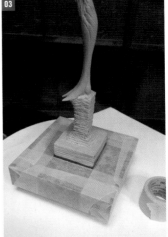

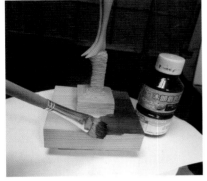

塗料乾燥之後，以遮蓋保護膠帶確實貼滿不留間
隙。這次是在本體的塗裝作業前，先完成底座的
塗布。不過也可以配合本體的色調，最後再進行
塗裝。

首先要對底座的木料進行塗裝。使用的是一種稱為 STAIN 的
木料著色劑，這是專門用來將木料染色的塗料。使用較大
的筆刷均勻塗布。

塗裝完成了。只是在底座塗布木料著色劑，就能夠營造出
穩重的氣氛。底側也要進行塗裝。

1　本體的底層處理

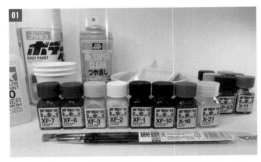
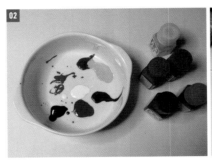

所使用的塗料是 TAMIYA 琺瑯塗料（XF-1、2、3、7、8、10、X-16、21）。
幾乎都是以這 8 種顏色混合配色使用。此外，視用途而定，也會使用金屬
色塗料、透明塗料或其他顏色。

將紅色、藍色、黃色、白色、黑色、紫色（紫色有加入 FLAT BASE 消光劑混合）塗料倒入小碟子。並將琺
瑯塗料溶劑倒入紙杯。

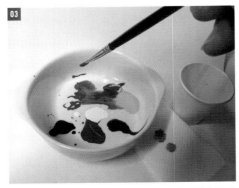
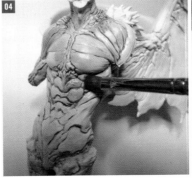
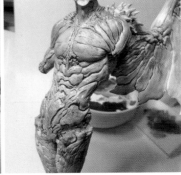

一開始的底層塗布，不需要考慮太多，用筆刷順手沾一些隨意顏色的
塗料。

塗布在已經事先噴塗過白色底漆補土的本體上。塗料的濃度要以琺瑯塗料溶劑稀釋調整到可以流進細部間隙的
程度。因為這是底層，所以最後顏色都會被遮蓋住，一開始可以豪邁大膽的進行塗裝。

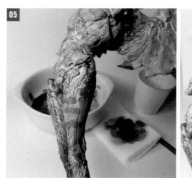
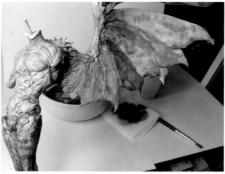
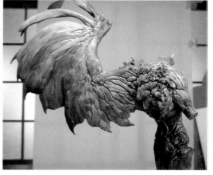

總之是先將整體塗上底色，直到看不見白色部分為止。筆刷的使用方法也不是只以普通的方法塗布，有一些部位可以使用筆刷前端咚咚地以拍打般的方式塗布。像這次的翅膀平坦面積較大的部位，可以透過塗裝的下筆強弱來營造出存在感與巨大感。因此翅膀的每個區塊都以不同的顏色來做底層的塗布。

2 塗裝手部

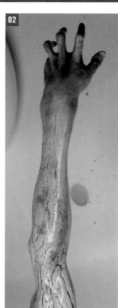

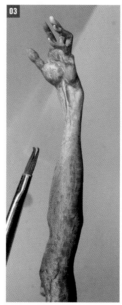

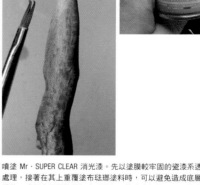

將手臂由本體切下來，比較方便塗裝作業。手掌希望呈現出冷冽的藍白色調肌膚，因此使用紫色系的顏色塗布底色。

以皮膚下的血管為印象，將紅色系的塗料以筆刷的前端咚咚地拍打塗布。使用的塗料是消光漆，所以要等乾燥後光澤消失時，再確認顏色。

噴塗 Mr．SUPER CLEAR 消光漆。先以塗膜較牢固的瓷漆系透明噴漆噴塗處理，接著在其上重覆塗布琺瑯塗料時，可以避免造成底層的顏色溶化脫落，或是上下層的顏色出現混色。等噴漆乾燥後，再將表面塗裝成綠色。

接著也要進行手部正面的塗裝。刻意將筆刷前端形成分叉狀態，以筆刷前端咚咚地輕輕拍打進行塗裝。以青蛙或魚的外表模樣為印象。

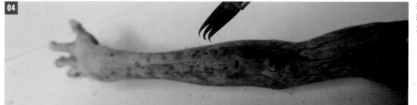

底層的紅色稍微可見，營造出透明感。紅色與綠色屬於補色關係，在用色的選擇上也形成了強弱感。

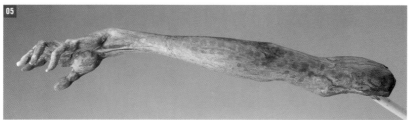

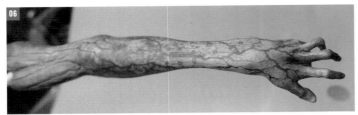

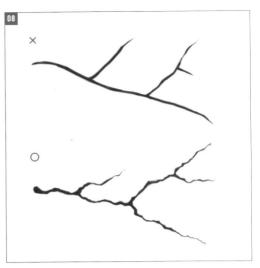

噴塗消光透明漆，輕輕地在表面形成塗膜之後，描繪血管的紋路。如果描繪的效果不如預期的話，等塗料乾了之後，再重新塗布描繪。使用筆刷沾附琺瑯塗料溶劑，塗抹在想要消去的部分，就能將塗料剝除。就如同使用橡皮擦將鉛筆線條擦掉的感覺一樣。千萬要注意這個時候如果表面沒有先噴塗消光透明漆形成塗膜的話，就會連同底層塗布的顏色也都一併消去。

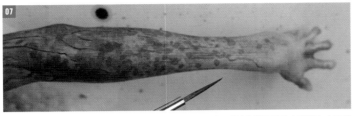

將血管描繪在整隻手臂上。愈接近前端（指尖），血管會變得愈細。紋路的粗細也要加上強弱感，以免過於單調。

描繪血管的訣竅，是要意識到避免形成漢字的「人」字形狀。描繪細微的線條時，一不小心運筆的感覺很容易就會變成像是在寫字。只要以描繪樹根的印象進行描繪即可。建議剛開始可以先一邊參考專業書籍一邊描繪。

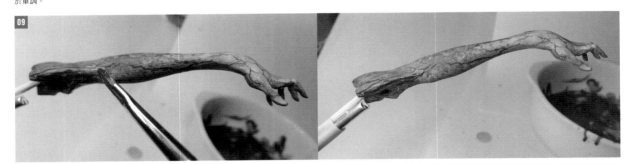

如果覺得畫好的血管不滿意的話，可以擦掉重畫一次。因為表面噴塗了瓷漆系的透明保護噴漆，所以能夠反覆描繪與消去很方便。不過要注意擦拭的力道不要過強，以免連同透明保護漆也一併擦掉了。

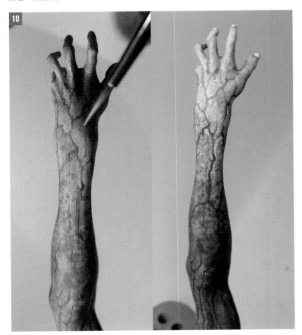

手腕塗布成偏白的顏色。用細筆以描繪許多點點的感覺進行塗布。注意白色塗料不要覆蓋到血管的上面。

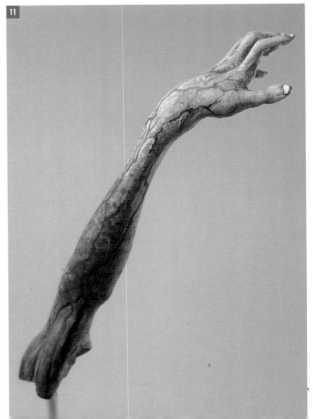

左手臂這樣就完成了。

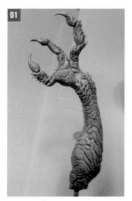

01

與本體相同，從噴塗白色底漆補土
的狀態開始製作。由上方以琺瑯塗
料進行底層塗裝。

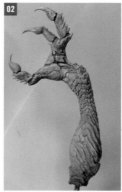

02

在手臂的溝痕紋路上以細筆描繪藍
色系的塗料。

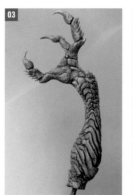

03

手臂的鱗片間隙也要描繪藍色與茶
色系的暗色塗料。

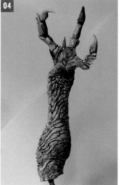

04

手臂的內側因為會形成陰影緣故，
使用較外側稍微暗色調的塗料塗
布。手臂整體都塗布上茶色系的塗
料了。所謂的「暗色」，並非只要
塗上滿滿的黑色即可，而是要去意
識到微妙的色彩濃淡。

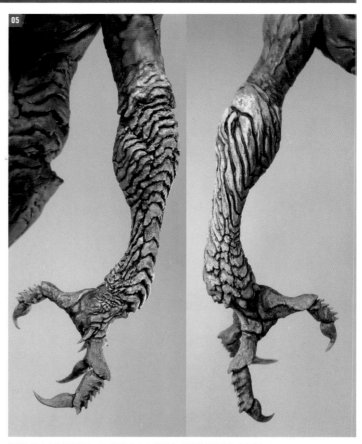

05

塗裝色調太暗的鱗片部分，可以再加上白色系塗料，調整整體的均衡感後就完成了。

〔1〕塗布底漆

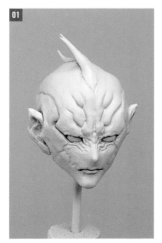

01

塗裝前要先噴塗白色底漆補土。

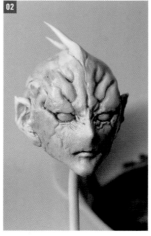

02

一開始先讓稀釋調淡的塗料流入溝痕內觀察
狀態。

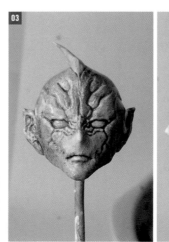

03

隨意塗抹使用溶劑稀釋調淡的顏料。

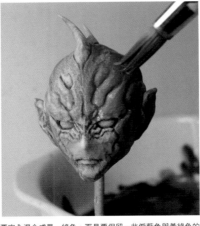

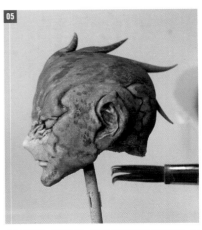

將黃色與藍色塗料倒入小碟內，混色成類似綠色的顏色。不要完全混合成單一綠色，而是要保留一些偏藍色與黃綠色的部分等不均勻之處。一方面也期待和周圍的其他顏色隨機混色後，可以呈現出不錯的效果。

塗布完薄薄一層綠色後，使用將刷毛前端弄亂的筆刷，在耳朵的根部附近描繪出細微的斑點模樣。

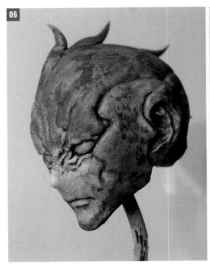

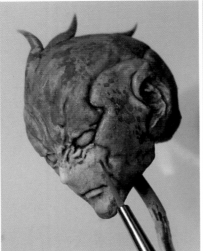

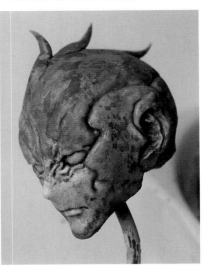

臉部的皮膚希望製作成偏白的感覺，超過範圍的綠色塗料要用沾附瓷漆溶劑的筆刷擦拭乾淨。

〔2〕修飾完成

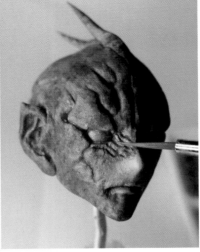

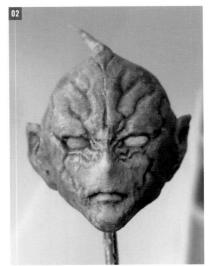

準備一個新的碟子，用來塗布顯色較好的鮮艷色彩。將白色與紅色混合後製作出明亮的肉色。

以細筆刷的前端，描繪眼睛的周圍。將塗料以溶劑稀釋調淡後流入溝痕內的「刺青」，不易呈現明亮的色彩，因此要仔細慎重地描繪。

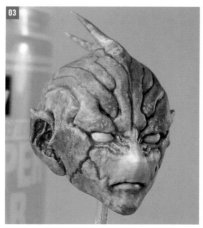

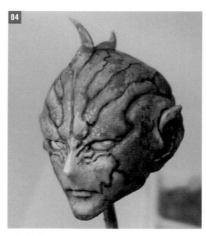

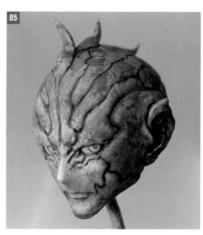

由眼睛到後腦勺的溝痕外觀也要塗上紅色系的顏色。使用
細筆在眼瞼與額頭周邊描繪白色斑點模樣。乾燥後，整體
噴塗消光透明噴漆，為接下來的塗裝作業預做準備。

黑色瞳仁部分的輪廓線條以藍色系塗料描繪。

同樣的，也描繪出瞳孔。

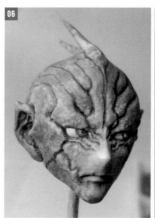

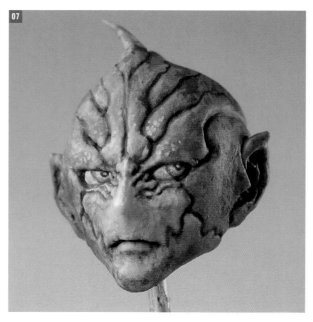

在瞳孔加上白色呈現出亮部的反光。虹膜也以白色系塗料描繪，營造出栩栩如生的感覺。
後腦勺就像這樣的感覺。

頭部的塗裝完成了。接著在眼球
塗上一層有光澤的透明塗料，看
起來會更有生物的氣氛。

5 塗裝翅膀 之1

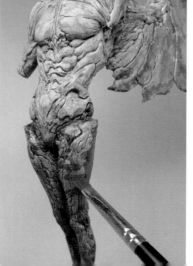

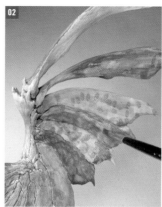

將倒入小碟中的塗料隨意混合在一起，再使用筆刷的前端大量厚塗在本體
上。上色時要意識到盡量呈現出生物會有的外觀模樣。

翅膀上也要塗裝斑點模樣。基本上這都是底層
的顏色，最後幾乎都會被遮蓋住。因此請放膽
隨意大量厚塗也不要緊。

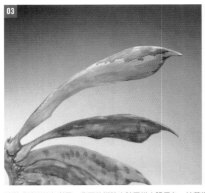

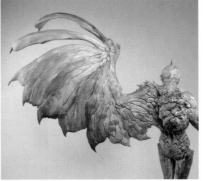

塗裝成誇張的色彩了。背面的翅膀也請同樣大膽用色。接著翅膀整體噴塗消光透明保護漆後，底層的塗裝就完成了。

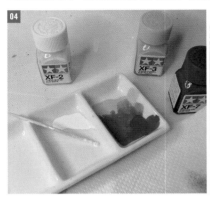

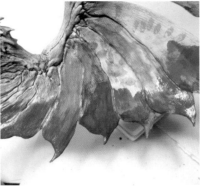

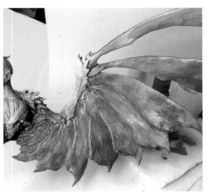

接著將橘色系的塗料厚塗在翅膀上。塗料的濃度要調整成為可以隱約看見底層塗色的程度。

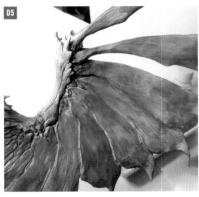

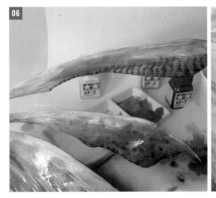

翅膀的根部塗布黃色系塗料，營造出漸層色的感覺。愈靠近翅膀的前端，顏色就要愈深。

使用茶色系的塗料描繪外觀模樣。與其說是「塗布」，不如說是用筆尖咚咚咚地將塗料沾附上去。

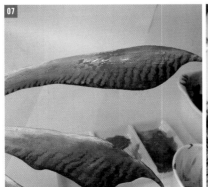

將其他的翅膀也描繪出模樣。一邊區分「堅硬」或「輕柔」的部位印象，一邊進行描繪。剛開始的時候，建議可以先參考昆蟲或爬蟲類的圖片。

為了要凸顯翅膀的關節外觀造型，以紫色系的塗料進行塗布。在我們想要凸顯強調的部分，即使用塗裝的方法也沒有關係，建議在細節處描繪一些外觀造型細節。

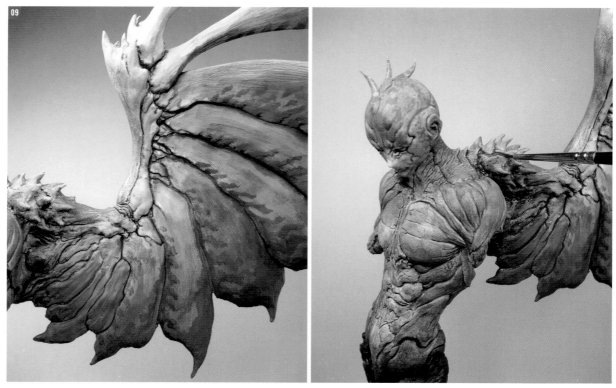

翅膀的塗裝完成了。在翅膀的肩膀周圍的外觀造型塗上茶色系的塗料，讓整體印象看起來更沈穩，並調整與身體之間的均衡感。

6 塗裝翅膀 之2

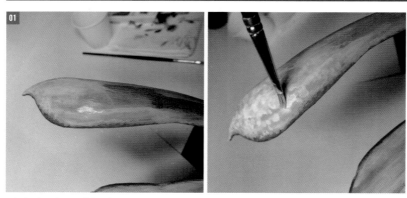

在翅膀的表面塗布一層薄薄的琺瑯塗料溶劑，在其上以沾附白色塗料的筆刷，一邊暈色一邊描繪模樣。

在翅膀上描繪模樣。以戰鬥機在機翼上描繪的骷髏頭圖案或是蝴蝶、飛蛾的翅膀模樣為彩繪印象。

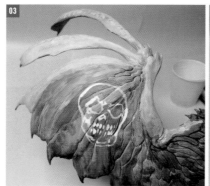

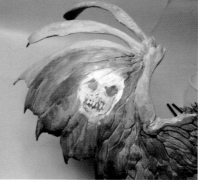

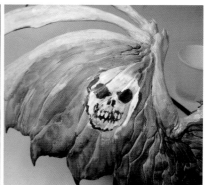

使用白色塗料描繪出定位參考線。超出範圍的部分，以琺瑯塗料溶劑擦拭乾淨。雖然畫出一個表情恐怖的骷髏頭，但還缺少了一些詭異的氣氛。

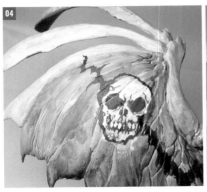
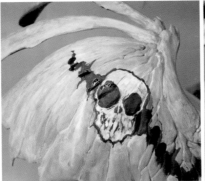
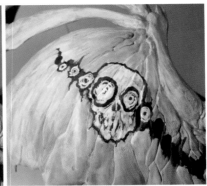

骷髏頭的周邊也要描繪出模樣。將骷髏頭的眼睛描繪成蝴蝶翅膀模樣般的感覺。像這樣的模樣就顯得詭異多了。

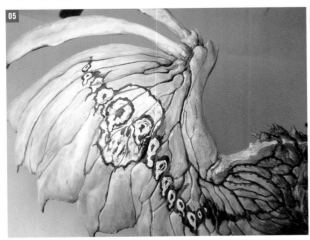
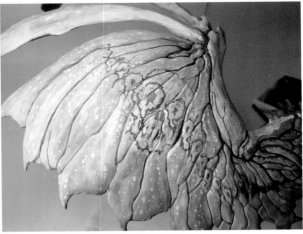

設計出來的圖案就像是這樣的感覺。圖案上層再使用以溶劑稀釋調淡的白色系塗料重覆塗布上色，直到模樣看起來像是隱約由下層滲透上來的濃度為止。最後以白色塗料在整體翅膀上描繪出細微斑點，到此翅膀的塗裝就大功告成了。

7 本體的塗裝

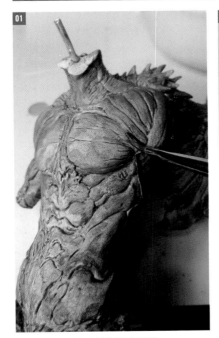
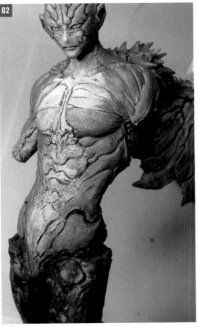
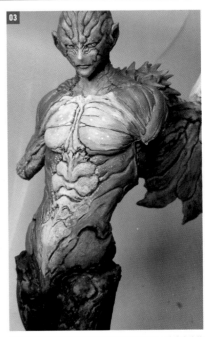

和頭部一樣，身體也要塗布為綠色系的顏色。

一邊稍微保留底層的顏色，一邊在其上重覆塗布上色。胸部與腹部要以白色塗料反覆塗布。

在白色與綠色的邊界描繪出細微的白色斑點，營造出生物感。

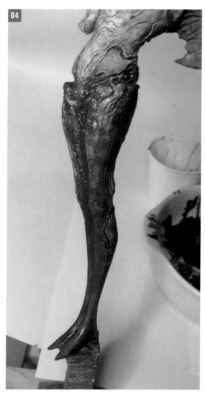

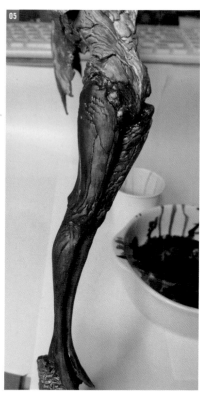

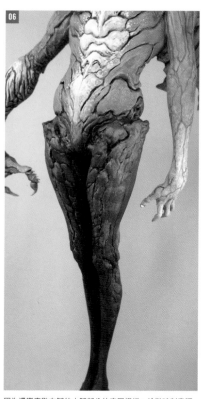

腳部以偏黑的色彩營造出線條收斂的感覺。

以穿著緊身皮褲為印象來製作。

因為還蠻喜歡左腳的大腿部分的底層模樣，塗裝時刻意調淡顏色，讓底層模樣可以透出來。我認為以這種方式呈現強弱感也蠻有趣的。

8 組裝各部位零件後完工修飾

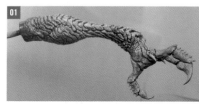

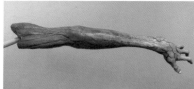

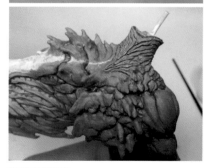

將左右手臂接起來。

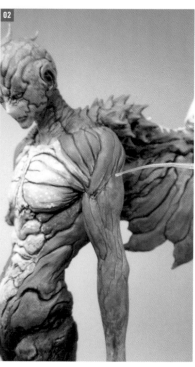

讓瞬間接著劑流進內側。

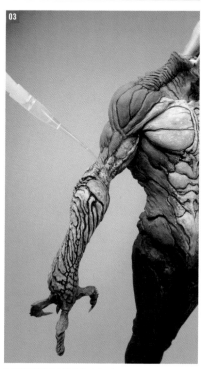

注意不要讓接著劑沿著表面流下來。

隱藏連接線的方法

TAMIYA 環氧樹脂雕塑補土

Magic Sculpt 神奇塑型補土

MATERIALS & TOOLS

TAMIYA 環氧樹脂雕塑補土（快速硬化 Type）、
Magic Sculpt 神奇塑型補土、水、刮刀工具、筆刷

有時候也會在塗裝完成後才進行填補部位零件間隙的作業。照片左側的是 Magic Sculpt 神奇塑型補土，右側則是 TAMIYA 環氧樹脂雕塑補土（快速硬化 Type）。兩者都是藉由將 2 種素材混合後產生硬化，稱為「環氧樹脂補土」的素材。詳細的使用方法請閱讀商品包裝上的使用說明。用途各式各樣，可以當作雕塑的素材，也可以用來改造塑膠組合模型等等。這次要使用可以溶於水的 Magic Sculpt 神奇塑型補土，來填補部位零件的間隙。因為是水性的關係，不會溶化表面的塗膜，非常方便使用。

01 取出適量的補土以手指混合。

02 混合好後，放置於平坦的板子上。

03 將刮刀工具沾水，以免補土沾黏在刮刀上。

04 以刮刀工具挖取每次要使用的量。

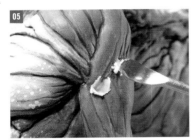

05 將補土堆塑在部位零件的間隙周圍。

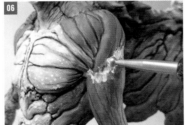

06 使用前端圓形的刮刀工具將補土推開，同時也調整形狀。這個時候刮刀工具也要先沾水，以免堆塑過程中補土沾黏在刮刀上。

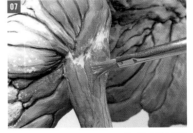

07 以刮刀工具將形狀塑型完成後，用筆刷沾水將表面平滑處理，使外觀看起來平整。

08 等補土硬化後，以筆刷進行與周圍相同的塗裝。

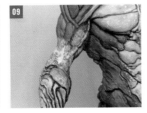

09 右手臂也同樣要將間隙填平。

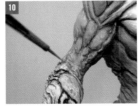

10 這裡也是等補土硬化後，以筆刷進行塗裝即完成。

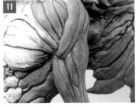

11 確認間隙是否都已經填平處理妥當，到這裡就大功告成了！

底座的修飾完成

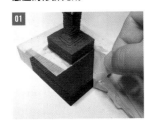

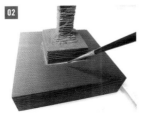

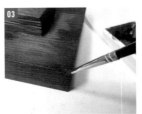

01 將遮蓋保護膠帶撕掉。

02 沒有上色的部分，以琺瑯塗料進行塗布。

03 使用琺瑯塗料將部分區塊塗布成暗色，營造出強弱感，並且呈現出老舊的氣氛也很有趣。

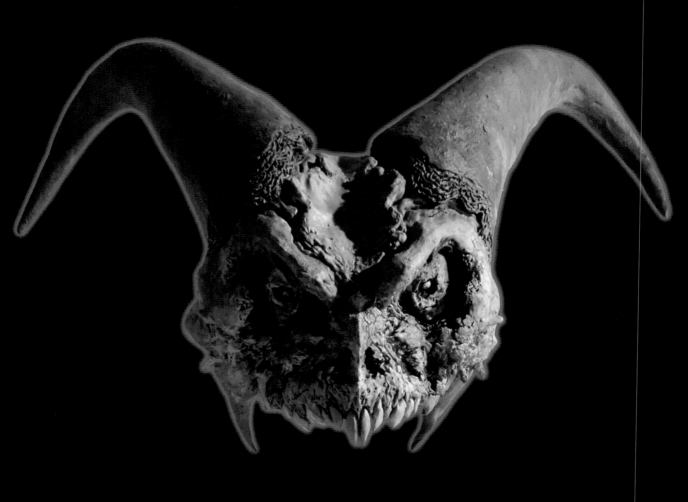

作品名稱
刊載頁數／作品內容／製作年份／材料
作者本人的意見

pey 樹脂黏土
是那種不管怎麼看起來

lpey 樹脂黏土
擺飾品（人物模型）的
就是創作人物模型的醒

用雕塑作品／2013 年／
題。

製作
製作的原型／2016 年／
子，實在太開心了。

Series」所製作的原型／
各蟲夏草。明明是我個人
真令人高興。

M GAMES／Nitroplus
年／Sculpey 樹脂黏土

男性角色，實在相當困

型上的特徵，但要製作得

覺的人物角色。製作時
來的氣氛。

「同田貫正國」31 頁下

我最喜歡這種髮尾上揚，而且三白眼的角色造型。雕塑時有考量
到原圖的豪邁筆觸。

「獅子王」32 頁

這是我第一個製作的刀劍男子。大家的回應非常熱烈，嚇了我一
跳。想說既然大家這麼喜歡，後續又製作了一系列的刀劍亂舞的
人物角色。謝謝大家的支持。

「笑面青江」33 頁上

飄逸的人物性格與溫柔的表情是其魅力所在。話雖如此，要呈現
出這樣的感覺十分困難。

「山伏國廣」33 頁下

爽朗的笑容看起來真不錯！雕塑的時候，自己的臉上也跟著出現
了笑容。

「小夜左文字」34 頁左上、35 頁

要同時呈現出鬼氣逼人的表情與少年的氣氛這兩種不同面相，對
我來說是個挑戰。

「江雪左文字」34 頁右上

原畫中俐落的感覺讓我很喜歡，於是便試看看能否在黏土雕塑上
表現出這樣的感覺。

「宗三左文字」34 頁下

宗三的髮型有著一種讓人看了就想要製作成立體雕塑的不可思議
魅力。製作的主題就是要怎麼在雕塑作品中呈現出纖細的體型裏
兼具強大力量以及無常虛幻感覺的人物個性。

「加州清光」36 頁左上

這個作品實在不好製作。因為這類型的人物角色是我平常不會去
製作的類別，讓我在過程中學習到了不少。尤其製作手部表情的
作業，相當讓我享受在其中。

「山姥切國廣」36 頁右上

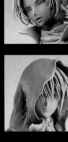

戴上頭巾後，在臉上自然形成的陰影十分有趣。我在製作的時候
不禁這麼想著。本來還想要將角色修飾得更有少年的氣氛，不過
因為斗篷狀的布料形狀拍出了不錯的照片，讓我很喜歡。

「時間遡行軍・槍」36 頁下
製作這個角色的時候，正好也是我在原作遊戲中和這個角色苦戰的時期。

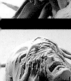

「時間遡行軍・脇差」37 頁
我覺得這個角色是在所有刀劍亂舞的角色中，最具魔法生物感的角色了。對於我這個魔法生物愛好家來說，是不能不製作的角色！

「壓切長谷部」38 頁上
這個人物角色也相當困難。這是我很喜歡的人物角色，原作的插圖也很棒，只是不知道為什麼讓我製作之後，看起來會這麼像反派角色呢？

「藥研藤四郎」38 頁左下
外形俐落，看起來雖然偏向中性的感覺，但其實個性剛好相反具有男子氣概，相當吸引人。這個人物角色也是我平常不會去製作的類別，所以是一次不錯的經驗。

「亂藤四郎」38 頁右下
亂藤四郎，太棒了。深夜裏一個人靜靜地製作自己喜愛角色的雕塑。哪裏還有比這樣更幸福的事情呢？

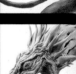

「岩融」39 頁
豪邁的人物性格以及原畫的筆觸都很帥氣。我很努力地試圖要將這樣的感覺以立體的方式呈現出來。大片的布料狀黏土的堆塑作業讓我十分樂在其中。不過到了要完工修飾時就很辛苦了…。如果有機會的話，還想要再製作一次岩融！

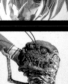

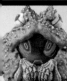

「角蛙系列作品」
40−41 頁／原創雕塑作品／2012 年／Sculpey 樹脂黏土
一開始是半好玩的心態隨手製作的作品，不過後來自己也樂在其中，接著製作出一系列的不同變化造型了。

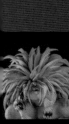

「潮與虎」
©藤田和日郎・小學館／潮與虎製作委員會
42−43 頁／TV 動畫 Blu-ray／DVD 購入特典「虎 角色模型」
／2016 年／Sculpey 樹脂黏土

虎的頭髮讓我實在煞費苦心。一開始製作成立體，才發現原來有那麼多的狀況。能夠一邊看著電視上播放的動畫，一邊製作原型，讓我感到很開心！

「卷島裕介」49 頁下
我很喜歡卷島的這句名言「以自己的風格騎到最快的話，這不是最帥的嗎？」。

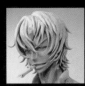

「新開隼人」50 頁上
特別意識到眼睛及口部的特徵來進行雕塑。頭髮的雕塑作業也很開心。

「御堂筋　翔」50 頁下、51 頁下
這是我第一個製作的飆速宅男人物角色。看到他以獨特的姿勢騎車的樣子，就想要將他製作成立體作品。並試著挑戰將他拚了命騎車的表情以雕塑作品呈現出來。因為我也很喜歡他在少年時期的故事，所以雕塑時刻意營造出一些可愛的氣氛。

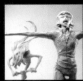

「東堂 vs 卷島」51 頁上
我很喜歡飆速宅男裏通過終點線的場景，會讓人有好像身歷其境一般的心情。因此我盡最大的努力去製作雕塑原型，希望完成的時候，我的臉上也能出現像東堂這樣的表情。同時也試著去拍攝各種呈現出戲劇性場景角度的照片。拍攝的過程中，感覺自己彷彿成了電影導演似的。

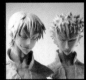

「荒北靖友・福富壽一」52 頁上
一直很想看看這兩個角色並排在一起的感覺。製作時特別注意到如何將這兩種不同的表情在雕塑作品中呈現出來。

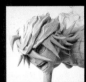

「真波山岳」52 頁下
想要試著製作看看在終點線前拚了命地踩踏板的姿態。

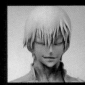

「荒北靖友」53 頁
荒北這個角色不管製作幾次也不厭倦。雕塑時努力呈現出他不易接近的內心與外表。

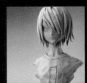

「青八木一」54 頁左上、下
製作時意識到他從 2 年級升上 3 年級，呈現出成長後的姿態。

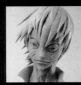

「黑田雪成」54 頁右上
剛看完原作漫畫，情緒正高漲的時候，順勢開始製作的雕塑作品。

「井尾谷諒」55 頁上
這個角色充滿個性的外表讓我想去製作看看。製作的日期是待宮的生日（5 月 31 日）。

「待宮榮吉」55 頁下
這是以原作單行本第 20 集封面插畫為印象製作而成。待宮是我喜歡的角色，所以還想要再製作一次。

「骷髏聖甲蟲」
56－59 頁／原創雕塑作品／2012 年／Sculpey 樹脂黏土
將聖甲蟲（糞金龜）與骷髏頭合併後取名為「骷髏聖甲蟲」。設計的風格是魔界生物。雕塑作品可以自己決定作品的尺寸，因此能夠將小昆蟲製作成大尺寸作品，還蠻讓我感到開心的。

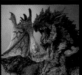

「魔物獵人　雄火龍里奧雷烏斯」©CAPCOM CO., LTD.
60－61 頁／「魔物獵人祭典」展示用 GK 模型／2007 年／Sculpey 樹脂黏土、樹脂
我很希望能將魔物獵人的作品魅力傳達出來，因此便著手開始製作。我還記得製作過程中每天都在處理細小鱗片的雕塑作業。

「銀河騎士傳　紅天蛾（原作＆動畫版）」
©貳瓶勉・講談社／東亞重工動畫製作局
62－64 頁／為「HOBBY JAPAN EXTRA 2015 Winter」所製作的雕塑作品／2015 年／Sculpey 樹脂黏土、樹脂
這是將機械般無機質的造型，與生物般的表面質感融合成為一體，充滿魅力設計。而這也是我會想要一再製作的設計主題。

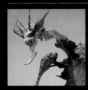

「螳螂造型生物」
65 頁／原創雕塑作品／2014 年／Sculpey 樹脂黏土
體形細長而充滿尖刺的生物看起來真是帥氣。有機會的話，也想製作看看以竹節蟲或蚱蜢為原型的生物。

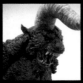

「烙印勇士　索特」©三浦健太郎（Studio 我畫）／白泉社
66－67 頁／為「WONDER FASTIVAL2009【夏】」所製作的 GILGIL 製 GK 模型／2009 年／Sculpey 樹脂黏土、樹脂
這個角色的特徵是頭上只有一根的大角，以及可以將任何對手都咬碎的利牙。為了要聚焦在我想呈現的特徵上，因此以胸像的形式製作出這個立體雕塑作品。

「搞笑藝菇（笑い TAKE）」
68－69 頁／原創雕塑作品／2012 年／環氧樹脂補土、黃銅線
香菇的日文標音是「TAKE」。而 TAKE 在英文的意思是「取得」。所以結合起來就代表取得觀眾的哄堂大笑！
我是以日本 2 人組合漫才師為印象進行設計。

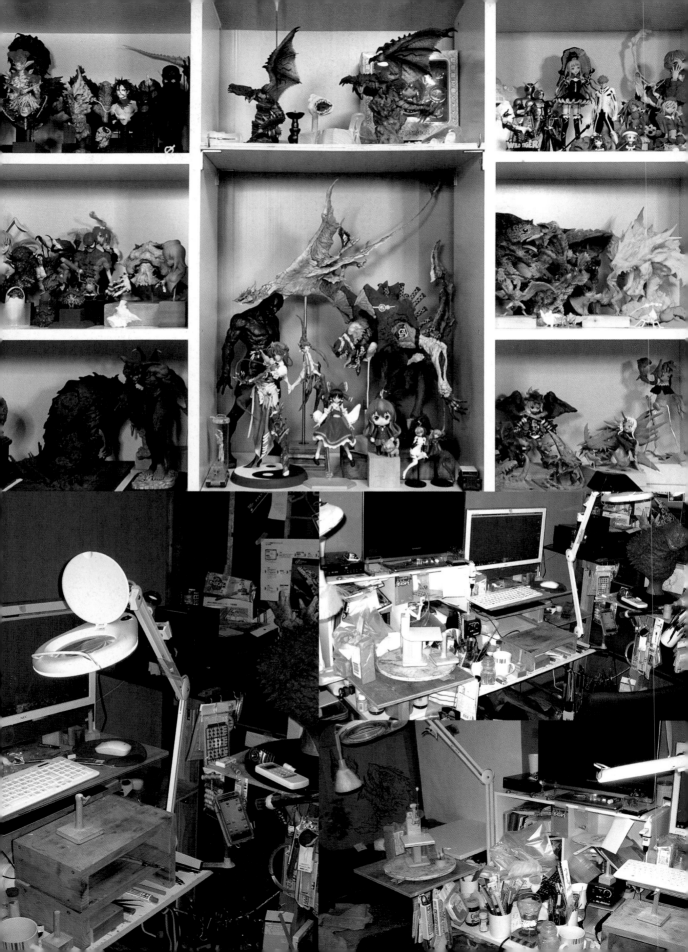

AFTERWORDS 後記

為了這本作品集，我製作了 2 件雕塑作品。然而與其說主角是製作完成的立體雕塑作品，不如說是製作過程中所拍攝的照片以及筆記等等，也就是所謂的「製作花絮」才是這次真正的主題吧。觀賞講述特攝電影製作花絮的書籍以及影片的時候，會讓粉絲倍感興奮，而我也是其中一分子。不過主角畢竟還是電影作品本身，製作花絮只是附加的部分罷了。然而對於幕後的製作者來說，當然也希望觀眾能把目光也放在製作過程上。

為了製作出所需要的效果，有很多人費盡了心思，下了許多工夫才製作完成。我希望觀眾能夠察覺到這些背後的努力。

雖然說知道這些事情並不是必要的，但是當自己也開始製作雕塑作品之後，就能感受到世界上所有的事物都是藉由某些人的用心與熱情才得以製作出來。知道在那些過程中存在著各式各樣的故事與插曲之後，更能夠督促自己更加努力與積極向前邁進。相較知道這些事情之前的自己，對於這些作品的喜愛，變得更加熱烈了。

正因為如此，我覺得如果不徹頭徹尾地去享受一部作品的所有環節的話，那就太可惜了。

我認為將雕塑的樂趣與魅力傳達給各位的重要性，比起將雕塑技術傳授給各位的重要性，一點也不遜色，甚至還要更為重要。

將這麼重要的事情傳達給各位，也是對於栽培了我這麼久的角色模型與雕塑的世界的一種報恩方式。

如果將本書拿在手中閱讀，能夠在各位的內心引起什麼樣的變化的話，那就太讓我感到欣慰了。

再次感謝各位的支持。

大山龍

大山龍　Ryu Oyama

1977 年 1 月 22 日生。

兒童時期便以繪畫及黏土雕塑為興趣。

國中 1 年級時受到電影《大恐龍　哥吉拉 vs 碧奧蘭蒂》的刺激，第一次嘗試以黏土製作怪獸角色模型。並以此為契機，正式開始 GK 模型、人物角色模型的原型製作。

自美術大學中輟之後，21 歲即以 GK 模型原型師之姿出道。接著逐漸在怪獸＆魔法生物類雕塑的世界打出名號。現在仍舊不斷積極地在原創立體作品、人物角色模型等廣泛領域製作雕塑作品，並且深獲廣大的粉絲支持。

國家圖書館出版品預行編目資料

大山龍作品集&造形雕塑技法書 / 大山龍作；楊
　　哲群譯 -- 新北市：北星圖書，2017.06
　　面；　　公分
　　ISBN 978-986-6399-64-0(平裝)

1.雕塑 2.作品集

932　　　　　　　　　　　　　106006722

大山龍作品集&造形雕塑技法書

作　　者 / 大山龍
譯　　者 / 楊哲群
發 行 人 / 陳偉祥
發　　行 / 北星圖書事業股份有限公司
地　　址 / 234新北市永和區中正路458號B1
電　　話 / 886-2-29229000
傳　　真 / 886-2-29229041
網　　址 / www.nsbooks.com.tw
E - M A I L / nsbook@nsbooks.com.tw
劃撥帳戶 / 北星文化事業有限公司
劃撥帳號 / 50042987
製版印刷 / 皇甫彩藝印刷股份有限公司
出 版 日 / 2017年 6 月
I S B N / 978-986-6399-64-0
定　　價 / 550 元

RYU OYAMA ARTWORKS & MODELING TECHNIQUE
Copyright © 2016 Ryu Oyama
Copyright © 2016 GENKOSHA Co., Ltd.
Chinese translation rights in complex characters arranged with GENKOSHA Co.,
Ltd., Tokyo
through Japan UNI Agency, Inc., Tokyo